KB105936

예술은 언제
슬퍼하는가

예술은 언제
슬퍼하는가

박종호

민음사

차례

예술은 그런 것이 아니다

"교태와 치장이 예술의 전부가 아니다."

<p style="text-align: right;">— 케테 콜비츠</p>

예술가의 나라

예술가가 참 많은 나라다. 전국에 많은 음악대학, 미술대학, 예술대학이 산재하고, 곳곳에서 더 많은 학생들이 예술을 전공하고 있다. 뿐만 아니라 예술대학원, 예술원, 예술중고등학교, 그리고 수많은 학원, 교습소, 과외, 백화점이나 신문사, 중앙과 지방의 공공 기관마다 만들어 놓은 아카데미, 시민 강좌, 이런저런 교실들……

그런 곳들을 통해 철마다 해마다 무수한 사람들이 예술을 공부하고 졸업하며, 그중 적지 않은 사람들이 예술가라는 타이틀을

붙이고 세상으로 쏟아진다. 동네마다 거리마다 볼 수 있는 교습소와 학원에서 아이들은 고사리 손가락 시절부터 아침부터 밤까지 악기를 들고 레슨을 받으러 뛰어다니고 차에 실려 다닌다.

책을 읽지 않는 나라라지만, 책을 냈다는 사람은 부지기수다. 자치단체와 기관들이 우후죽순으로 건립한 공연장들은 거의 텅텅 비어 있는데, 보이는 사람은 너나 나나 음악가고 성악가고 작곡가다. 그림이나 시는 눈에 잘 띄지 않아도, 명함에 화가고 시인에 수필가라고 파서 다니는 사람은 참으로 많다. 온통 예술들을 한단다. 그렇다면 우리나라는 예술적인 나라가 되었는가? 점점 더 아름답고 예술적인 사회가 되어 가고 있는가?

어쩌면 그들 중 상당수가 예술이 아니라 다른 것을 익히고 있는지도 모른다. 예술가를 자처하는 사람은 많지만 진정한 예술가는 갈수록 만나기 어렵다. 적지 않은 음악가가 오직 음악만을 알고, 화가는 그림만을 그리고, 무용가는 춤밖에 모른다. 피아노를 친다는 사람이 건반만 두드릴 줄 알지, 정작 그 곡을 낳은 작곡가의 사상이나 그 시대의 정신에 대해서는 모른다. 그렇다면 그것은 예술이 아니라 기술일 뿐이다.

기악 같은 장르는 연주 기술을 습득하는 데 아주 긴 시간이 걸린다. 한 명의 연주가가 탄생하기 위해서는 그 기술을 익히는 데 하루 10시간 이상의 연습에 10년 이상의 세월을 한 악기에 다 바친다. 그리하여 드디어 한 명의 피아니스트가 베토벤의 소나타를

예술은 그런 것이 아니다

제법 연주하는 경지에 이르렀다면, 이제 그는 예술가가 된 것인가? 글쎄올시다.

길을 잃어버린 예술

고대 그리스에서는 한 사람의 인물이 시인이자 음악가였으며 철학자였다. 동시에 과학자이자 정치가이기도 했으며, 때로는 건축가이거나 의사일 수도 있었다. 당시 문화의 중심은 그리스 비극의 공연이었다. 그 비극은 무대 위에 연극만 있는 것이 아니었다. 문학, 음악, 무용, 미술이 한꺼번에 다 녹아 있었다.

그리고 관객도 온몸으로 그 예술을 접했다. 감각만을 사용한 것이 아니라 머리와 가슴으로 받아들였다. 관객들은 시와 음악에 역사와 정치를 함께 논할 만큼의 교양을 지니고 있었는데, 그들에게는 당연한 것이었다. 콘서트에서는 음악만을 듣고 갤러리에서는 미술만 보는 식이 아니었던 것이다.

그러다 음악과 미술과 연극과 문학이 점점 더 발달하자, 예술은 언젠가부터 편의를 위해 각 영역으로 나뉘어 해당 분야의 전문가들이 개별적으로 제작하기 시작했다. 즉 대본은 극작가, 음악은 작곡가, 무대미술은 화가, 연기는 배우가 맡게 된 것이다. 그러면서 각자의 영역이 기술적으로는 보다 세밀하게 발달했다. 하지만

들어가며

동시에 그들은 예술이 추구하던 원래의 목표를 조금씩 잊어 갔다.

목표를 잊어버린 그들은 더 아름답고 기교적이고 자극적인 것을 좇아 발전하기 시작했다. 물론 세분화가 각 분야가 발달하는 데에 필요한 단계였다고 말할 수 있을 것이다. 하지만 무수한 이들이 미로 속에서 한번 길을 잃고는 영영 다시 돌아올 줄 모르는 것이 문제였다.

예술이 여러 영역으로 분리하게 된 애초의 의도를 생각하지 않게 되었다. 길을 잘 찾기 위해서 일단 헤어진 친구들이 원래의 동료들은 잊어버리고 다시는 만날 생각을 하지 않는 것과 흡사했다.

오늘날 많은 예술가들의 모습도 이와 같지 않을까? 그들은 출구를 잊은 채로 미로 속이 더 편안했고, 우물 속이 더 안전했다. 아류들과 추종자들 사이에서 유명해졌고, 박수와 칭찬에 취했고, 돈과 권력, 명예의 단맛을 알아 버렸기 때문이다.

예술가뿐 아니라 감상자 즉 예술 향유자 역시 마찬가지다. 같은 연유로 지금도 예술은 그저 즐기는 것이라거나 위로받으면 된다는 그릇된 인식이 만연하게 된 것이다. 심지어 예술을 향유하는 것을 무슨 자랑이나 과시로 여기는 풍조마저 생겨났다. 바그너는 "예술 장르의 세분화는 상업화를 촉진시켰고, 결국 예술이 타락하게 된 요인이었다."라고 갈파했다.

우리는 상을 탄 피아니스트, 유명하다는 성악가, 국제적인 무용

가, 작품이 비싸다는 화가를 알고 있지만, 정작 그들의 예술이 무엇을 말하기 위한 것인지, 그들이 사회에서 왜 필요한지, 우리가 그들의 어느 부분을 존경해야 하는지, 그들이 무엇 때문에 사회에서 가치 있는 존재로 취급되는지를 바로 대답하지 못한다.

기교가 뛰어난 바이올리니스트, 음성이 아름다운 성악가, 알아준다는 건축가, 잘나간다는 사진가들은 많지만, 그들의 예술이 과연 우리의 정신을 고양시키는가? 예술이 이렇게 발전하고 예술가가 이렇게 많은 사회라지만, 그 예술은 우리의 내부에서 무엇을 움직이게 하는가?

정작 우리의 잠을 깨우며, 우리의 의식을 높여 주고, 우리의 사회를 더 명료하게 비추는 예술가는 쉽게 찾아보기 어렵다. 정말 그런 이를 만난다면, 나는 비로소 그를 예술가라고 부르며 그 앞에서 정중히 모자를 벗으리라.

예술은 그런 것이 아니다

그렇다면 대체 예술은 무엇을 위해 존재하는가? 사람들은 음악을 이야기하고, 미술을 안다고 하고, 영화에 대해 토론하고, 문학과 연극을 언급한다.

그러나 그 예술들은 다 같은 것이다. 세세한 기술이 중요한 것이 아니기 때문이다. 장르는 다르나 내용은 같다. 방식은 다르지만

지향하는 바는 동일하다. 여러 장르들을 잘 살펴보면 모두 같은 소재로 말하고 같은 주제를 외친다. 그렇다면 오랜 세월에 걸쳐 위대한 예술가들이 장르를 넘나들며 반복해서 외치는 그것이야말로 우리에게 가장 중요한 테마들일 것이다.

그들은 세상과 인간을 이야기한다. 그중에서도 특히 빛이 닿지 않는 세상과 양지에서 멀어진 사람들에 관해 이야기한다. 어두운 곳을 비추며, 지치고 버려진 자들에게 용기를 주는 것이 예술이다.

예술은 밝은 곳에서 안주하는 사람들만 위로하고 그들의 가려운 등이나 긁어 주기 위해서 존재하는 것이 아니다. 잘난 사람들의 남아도는 시간을 때워 주거나, 고급스러운 취미를 남에게 과시하기 위해, 남과 다른 고상함을 보여 주기 위해, 그렇게 해서 자신의 허영을 충족시키기 위해 예술이 존재하는 것은 더더구나 아니다.

약자들을 대변한 예술

예로부터 예술은, 특히 베토벤 시대 이후 지난 약 250년간의 예술은 주로 약자들, 소수자들, 소외된 자들에 관하여 이야기했다. 우리 주변의 사람들은 오페라극장이나 클래식 콘서트에 가는 것을 귀족 문화나 선민의식의 발현으로 생각하는 경향이 있다. 물론 그런 측면도 없지 않다.

하지만 멋진 콘서트홀이나 호화스러운 오페라하우스 안에서 공연된다고 해서 그 예술의 내용도 그런 것은 아니었다. 지난 3세기 동안 대부분의 예술은 세상에서 소외되고 버려진 자들에 대해 이야기하고 있다는 것을 많은 사람들이 간과하고 있다. 수많은 문학, 연극, 음악, 오페라, 미술의 주인공들은 대부분 약자들이었다.

약자들은 희망과 꿈과 세상에 하고 싶은 말이 있었지만, 힘이 없었다. 그들의 외침은 작아서 잘 들리지 않았고, 간혹 들린다고 해도 세상의 지지를 받지 못했다. 그들 모두는 천명(天命)에 따라 약자로 정해진 자들이 아니다. 그들은 사회가 가진 편견과 무지, 인간의 탐욕, 위선적인 체제, 그리고 종교와 권력의 이기주의에 희생당한 사람들이다.

예술은 약자에 대한 위로는 될 수 있을지언정, 강자에 대한 아부가 되어서는 안 된다. 예술은 이 땅의 잘못된 점을 인식하지 못하는 강자들의 정신을 깨우는 것이다. 세상이 앓고 있는 줄도 모르고 만족하며 사는 시민들에게 즐거움보다는 고통을 주어서, 그들의 의식을 일깨워 주는 것이다. 카프카의 말처럼, 진정한 예술은 "사람들의 얼어붙은 내면의 얼음을 깨는 도끼 같은 것"이다.

영국의 침략으로부터 프랑스를 구한 잔 다르크는 직접 칼이나 창을 들지 않았다. 그녀는 오직 깃발 하나만을 들고서 만인을 격려했다. 그녀의 상징은 깃발이었다. 깃발을 든 소녀가 외치는 구호만으로 병사들과 농민들이 일어나 적군을 물리친 것이다. 그런 점

에서 톨스토이도 위고도 베토벤도 베르디도 모두 자신이 살았던 땅과 시대의 잔 다르크였다.

예술은 세상을 향하여 말로써만 외친다. 하지만 그 말의 힘은 칼이나 총보다도 강하다. 그래서 다만 고함이라고 부르지 않고 예술이라고 일컫는 것이다.

약자들은 약자이기 때문에 스스로를 표현할 능력이 없다. 세상은 그들에게 자신을 주장하거나 변호할 마이크도 펜도 쥐어 주지 않는다.

그래서 그들을 대신해 외쳐야 하는 사람이 예술가다. 그것이 예술가의 소명이다. 세상의 모든 예술가는 다 잔 다르크가 될 수 있고, 되어야 한다.

씨줄로 엮어 보면서

오랫동안 강의에서 말해 왔던 것을 여기에 정리한다. 이전의 책들에서는 주로 개별 작품을 중심으로 적어 왔던 것을, 이번에는 각도를 바꾸어 서술한다. 여러 작품들이 품고 있는 주제들을 작품 밖의 시각에서 다시 써 본다. 즉 그동안 날줄로 얘기해 왔다면 이번에는 씨줄로 엮어 보는 것이다.

하나의 주제가 여러 종류의 예술 속에서 어떻게 형태와 시각을

달리하여 반복적으로 나타나는가를 살펴볼 것이다. 그러면 그 속에서 많은 공통점을 발견할 수 있다. 지난 세월 동안 예술의 주된 관심사는 무엇이었는지, 또한 그것에 대해서 예술가들은 어떻게 생각했고 무엇을 말했는지도 알 수 있다.

고대부터 원래 예술이 그러했다고 말했듯이, 이 책에서는 여러 예술의 장르를 구분하지 않는다. 여러 장르의 다양한 명작들 속에서 나타나는 공통되고 중요한 주제들을 선별하고, 그 주제별로 이야기를 풀어 나간다.

일단 메시지가 명료하고 사실적인 오페라를 중심으로 이야기하는 부분이 많을 것이다. 그리고 나아가 음악, 문학, 영화 등 여러 예술들의 경계를 헤엄치며 넘나들 것이다. 다만 작품뿐 아니라, 작품 이상으로 극적이었고 또한 시대를 앞서갔던 예술가들의 실천적인 인생과 위대한 사상도 조명할 것이다.

서문이라기에는 좀 긴 이 글을 시작으로 하여, 소수자 전반에 대한 개괄적인 글로 이야기를 이어간다. 그다음에는 몇 가지 테마로 나누어 각 장(章)별로 자세히 말할 것이다.

예술, 우리의 마지막 희망

이제부터 펼쳐질 이야기들은 때로 당신의 고개를 끄덕이게 할

것이고, 때로는 당신의 머리카락을 쭈뼛 서게도 할 것이다. 아픈 지적에 당신은 기분 나쁠 수도 있고, 고개를 돌리며 책을 닫아 버릴지도 모른다.

하지만 그런 과정을 직면해 주길 바란다. 그것이 약자들의 입장이며 예술가의 진짜 생각이기 때문이다. 설혹 그것이 당신의 생각과 다르더라도, 그들이 틀리고 당신이 옳은 것이 아니다. 그들과 당신은 서로 다른 것이다. 그 다른 것을 당신이 인정해 주기를 진정한 예술과 예술가들은 바란다.

그런 불편한 것들을 직면할 때에 우리는 아프지만, 그 상처를 통해 우리는 성장한다. 아픔이 있어야 이해가 되고, 이해가 있음으로 연민이 생겨나며, 연민이 사랑으로 발전한다. 그리고 그렇게 되는 개개인들이 넘쳐 날 때, 비로소 우리 사회는 제대로 발전하며 올바른 방향으로 나아갈 것이다. 그것이 진짜 예술의 목표이자 예술의 기능이다.

이 책에서 언급된 여러 예술 작품들이 여러분에게 손짓할 것이다. 언젠가는 여러분이 그 작품들 하나하나를 다시 펼쳐 보면서, 위대한 작가들의 말에 직접 귀를 기울이기를 기대한다. 그러면서 우리는 다 함께 성장하게 될 것이다.

세상을 바꾸는 것은 총과 칼이 아니다. 권력이나 돈은 더더구나 아니다. 예술은 개인을, 나아가 우리 사회를 더 멋진 정의의 언

덕으로 이끌 수 있는 잔 다르크의 깃발이다. 어쩌면 그것은 부패하고 혼탁한 이 시대에 우리가 붙잡을 수 있는 마지막 희망일지도 모른다.

<div align="right">

2016년 가을, 풍월당에서

박종호

</div>

소외된 자들의 예술

소외된 자들을 위하여

오페라나 클래식 콘서트에 익숙하지 않은 분들에게 그런 음악을 들어 보자거나 공연장에 함께 가자고 말하면, 처음 돌아오는 반응 대부분이 "우리도 이제 귀족인가?" 내지는 "좋아, 이번엔 귀족처럼 한번 놀아 보자."라는 대답들이다. 그들의 '귀족'이라는 말 속에는 '호사스러움, 화려함, 고급스러움'이라는 의미가 담겨 있다. 그리고 그런 생각은 그 공연의 내용도 마땅히 그러할 것이라는 기대로 이어진다.

아니나 다를까 유럽 유수의 극장이나 공연장을 가 보면 일단 건물의 외관이나 분위기도 화려하다. 파리의 가르니에 극장이나 뮌헨의 국립 오페라극장 같은 곳은 문을 밀고 들어서는 순간부터 사람들이 기가 죽을 수밖에 없는 분위기다. 아니, 멀리 갈 것 없

이 예술의전당이나 세종문화회관의 인상도 그러하다. 그러니 사람들은 흔히 그런 극장에서 하는 공연은 오직 그곳을 자주 쉽게 드나드는 '그들만의 잔치'이자 '그들만의 이야기'일 것이라고 지레짐작할 수 있다.

그러나 사실은 그렇지 않다. 그렇게 외양이 화려한 곳에서 공연된다고 해서 내용도 그런 것은 아니다. 사실 명작이라고 알려진 작품들 대부분은 불쌍하고 외롭고 아픈 사람들의 이야기를 담고 있다. 우리는 흔히 그 사실을 간과한다.

일견 가장 화려해 보이는 장르인 오페라를 보자. 주인공들도 화려하며 고귀한 지위의 사람들일까? 아니다. 『아이다』의 주인공 아이다는 비록 공주지만, 패전해서 고국과 지위를 잃고 적국에 노예로 잡혀 있는 몸종이다. 『나비 부인』의 초초상은 아버지가 돌아가시고 집안이 몰락하여, 홀로 남은 어머니를 부양하기 위해 게이샤로 나선 소녀 가장이다. 『라 보엠』의 미미는 어린 나이에 병을 얻어 직업도 가질 수 없어 수(繡)를 놓아 근근이 살아가는 처녀다. 『라 트라비아타』의 비올레타 역시 고급 매춘부인 코르티잔으로서 겉으로는 화려한 생활을 하고 있지만, 남자들에게 버림받고 결핵에 걸려 돈도 생명도 얼마 남지 않은 상태다. 『카르멘』의 여주인공은 담배 공장의 여공으로 내일도 없이 하루하루를 살아가는 사회밑바닥의 집시다. 『리골레토』의 주인공 리골레토는 장애인으로 광대가 되어 남들의 비위를 맞추고 사는 비천한 인물이다. 이런 예

소외된 자들의 예술

는 끝없이 댈 수 있다.

이렇게 유명한 오페라의 주인공들은 거의 대부분 노예, 포로, 망명자, 창녀, 하녀, 병자, 장애인, 집시, 광대, 부랑자 등 모두 사회의 '마이너리티' 즉 소수자들이며 동시에 약자들이다.

그런데 어느 날 그들의 작은 창문에도 따스한 햇볕이 들 듯이 인간다운 사랑이 한 번 찾아온다. 그들은 혼신을 다해 그 사랑을 잡아 보려 하지만, 그들의 처지로는 그것도 여의치 않다. 사회가 그들을 매몰차게 짓밟는다. 그런 상황을 그린 것이 대부분의 오페라 내용이다. 그 드라마 속에서 주인공을 둘러싼 사람들은 현실 세상의 우리들처럼 소수자들에게 무관심하며 그들을 괄시하고 멸시한다. 간혹 그들을 사랑하기도 하지만, 필요할 때는 이용하고 결국에는 버린다.

약자들은 우리가 속한 이 아름답고 공고한 사회에 진입하지 못하고 튕겨져 나가서 나뒹굴다가 버려져, 결국은 처참하게 죽어 가는 것이다. 명작으로 일컬어지는 작품들 대부분은 약자들에게 연민으로 관심을 보이고 사랑으로 조명한다. 그래서 위대한 예술인 것이다.

그들의 인생이 겨울 나그네

우리가 가장 쉽게 접하는 예술의 하나가 노래라는 장르다. 노래를 부르고 듣는 것은 아이가 태어나서 얼마 되지 않아 배우는 자연스러운 행위이며, 동시에 최고의 예술 장르이기도 하다. 세상에는 각양각색의 노래들이 있다.

그 많은 노래들 중에서도 예술적으로 최상의 경지에 있는 것으로 평가받는 것이 슈베르트의 『겨울 나그네』다. 24개의 가곡을 연이어 부르게 되어 있는데, 이를 연가곡(連歌曲)이라고 한다. 오페라처럼 내용도 이어지니, 마치 한 편의 드라마를 보는 것 같다.

첫 곡은 「밤 인사」다. 노래를 부르는 화자(話者)는 아마 사랑하는 연인이 자고 있는 사이 그녀의 집을 몰래 빠져나와 떠나는 듯하다. 그녀의 집 밖에 서서, 잠든 그녀를 향해 작별 인사를 하는 것이 첫 곡이다. 이유는 알 수 없으나 이루어질 수 없었다. 그녀의 어머니는 결혼까지 언급했지만, 그는 모녀에게 아무 말도 없이 길을 떠난다.

그 뒤로는 독일의 겨울 풍경이 노래를 통해 마치 병풍처럼 펼쳐진다. 남자는 걸어가며 문 위에서 돌아가는 「풍향기」도 보고, 길에서 「보리수」와 「시냇가」도 만난다. 자신을 따라오는 「까마귀」를 만나기도 하고, 길가의 「이정표」와 마주치기도 한다. 겨울 길을 걸어가는 나그네는 추위보다도 세상의 소외와 그로 인한 고독이

　　　　　　　　　　소외된 자들의 예술

더 힘들다. 그의 겨울은 자연이 준 겨울이 아니라, 인간이 준 겨울이다.

홀로 방랑의 길을 가던 그는 마지막 24곡에 이르러서야 비로소 자신이 아닌 다른 사람에게 관심을 갖는다. 바로 「거리의 악사」인데, 이 『겨울 나그네』에서 노래하는 화자가 아닌 유일한 등장인물이 되는 셈이다.

저편 마을 한구석에
거리의 악사가 서 있네.
얼어붙은 손가락으로
손풍금을 빙빙 돌리네.

맨발로 얼음 위에 서서
이리저리 몸을 흔들지만
그의 접시는 언제나 텅 비어 있어.

아무도 거들떠보지 않는다네.
개들만 그 늙은이 주위를 빙빙 돌며
으르렁거리고 있네.

그래도 그는 모든 것을

되는대로 내버려 두고
손풍금을 돌린다네, 그의 악기는
절대 멈추지 않는다네.

참으로 이상한 노인이여,
내가 당신과 함께 가 드릴까요?
나의 노래에 맞춰
손풍금을 켜 주지 않을래요?

거리의 악사는 추운 날씨에 길에서 손풍금을 연주하고 있다. 얼어붙은 그의 손가락은 굽어 있다. 양말조차 신지 않은 채로 얼음 위에 맨발로 서서 연주하는 것은 세상에게 버림받은 인간의 실존적 고통을 표현한 것이다. 옆에 놓인 접시에는 동전 한 닢도 들어 있지 않고, 연주를 듣는 사람은 아무도 없고 개들만 짖어 델 뿐이다. 그런 악사를 바라보던 화자는 이윽고 악사에게 동행을 권유한다.

그는 악사에게서 자신의 모습을 본 것이다. 아무도 관심을 주지 않아도 추운 길에 서서 손풍금을 묵묵히 연주하는 늙은 악사. 그는 들어 주는 사람 하나 없는데도 노래하면서 방랑하던 겨울 나그네 바로 그 자신이 아니던가. 게다가 그 노인은 이 겨울 나그네보다도 더 늙고 가난하고 외로운 사람이다. 나그네는 자신보다도 더욱 외로운 자에게 관심을 갖고 팔을 벌리는 것이다. 이런 것이 바

소외된 자들의 예술

로 예술이 마땅히 해야 할 말이다.

자신보다 더 잘난 사람, 더 가진 사람에게만 관심을 갖고 친절해지며, 둘만 모여도 성공한 사람, 유명한 사람에 대한 얘기만 하는 세태에 『겨울 나그네』야말로 현대인들에게 가장 필요한 명곡이다. 이것은 우리의 노래이며 우리가 불러야 하는 노래인 것이다.

세상에서 소외된 두 예술가

이 곡을 쓴 프란츠 슈베르트(1797~1828)는 31세의 젊디젊은 나이에 세상을 떠난 작곡가로 잘 알려져 있다. 그런데 그의 인생은 우리가 상상하는 것 이상으로 비참했다. 그는 너무나 가난하여 자신의 피아노를 가지고 있었던 적도 거의 없었다. 그가 남긴 100여 곡의 피아노곡들과 600여 곡에 달하는 가곡들을 그는 피아노 건반 위가 아니라 피아노도 없는 골방의 작은 책상 귀퉁이에 앉아서 썼던 것이다.

하지만 그의 머릿속에는 늘 피아노 선율이 흐르고 있었다. 우리가 오디오나 라디오를 통해 숱하게 듣는 슈베르트의 곡들은, 정작 그 자신은 실제로 들어 보지도 못한 것들이 수두룩했으며, 많은 곡들은 그의 머릿속 상상의 피아노로 작곡된 것이다. 20대의 슈베르트는 방황도 많이 했고 빈곤과 질병과 고독으로 고통 받았다. 그

럼에도 불구하고 그는 10년 정도의 짧은 기간에 무려 900여 곡의 주옥같은 작품을 세상에 남기고 떠났다.

슈베르트는 가난했고 결혼도 못 했다. 교사 생활을 했던 직장에서는 적응하지 못해 쫓겨났고, 몇 번의 연애는 하나도 이루어지지 못했다. 그는 자신의 외로움과 좌절을 음악으로 표현했고, 그 대부분이 음악 역사상 최고 수준에 오른 곡들이었다. 그러나 생전에 그의 음악들은 대중에게 거의 알려지지 않았다. 그는 죽기 직전에 단 한 번의 공개 콘서트를 열 수 있었을 뿐이다. 외로움을 달래려 술에 빠지기도 했고 싸구려 매음굴을 전전하다가 매독에 걸리기도 했다.

그럼에도 그의 머릿속에서는 늘 천상의 멜로디가 흘러나왔다. 매독과 술에 찌든 몸에서 흘러나오는 깨끗한 음악들……. 그 자신은 얼마나 힘들었을까? 그는 세상에서 소외되었고, 위안을 찾았던 홍등가에서조차 마음 놓고 타락할 수도 없어 역시 소외되었으니, 이중으로 소수자였다.

즉 그는 인간의 어느 부류에도 안주할 수 없는 철저한 경계인이었다. 그러니 슈베르트 자신이 마치 '겨울 나그네'처럼 여겨진다. 그는 겨울이라는 세상에서 혼자 걸었던 나그네였다.

슈베르트는 어느 날 지인의 집을 방문했다. 그런데 마침 주인은 없고, 다만 책상에서 한 권의 책을 발견한다. 그것은 그와 같은

시대의 시인이었던 빌헬름 뮐러(1794~1827)가 쓴 연시집 『겨울 나그네』였다. 시집을 뒤적이던 슈베르트는 감동을 받는다. 시 한 수 한 수가 자신의 이야기인 것처럼 가슴에 꽂혔다. 책을 살 돈도 없었던 슈베르트는 친구에게 말할 틈도 없이 그 책을 외투 주머니에 넣어 가져갔다. 그리고 내리 24곡을 작곡한다.

슈베르트도 31세에 일찍 세상을 떠났는데, 뮐러 역시 33세로 삶을 마감했다. 그러니 뮐러와 슈베르트는 닮은 점이 많다. 그러나 둘은 한 번도 만난 적이 없었던 것으로 추측된다. 하지만 죽은 뮐러의 시는 슈베르트의 음악을 빌려 최고의 노래로 다시 태어났다. 살았을 적에 뮐러는 "나의 이 시들이 언젠가는 다른 사람의 손을 통해서, 말로는 다 하지 못한 음악이 될 수 있을지도 모른다."라고 말했다고 한다.

뮐러와 슈베르트는 모두 소외된 자들이었고 경계인이었으며, 포부를 펼치지 못하고 30년 남짓 짧은 일생을 산 사람들이다. 그들의 이야기는 바로 가곡집 『겨울 나그네』에 문학과 음악으로 고스란히 남아 있다.

이 연가곡이 사람들의 심금을 울리는 이유는 바로 작사자와 작곡자가 겪은 세상으로부터의 버려짐과 소외 그리고 그로 인한 외로움이 그대로 절절하게 나타나 있기 때문일 것이다. 가장 외로 웠던 두 예술가는 죽어서 하나의 명곡을 통해 함께 걷는다.

"가장 힘든 상황에서 쓰인 예술만이 가장 큰 감동을 남기는 법

입니다." 슈베르트의 말이다.

여러 형태의 안타까운 소수자들

마이너리티, 즉 소수자는 누구인가? 우리 곁에는 늘 소수자들이 있지만, 우리의 관심을 받지 못하고 있다. 그들은 외롭고 소외된 사람들이다. 하지만 소수자들은 우리에게도 적잖이 힘든 사람들이기도 하다. 때로는 대하기 불편할 수도 있고, 처음에는 다가가기 어려울 수도 있다. 그들이 소수자다. 하지만 그렇다고 해서 그들을 비난하거나 괄시해서는 안 된다.

소수자는 정해져 있지 않다. 모두가 두 눈을 가진 세상에서는 애꾸가 소수자다. 하지만 다들 애꾸인 나라에서는 두 눈을 가진 사람이 소수자가 될 수 있다. 우리 사회에서 당신이 가진 신념이 대다수의 생각과 다르다면, 그때부터 당신은 바로 소수자로 '전락'할 수 있다. 나는 여기서 전락이라는 말을 썼다. 왜 전락인가?

우리 사회는 다수자를 중심으로 돌아가고, 대부분의 사람들은 주류에 들고 싶어 한다. 우리 정치를 보자. 그 정당이나 정파가 나의 정치관과 맞아서 택하는 사람도 있지만, 그 당이 다수당이어서 즉 힘이 있어서 택하는 사람도 많다. 어쩌면 그런 경우가 더 많을지도 모른다. 그 모임이 힘이 있고 다수이기 때문에 선망의 대상이 되며, 그 야구팀이 잘하기 때문에 팬이 되는 것과 같다. 하지만

　　　　　　　　　　소외된 자들의 예술

그럼에도 불구하고 소수자는 생긴다.

소수자는 크게 두 부류로 나눌 수 있다. 다수자가 되고 싶지만
될 수가 없어서 소수자가 되는 사람이 있고, 일부러 소수자를 택
하는 사람이 있다. 첫 번째 부류는 가장 안타까운 부류다. 그들은
다수자를 위해서 다수자에게 맞추어진 세상을 늘 소수자로서 힘
겹게 살아가야 한다. 그들의 세상에는 맞는 옷도 쉬운 길도 없는
것이다.

흔히 전통적으로 소수자를 다섯 가지의 큰 그룹으로 분류하곤
하는데, 그것은 빈민, 장애인, 소수 인종 또는 소수 신앙인, 여성
그리고 청소년이다. 요즘에는 여기에 좀 더 작은 그룹으로 사회 부
적응자, 부랑자, 무능력자, 죄인, 노인 그리고 동성애자 같은 성 소
수자 등이 추가될 수 있다.

용기 있는 자발적 소수자의 길

그러나 여기에 추가해야 할 중요한 경우가 남아 있으니, 바로 앞
서 얘기한 두 가지 부류 중 두 번째 부류다. 즉 '자발적 소수자'들
이다. 그들은 스스로 자신만의 길을 택해서 걸어가는 사람들이다.
적잖은 예술가들과 예술 속의 주인공들이 이 자발적 소수자의 부
류에 해당한다.

일본의 짧은 시가(詩歌)인 '하이쿠〔俳句〕'는 이제 세계적으로 알려져 있다. 하이쿠 최고의 시인인 마츠오 바쇼(1644~1694)는 일부러 소수자의 길을 걸었던 대표적 인물이다. 바쇼는 어린 나이에 아버지를 잃고 무사(武士) 수련을 쌓기 위해 무사이자 하이쿠 시인이었던 스승의 수하로 들어갔다. 하지만 스승이 죽자 그는 무사의 길을 완전히 접고 강변에 작은 암자를 지어 은거한다. 그의 나이 불과 23세였다. 그때부터 그는 하이쿠를 짓는 시인으로 살기 시작한다. 소수자의 길을 택한 것이다.

그런데 하이쿠가 큰 반향을 일으키고 널리 알려지자 바쇼는 또다시 환멸을 느낀다. 당시 그는 하이쿠계의 대가이자 스승으로서 부도 쌓고 명예도 추구할 수 있었지만, 하이쿠에 열광하는 사람들의 유희성에 실망한다. 그리하여 그는 41세에 돌연 암자 생활도 접고 방랑의 길을 떠난다.

그의 방랑은 극도로 빈한하고 세상의 모든 물욕과 명예욕을 넘어선 것이었다. 몇 차례 짧은 방랑 여행을 하던 그는 50세가 가까워지자 7개월에 걸친 마지막 도호쿠〔東北〕 지방 방랑길에 오른다. 그러니 바쇼야말로 바로 진정한 '겨울 나그네'가 아니겠는가? 그는 유명한 『오쿠노 호소미치』의 책 앞머리에 다음과 같이 썼다.

해와 달은 백년과객이요 오고가는 해〔年〕 또한 나그네.
뱃전에 인생을 띄워 보내고 말고삐를 붙잡은 채 늙음을 맞는

소외된 자들의 예술

사람은

하루하루가 나그넷길이며 나그넷길이 바로 내 집이네.
옛사람들도 무수히 나그넷길에서 생을 마쳤던 것을.
언제부터인가 나도 조각구름을 쓸어 가는 바람에 이끌려
방랑벽을 가눌 수가 없네.

그는 또다시 스스로 소수자의 길을 택하여 그 길을 걸었다. 평생 30년 가까이 방랑한 그는 죽음이 다가왔음을 직감하자, 마지막으로 임종 시인 사세구(辭世句)를 남기고 이틀 후에 객사했다.

방랑에 병들어
꿈은 마른 들판을
헤매고 돈다.

프랑스 작곡가 카미유 생상스[1]는 모차르트에 비견되던 신동으로서, 어려서부터 천재로 유명했다. 흔히 우리는 예술가가 당대에 빛을 보지 못하는 경우가 많다고 얘기하지만, 생상스야말로 젊어서 모든 것을 다 이루었다. 그는 당시 음악가가 가질 수 있는 모든

1 Camille Saint-Saëns(1835~1921): 어릴 때부터 신동으로 이름을 떨쳤으며 13세에 파리 음악원에 입학해 오르간과 작곡을 배웠다. 1861년 니델마이어 음악원 교수가 되어 포레, 지구, 메사제 등을 길러 냈다. 19세기 말 프랑스 낭만주의를 대표하는 작곡가였다. 대표 작품으로 「서주와 론도 카프리치오소」, 「죽음의 무도」, 교향곡 3번 「오르간」, 오페라 『삼손과 델릴라』 등이 있다.

명예를 누리고 유명세를 치렀으며, 경제적으로나 사회적으로 크게 성공했다. 하지만 그는 50세가 되던 해에 어머니가 돌아가시자, 돌연 자신이 군림하던 파리 사교계나 예술계와 의연히 작별한다.

생상스는 그때부터 30여 년 동안 하인 한 명만을 거느리고 아프리카, 아라비아, 아시아 등지를 방랑한다. 물론 여행에서 다시 영감을 얻기도 했으며, 그 결과 몇몇 새로운 작품을 쓰기도 했다.

그러나 다시는 이전과 같은 세속적 명예와 안락한 삶을 추구하지 않았다. 비록 바쇼같이 극단적인 빈한을 앞세우지는 않았으나, 생상스는 파리 시절과는 비교할 수 없는 고생을 선택하여, 구도자를 연상시키는 단순하고 소박한 생활의 길을 걸었다. 결국 그는 86세에 알제리에서 객사함으로써 위대하고 아름다운 생애를 마감했다.

추방을 당하거나 귀양을 간 것도 아닌 사람이 스스로 소수자의 길, 특히 방랑의 길을 걸어간다는 것은 쉽지 않은 결정이요 어려운 일이다. 그러나 그런 길을 택한 사람이야말로 진정 높은 경지의 지성과 깨달음을 얻는 것이다.

종교의 길을 택한 많은 구도자들뿐 아니라, 예술에 헌신한 진정한 예술가들 중에도 그런 이들이 적지 않았다. 그들은 다수가 원하는 세속적인 영광이나 부귀와는 멀지만, 어쩌면 자신만의 세계 속에서 보다 고양된 정신적인 삶을 살았을 것이다.

소외된 자들의 예술

모든 이들을 위해 세워진 나라

미국 화폐 가운데 가장 작은 금액인 1센트짜리 동전에는 경구가 하나 새겨져 있다. 라틴어로 "에 플루리부스 우눔(e pluribus unum)" 즉 "여럿이 하나로"라는 뜻이다. 여러 가지가 모여 하나를 이룬다는 이 경구는 1792년부터 미국에서 발행되는 대부분의 동전에 새겨져 있으니, 미국의 건국 이념을 뜻하는 것이다.

미국은 지구상의 나라들 중 지연이나 혈연이 아닌 이념에 의해 형성된 최초의 국가다. 인종도 다르고 혈연관계도 없고 출신 지역도 다르고 종교도 다르고 언어도 다른 사람들이 모였다. 그들은 단 하나, 이념이 같다는 이유만으로 한 나라를 이루고 살아왔다. 그러므로 미국에서 가장 중요한 가치 중 하나는 다양성을 포용하는 것이다. 다양성의 포용을 위해서는 남에 대한 이해와 사랑이 우선해야 하며, 그것이 자랑스러운 '미국 사람'이라는 국민적 결속과 초강대국 '미국'이라는 국력으로 나타나게 되는 것이다.

하지만 지난 250여 년 동안에 그런 건국 이념이 얼마나 잘 지켜졌는지는 별개의 이야기다. 미국의 독립선언서는 "모든 인간은 평등하게 창조되었으며, 인간은 신으로부터 양도할 수 없는 생명, 자유 그리고 행복을 추구할 권리를 부여받았다."라고 명시하고 있다. 그렇게 그 나라는 시작되었다.

그런 멋진 나라가 바다 너머에 있다는 얘기를 듣고 유럽의 많은 빈민들이 배를 타고 대서양을 건넜다. 유럽에서 온 배가 뉴욕 항구로 들어설 때, 가장 먼저 그들을 맞이하는 것은 자유의 여신상이었다. 횃불을 힘차게 치켜들고 들어오는 배들을 내려다보는 이 거대한 여인은 튼튼하고 잘생긴 백인 여성의 모습이다. 이민자들은 그녀와 횃불을 바라보면서, 새 땅이 그들에게 생명과 자유와 행복을 줄 수 있을 거라고 꿈꾸었을 것이다.

최초에 계획된 자유의 여신상은 흑인이었으며 노예였다는 설도 있다. 즉 원래 자유의 여신상은 가난하고 지치고 몸과 마음이 힘든 자들을 위해 횃불을 치켜들고 있는 것이다. 그녀의 횃불은 약자를 위한 것이었고, 그녀가 외치는 자유는 모든 것을 가진 강자들의 자유가 아니라, 자유가 가장 필요한 사람들, 자유가 가장 아쉬운 자들을 위한 자유였다. 그렇게 자유의 여신상 프로젝트는 멋지고 힘차게 시작되었다. 미국의 건국이 그러했던 것처럼.

프랑스의 조각가 프레데리크 오귀스트 바르톨디(1834~1904)가 설계한 자유의 여신상은 프랑스에서 여러 조각으로 제작한 후에 미국으로 옮겨져 1886년 지금의 자리에 조립되어 세워졌다. 하지만 자유의 여신상이 세워지는 동안, 어느샌가 여신상은 살찐 백인 여성으로 바뀌었고, 더불어 미국이라는 나라도 가난하고 병든 자들을 위한 나라보다는 힘세고 가진 자들을 위한 나라가 되어 버렸다.

소외된 자들의 예술

앨리스 듀어 밀러[2]는 많은 유명 인사를 배출한 백인 명문가 출신의 여성이다. 하지만 그녀는 자유의 여신상을 바라보면서 이런 시를 지었다.

> 법 앞에서 평등을 약속하고 개인의 권리를 주장하며
> 영광의 빛에 둘러싸여 우리의 자랑스러운 항구에 서 있는 저 여인아.
> 말해 다오, 네 딸들이 이토록 부당한 대우를 받으며 사는 이유를.
> 건방지거나 무례하다고는 여기지 말아 다오.
> 눈을 가리고 있는 정의의 여신아.
> 그대는 오직 인류의 절반만을 위해 봉사하는 바람둥이 여인.

우리와 다르다는 이유만으로

인류에게 가장 많은 희생을 안겨 준 2차 세계대전은 1945년 5월 7일 독일의 알프레트 요들 장군이 항복 문서에 서명함으로써 종식되었다. 그리고 그로부터 꼭 한 달 후인 6월 7일 런던의 새들러

2 Alice Duer Miller(1874~1942): 미국의 작가. 뉴욕의 명문가에서 태어났다. 여성 참정권을 주제로 풍자시를 기고해 유명해졌다. 그녀가 발표한 시는 여성 참정권 운동의 캐치프레이즈가 되었다. 1940년에 발표한 운문 소설 『하얀 절벽(*The White Cliff*)』은 미국과 영국에서 수백만 부가 팔리며 성공을 거두었고, 미국이 2차 세계대전에 참전해야 한다는 여론을 조성하는 데 큰 영향을 주었다.

스 웰스 극장도 오랜 휴관 기간을 종식하고 드디어 그 문을 다시 활짝 열었다.

이것은 전후 공연계도 전쟁의 상처를 털고 다시 평화의 문을 연다는 상징이었다. 그때 선정된 작품이 영국 작곡가 벤저민 브리튼(1913~1976)의 『피터 그라임스』였다. 이 오페라는 영국 사상 가장 위대한 오페라일 뿐 아니라 2차 세계대전 이후에 발표된 최초의 오페라라는 영예를 차지하게 되었다.

피터 그라임스는 외딴 어촌에 살고 있는 늙은 어부다. 가족도 없이 혼자 사는 그는 작은 배를 가지고 고기를 잡아 먹고산다. 그는 경험 많은 어부로서 성실히 일해 많은 생선을 어획한다. 그러나 마을 사람들은 그를 좋아하지 않는다. 그는 능력이 있지만, 결혼도 하지 않고, 가족도 없고, 다른 사람들과 어울려 선술집에서 술을 마시지도 않고, 일요일에도 배를 타고 나가기 때문이다.

그러던 어느 날 피터는 바다로 나갔다가 보조해 주던 소년이 목숨을 잃는 사고를 당한다. 그에게는 불가항력이었지만 마을 사람들은 피터를 의심한다. 피터는 재판에까지 회부되었지만, 결국은 사고사로 판결이 난다. 판사는 다만 피터에게 "성인 어부를 고용하고, 소년을 고용하지 말라"고 명령했을 뿐이다. 그렇게 그의 무죄로 판결 났지만, 그 후로 마을 사람들은 피터를 더욱 경원하고 미워한다.

그러나 피터는 판사의 명령을 무시하고 다시 고아 소년을 고용

　　　　　　　　　　　　소외된 자들의 예술

한다. 성인을 고용해서는 타산이 맞지 않으니 어쩔 수 없었다. 피터가 그렇게 열심히 고기를 잡고 악착같이 돈을 모으는 이유는 꿈이 있기 때문이다. 피터는 돈을 벌어 마을의 교장이자 미망인인 엘런과 결혼하고 건물을 사서 세를 놓는 것이 꿈이다. 그러면 사람들이 자신을 무시하지 못할 거라고 생각한 것이다. 그러던 어느 날 소년이 벼랑에서 떨어져 그만 목숨을 잃는다. 두 번째 사고가 난 것이다. 마을 사람들은 다들 "피터를 죽이자"고 외치고, 아이들조차 "피터는 살인자"라고 낙서를 하고 다닌다. 피터는 더 이상 발붙일 곳이 없다.

피터를 불쌍하게 생각하고 이해해 주던 단 두 사람, 엘런과 퇴역 선장 발스트로드가 그를 찾아온다. 발스트로드는 그에게 조용히 말한다. "배를 타고 바다로 나가게. 마을이 보이지 않는 먼바다까지 나가게. 그런 다음에는 배 바닥의 구멍을 열게. 그리고 배를 가라앉히게……."

그것은 바다 사나이들 사이에서 전해 내려오는 관행이었다. 그렇게 하는 것 외에는 명예를 지킬 방법이 없었다. 아무런 말도 하지 않는 발스트로드와 소리 죽여 우는 엘런을 뒤로하고, 피터는 자신의 배를 몰고 바다로 나간다…….

이 오페라를 보면 가슴이 먹먹해진다. 마을 사람들은 무슨 자격으로 피터 그라임스를 죽음으로 내모는가? 그가 아무리 악한 사람이라 해도 사람들은 그를 이해할 생각조차 하지 않는다. 마을

사람들은 그가 다른 방식으로 살고 자신들과 어울리지 않는다는 이유로 그를 배척하고 소수자로 내몬다. 그리고 결국 그를 죽음에 이르게 한다.

우리는 무슨 권력으로 우리와 다른 사람들을 함부로 평가하고 무슨 권리로 그들을 재단하는가? 우리는 아무런 자격이 없다. 그들 역시 우리에게 평가받고 멸시받을 아무런 이유가 없다. 만에 하나 설혹 잘못이 있다손 치더라도 그것을 판단하고 처벌하는 것은 신의 일이지 우리의 몫은 아닌 것이다.

그들이 장애인이라는 이유로, 또는 우리와 생김새나 피부색이 다르다는 이유로, 우리가 일할 때 논다는 이유로, 우리가 놀 때 일한다는 이유로, 우리와 취향과 생활 방식과 종교와 이념이 다르다는 이유로, 우리가 그들을 함부로 판단할 수는 없다. 우리가 내뱉는 작은 비난이나 요설 또는 무심하게 소문을 옮기는 것이 그들에게는 가슴에 꽂히는 비수가 되어 죽음에 이르게 할 수도 있는 것이다.

피터가 두 번째 소년을 데려왔을 때, 엘런은 '이제부터는 소년이 밥도 굶지 않게 하고 옷도 깨끗하게 입혀야겠다'는 생각으로 소년에게 각별히 신경을 쓰기 시작한다. 어느 일요일 아침에 엘런은 소년이 배를 타고 나가지 못하게 하고는, 대신 바닷가에 데리고 나와서 함께 논다.

그때 마을 사람들이 예배를 보기 위해 교회로 걸어가는데, 그들

　　　　　　　　　소외된 자들의 예술

은 이 소년과 엘런을 짐승 구경하듯이 바라본다. 아무런 대사도 없는 장면이다. 하지만 리처드 존스가 연출한 밀라노 라 스칼라 극장의 공연을 보면, 교회로 가는 많은 사람들이 엘런과 소년을 쳐다보기만 할 뿐 누구 하나 그들에게 교회로 함께 가자고 권하지 않는다.

이 얼마나 천재적인 연출가의 강렬한 힐난인가? 우리도 마찬가지다. 유명하고 성공했고 부자이고 깨끗한 사람에게는 서로 우리 교회로 오라고 열심히 권유한다. 하지만 교회 앞에서 구걸하는 거지에게는 동전만 던져 줄 뿐, 교회에 함께 들어가자고 선뜻 소매를 잡지 않는다. 부자 교회가 하는 자선이란 그들의 멋지고 아름다운 성역으로 남루한 거지의 팔을 부축하고 들어가는 대신에, 기껏 몇 푼의 구제금을 선심 쓰듯이 나누어 주는 것뿐이다. 그것도 화려한 성전을 짓고 남은 돈으로…….

엘런과 소년이 바닷가에 앉아 얘기를 나누고 있는 동안 그들 뒤로 교회에서 예배를 보는 소리가 들려온다. "하느님은 우리 모두를 사랑하신다."라는 합창을 뒤로하고, 그들에게는 아무도 오라고 청하지 않는 교회를 등진 채 바다를 바라보고 앉아 털실로 고아 소년의 스웨터를 열심히 짜는 엘런…….

그녀는 교회 사람들의 예배 소리에 불평도 하지 않는다. 대신 그녀는 사람들이 싫어하는 피터와 불쌍한 소년에게 친절을 아끼지 않음으로써, 마을의 학교장임에도 불구하고 곱지 않은 눈길을 받는 소수자의 가시밭길을 스스로 선택했다. 교회 안에서 행복을

빌며 예배를 드리는 자들과 교회에 들어가지 못하고 밖에 앉아서 버려진 고아를 위해 뜨개질을 하는 자. 어느 쪽이 2000년 전 예수님의 모습에 더 가까운가?

언젠가는 우리에게도 다가올

소수자를 생각하는 것은 간단하다. 입장을 바꿔 생각해 보는 것이다. 우리도 언젠가는 늙고, 길바닥으로 내몰릴 수 있다. 우리의 가족도 언젠가는 사고나 질병으로 장애인이 될 수 있기에, 우리 모두는 잠재적 장애인이다.

선천적인 장애인보다 사고나 질병으로 인한 후천적 장애인의 수가 더 많다. 이 사실은 우리 모두가 언제라도 장애인이 될 수 있다는 말과 다르지 않다. 그때서야 당사자와 가족들은 "왜 소수자들에 대한 배려가 이 모양인가." 하며 한탄하겠지만 이미 소용없다.

그렇다. 소수자는 남이 아니다. 우리 모두 일순간에 소수자가 될 수 있다. 우리 본인이나 자손이 어느 날 세상의 잣대, 인간이 만든 잣대이며 그것을 만드는 데 우리도 기여했을지 모르는 그 잣대에 의해 버려질 수 있는 것이다.

소수자에 대한 배려, 그것은 세련된 사회가 갖추어야 할 가장 중요한 요소이자 가장 고결한 문화다. 그것은 돈이나 국가를 통해

서만 이루어질 수 있는 것이 아니다. 그것은 소수자에 대한 한 사람 한 사람의 진심 어린 이해와 태도에 의해서만 가능하다. 그리고 그 많은 것들은 이미 위대한 예술가들이 여러 명작 속에서 수없이 얘기해 온 것이다.

영혼으로부터 나오는 기도를

프랑스 문학 사상 최대의 거인이자 위대한 예술가인 빅토르 위고(1802~1885)는 그의 많은 소설들을 통해 평생 소수자들을 웅변했다. 뿐만 아니라 그는 소수자들을 처단하는 인위적 잣대 중에서 최악의 형태인 사형 제도를 폐지시키기 위해 자신의 긴 생애를 바쳐 직접 행동하기도 했다.

그는 "세상을 살아가는 데에는 신과 영혼, 책임감, 이 세 가지만 있으면 충분하다."라고 말했다. 그는 그것만 있으면 인간은 살아갈 수 있고, 그것이 더욱 진정한 종교라고 말했다. 세상에 대한 책임감이야말로 현대의 우리에게 가장 필요한 것일지 모른다.

위고는 죽기 직전에 그가 인세로 모은 5만 프랑에 달하는 재산을 극빈자들에게 기부했다. 그는 파리의 많은 극빈자들이 죽어도 돈이 없어 장례를 제대로 치르지 못하는 사실을 알고 괴로워했다. 그래서 위고는 자신의 돈이 가난한 사람들의 관을 짜기 위한 나

무를 구입하는 데 쓰이기를 원했다. 그는 이런 간략한 유언을 남겼다.

가난한 사람들 앞으로 5만 프랑을 남긴다.
나의 운구는 극빈자들의 장례 마차를 이용해 주기 바란다.
교회에서 하는 어떠한 형태의 추도 예식도 거절한다.
바라는 것은 영혼으로부터 나오는 기도이다.
나는 신을 믿는다.

소외된 자들의 예술

천형으로 짊어진 고통과 모멸

태어나면서부터 결정된 운명

여러 형태의 약자들 가운데에서도 가장 안타까운 이들은 장애인이다. 그들은 타고난(후천적인 경우도 있지만) 장애 때문에 세상에 나온 순간부터 소외의 길을 갈 수밖에 없는 이들이다.

유럽은 현재 세계에서 인류애적인 가치를 가장 앞세우는 세련된 문화 지역이지만, 한때 그들이 장애인에 대해 가졌던 편견은 지금 우리의 상상조차 초월하는 기막힌 것이었다. 즉 그들은 외모로 사람을 판단했는데, 추하거나 기형적인 사람은 그들의 영혼과 의식도 마땅히 그럴 것이라고 생각했던 것이다.

인간 세상의 부조리를 신랄하게 비판했던 위대한 문호 빅토르 위고(1802~1885)는 그의 소설 『파리의 노트르담』에서 한 장애인의

탄생부터 죽음까지를 상세하게 묘사했다. 이 작품은 '노트르담의 꼽추'라는 제목을 달고 영화로, 심지어는 애니메이션으로 만들어져, 이 제목이 더 잘 알려져 있기도 하다. 그런데 원작에서 정작 위고가 말하려 한 것은 노트르담이라는 중세의 상징적인 건축물을 중심으로 한 당시 파리 사회의 부조리한 모습이었다.

하지만 여기에서 우리의 관심은 기형아로 태어난 주인공 카지모도에게 쏠릴 수밖에 없다. 그는 태어나자마자 기형이라는 이유로 부모에 의해 버려진다. 버려진 아이가 발견되어 자루에서 꺼내졌을 때의 모습을 위고는 적나라하게 묘사한다. "왼쪽 눈 위에는 무사마귀가 하나 있고, 머리는 양어깨 속으로 들어가 있으며, 등뼈는 활처럼 휘었고, 가슴뼈는 툭 불거져 나왔고, 다리들은 비틀려 있었다." 즉 카지모도는 태어나면서부터 여러 기형을 동반한 중복장애아였고, 그런 외모가 즉시 그의 운명을 결정했다.

과거 유럽인들은 기형을 하늘이 내린 징벌이라고 여겼다. 따라서 기형아에게는 마땅히 죄악이 있고, 나아가 그들의 정신과 영혼도 뒤틀려 있을 것이라고 믿었다. "분명 밤에는 그들이 악마들의 잔치에 초대될 것"이라고 생각하는 것은 당시로서는 당연한 것이었다. 장애인이 길을 지나가면 동네 아이들은 그들을 향해 돌팔매질을 하며 이런 민요를 불렀다.

천형으로 짊어진 고통과 모멸

악한에게는 교수형을

추남에게는 태형을

즉 추남도 악한과 동급이었던 것이다. 그래서 장애인의 생애는 이미 정해져 있었다. 그중에서도 특히 꼽추나 난쟁이 같은 이들은 교육을 받을 기회가 거의 없었으며, 그래서 직업을 가질 수도 없었다. 당시에 가장 보편적인 노동이었던 농사조차도 그들의 몸으로는 여의치 않았다.

광대의 탄생

그런 꼽추나 난쟁이에게 사회적으로 용인된 유일한 직업이 바로 광대였다. 그들은 카지모도처럼 대부분 부모에게 버려졌고, 이런저런 경로를 통해 광대의 무리에 들어갔다. 그래서 극단이나 곡예단에는 예로부터 난쟁이나 꼽추들이 많이 모여들었고, 그들은 자신들끼리 함께 모여 살면서 서로 기술을 전수했다.

어렸을 적을 회상해 보면 우리나라에서도 유랑 서커스단에서 곡예를 하는 많은 분들이 난쟁이나 꼽추였다는 기억이 떠오른다. 또한 예전에는 유흥가에 가면 무도장이나 유흥 주점 같은 데에서 호객하거나 입구를 지키는 분들 중에도 그런 사람들이 많았다. 아마도 서양의 서커스단이나 무도장의 문화가 우리나라에 처음 들

어올 때, 그 아픈 부분까지 함께 들어온 것이 분명하다.

장애인들이 곡예단이나 유흥가를 지키고 있다는 사실은 그들이 어려서 부모에게 버림받았고, 그리하여 교육받을 기회를 박탈당했으며, 결국엔 그런 곳에 모여서 그렇게 수백 년 동안 정형화된 직업만을 이어 갈 수밖에 없었다는 것을 의미한다. 얼마 전까지만 해도 우리나라에서도 눈먼 아이가 태어나거나 아이가 눈이 멀게 되면, 교육시킬 생각은 하지 않고 당연한 듯이 안마를 배우게 했던 부끄러웠던 모습과 다르지 않은 것이다.

그런 장애인 광대의 모습은 위고가 30세의 젊은 나이에 발표한 희곡 『왕은 즐긴다』에 소상히 나온다. 이 연극은 크게 성공하지는 못했지만 20년 후에 이탈리아의 작곡가 주세페 베르디(1813~1901)에 의해 오페라 『리골레토』로 다시 만들어져 큰 성공을 거둔다.

원래 위고의 희곡은 무대가 파리 궁정이었으며, 프랑스 왕 프랑수아 1세의 악행을 고발한 것이었다. 그러나 왕을 시해한다는 내용의 오페라 대본이 검열에 걸리자, 베르디는 하는 수 없이 무대를 이탈리아의 작은 도시국가 만토바로 옮기고, 왕도 공작으로 변형시켰다. 하지만 오페라를 본 사람이라면 그것이 왕의 이야기라는 것을 알아챌 수밖에 없었다.

그러나 이 작품에서 지도자의 악행보다 더욱 관객을 사로잡는 것은 그 뒤에 있는 한 광대의 비극적인 인생이다. 위고의 『왕은 즐긴다』는 베르디에 의해 제목도 『리골레토』라는 광대의 이름으로

천형으로 짊어진 고통과 모멸

바뀌고, 꼽추 광대는 오페라의 주인공으로서 무대의 전면에 나오 게 되는 것이다.

왕을 제치고 무대 앞으로 나선 꼽추

이탈리아 북부의 만토바 공국(公國)에 젊은 공작이 있었다. 사리를 분간하고 세상을 다스리기에는 너무 어린 나이에 권력을 쥐었다. 그래서 공작은 귀찮고 복잡한 정치적인 조언을 하는 신하들보다는 우스개나 부리고 장난이나 하는 자가 더 마음에 들었다. 궁전에는 전속 광대가 있었다. 광대는 공작을 웃기고 좌중의 분위기를 띄우는 요즘의 개그맨 같은 역할을 했다. 리골레토라는 광대는 꼽추에 절름발이였다. 그의 천형 같은 이중의 장애는 운명적으로 그를 광대의 길로 이끌었고, 그는 광대 사회의 밑바닥에서부터 시작하여 타고난 재능과 끊임없는 노력으로 마침내 궁정의 광대가 되기에 이르렀다.

공작은 리골레토와 함께 여자들을 건드리고 희롱하는 놀이를 즐겼다. 공작의 엽색 행각은 갈수록 도가 지나쳤고, 그런 공작을 부추기는 사람은 리골레토였다. 공작은 대신들보다도 리골레토와 자주 어울렸고, 정사(政事)보다는 여자 뒤꽁무니를 쫓는 시간이 더 많아졌다. 더불어 리골레토의 권력은 높아져 갔고, 공작의 신임을 업은 그는 중신들한테도 안하무인으로 대했다. 리골레토는

공작에게 여자를 유혹하는 방법과 정복하는 기술 그리고 버리는 요령까지를 모두 가르쳤다. 게다가 그는 뒤치다꺼리까지 도맡아 더욱 공작의 신임을 샀다.

그런데 리골레토에게는 숨겨 놓은 딸이 있었다. 리골레토는 딸과 단둘이 살았다. 그에게 딸이 있다는 것은 흉측하게 생긴 장애인에게도 한때는 사랑했던 여인이 있었다는 뜻이 아닌가? 그러나 그녀는 죽었고 착한 그녀가 남긴 딸 질다는 리골레토의 모든 것이었다.

리골레토는 질다가 아버지 외에는 아무것도 모르게, 아버지를 통하지 않고는 세상과 소통하지 못하도록 키웠다. 리골레토가 공작에게 나쁜 짓을 많이 가르치면 가르쳐 줄수록, 집에 돌아와서는 딸 질다를 더욱 심하게 단속할 수밖에 없었다. 질다는 시내 구경을 한 적도 없고, 심지어는 아버지의 이름도 직업도 몰랐다. 그녀의 유일한 외출은 일주일에 한 번 하녀와 교회에 가는 것뿐이었다. 하지만 결국에는 공작의 마수가 질다에게까지 미치리라는 것을 우리는 쉽게 짐작할 수 있다. 리골레토가 키운 공작은 리골레토의 도움이 없이도 질다 정도는 무너뜨릴 수 있는 선수로 성장했다.

이제 비극이 시작된다. 공작이 자신의 전부였던 딸마저 짓밟은 것을 안 리골레토는 공작을 살해하기로 결심한다. 그러나 그 사실을 알게 된 질다는 공작이 자신을 속였다고 하더라도, 난생처음으로 몸과 마음을 아낌없이 다 바친 사내를 지켜 주기로 결심한다. 그녀는 아버지가 산 자객의 칼에 자신의 몸을 던진다.

천형으로 짊어진 고통과 모멸

리골레토는 악인이다. 희곡에서나 오페라에서나 가장 대표적인 악역 중 하나다. 그는 공작을 꼬드겨 갖은 악행을 서슴지 않는다. 그것은 그가 세상에 항거하는 몸짓이었다. 모든 사람들의 비난과 멸시와 조롱 속에서 자랐던 그가 우연히 잡은, 아니 어쩌면 부단한 노력 끝에 쟁취한 권력을 이용하여, 세상에 쌓였던 분풀이를 한다. 그는 세상을 저주했고 공작으로 대표되는 기득권에 대한 복수를 꿈꾸었다.

그러나 그것은 다만 한 보잘것없는 장애인의 꿈일 뿐이었다. 세상에 던진 자신의 칼은 결국 부메랑처럼 되돌아와 자신의 유일한 보물이자 희망인 딸의 심장에 꽂힌다. 리골레토는 자신이 세운 계획에 의해 자신의 모든 것을 잃는다. 그것이 바로 장애인이 가진 한계였다. 몸부림은 쳐 봤지만, 결과는 처참한 실패였다. 그는 그 이상의 힘이 없었다. 공작을 치기에 그 약자에게는 그를 지지하는 한 명의 우군도, 그를 동정하는 가족이나 친구 하나 없었다. 그는 악인이지만, 세상이 그를 악인으로 만들었다.

외모보다 더 슬펐던 그 속의 지성

영화 「엘리펀트 맨」은 영국에서 있었던 실화를 바탕으로 만든 것이다. 크리스틴 스팍스는 이 영화를 소설로 재구성했는데, 영화나 소설이나 모두 실화가 주는 무게감이 크다. 작중인물이자 실제

인물이기도 했던 존 메릭(1862~1890)은 얼굴과 몸에서 혹이 자라는 병에 걸려 기형이 되는데, 의학적으로는 다발성 신경섬유종증으로 생각된다.

사람들은 그의 외모만을 보고 그를 인간과 짐승의 중간쯤 되는 괴물로 여긴다. 얼굴이 보통 사람보다 몇 배쯤 크고 코끼리처럼 혹이 자라는 그에게 붙여진 이름이 '엘리펀트 맨'이다. 1862년 영국 레스터 생이니, 중세도 아닌 근대의 개화 시대에 태어났음에도 이런 대우를 받았다. 존 메릭은 서커스단에 팔려 가는가 하면 흥행사에게 잡혀 사람들 앞에서 옷을 벗고 흉측한 몸을 보여 주는 연기를 한다. 그렇다고 돈을 버는 것도 아니고, 돈은 흥행사의 주머니로만 들어갈 뿐, 그는 동물원의 짐승처럼 먹을 음식만을 받아먹고 착취당하면서 연명할 뿐이다.

메릭은 우연히 한 의사에 의해 발견되어 병원으로 옮겨지는데, 그를 인간으로 대우하는 간호사를 만나 정성껏 치료를 받고 말과 글도 배우게 된다. 이 대목은 장애인이라는 이유로 그들에 대한 교육이나 지원을 소홀히 하는 우리 사회에 대한 통렬한 지적이다.

결국 메릭은 셰익스피어를 읽기에 이르는데, 그가 지성을 얻게 되면서 마음속에 생겨나는 갈등과 좌절은 보통 사람으로서는 상상도 할 수 없었을 것이다. 그는 사람들이 생각하듯이 정신지체도 아니었고 오히려 섬세한 감성을 가진 존재였다. 그런 그는 이제 공부를 통해서 지성도 갖추었기에, 비참한 운명을 한순간도 견디어 내기가 더 어려워졌다.

천형으로 짊어진 고통과 모멸

감성과 지성을 갖춘 엘리펀트 맨, 아니 존 메릭은 이제 다른 인간에 대한 애정과 신에 대한 열정 그리고 삶의 희망에 있어서 성실하고 경건한 모습을 보여 주며 살아간다. 결국 괴물 같은 외모가 아니라 삶에 대한 진실한 정신과 태도 때문에 영국의 왕족들까지도 경외심을 품고 그를 방문하게 된다.

메릭은 몸의 기형적 구조 때문에 똑바로 누워서 자면 기도가 막혀 죽게 된다. 그는 그런 사실을 알면서도, "단 한 번만이라도 인간처럼 바로 누워서 존엄하게 자고 싶다"는 소원을 가지게 된다. 결국 그는 마지막 용기를 내어 실행에 옮긴다. 그리하여 그는 반듯이 누워서 자다가 죽었으니, 어떤 잘생긴 인간보다도 훌륭하고 성실했던 27년의 짧은 인생을 용감하고 위엄 있게 마감했다.

이렇듯 실제로 장애인들은 그들의 장애와 무관하게, 아니 때로는 장애가 있기에 더욱 훌륭한 지성과 아름다운 영혼을 가진 사람들이 많다. 하지만 사람들은 어쩌면 그토록 남들을 외모로만 판단해 왔는지, 통탄할 일이다.

그들을 더욱 비뚤어지게 하는 멸시

장애인을 다룬 『파리의 노트르담』이나 『왕은 즐긴다』와 흡사한 상황을 그린 오페라가 있으니, 루제로 레온카발로(1858~1919)의 『팔리아치』이다. 제목 그대로 유랑극단의 '광대들'을 그린 것인데,

광대들 중에 예외 없이 꼽추가 등장한다.

토니오는 극단에서도 바보를 연기하며 관객들에게 웃음을 주는 역할이다. 하지만 이 짧은 오페라가 『리골레토』에서는 볼 수 없는 중요한 점을 보여 주는데, 그것은 바로 꼽추 토니오가 사랑의 감정을 느낀다는 것이다. 『리골레토』의 꼽추는 오직 딸의 사랑을 지켜보는 아버지일 뿐이지만, 40년 후에 나온 『팔리아치』가 앞의 오페라에 비해 발전한 것은 비록 잠깐이지만 장애인의 사랑을 다루고 있다는 점이다.

토니오는 같은 극단의 여배우 네다를 사모한다. 그런데 네다는 단장 카니오의 사실상 아내이니, 이미 남자가 있는 몸이다. 그러나 항상 옆에서 그녀의 아름다움을 지켜보던 바보 광대 토니오는 네다를 향한 연모의 감정을 키워 간다. 그러던 토니오는 기회를 봐서 네다에게 절절하게 사랑을 고백한다. 이 대목은 별로 유명하지는 않지만, 매력적인 숨은 명장면이다. 토니오가 아름다운 바리톤의 음성으로 "네다, 나도 내가 못생겼다는 것을 알아……."라고 고백을 시작하는 음악은 가슴이 저려 올 만큼 아름답다.

하지만 지금 또 다른 남자인 정부(情夫) 실비오에게 한창 마음을 빼앗긴 상태인 네다에게 꼽추의 고백 따위는 귀에 들어오지 않는다. 네다는 토니오를 단지 '병신'이라고만 생각할 뿐, 그의 고백을 진지하게 생각해 주지 않는다. 다만 그녀는 "너는 마음도 네 몸처럼 비뚤어졌구나."라면서 토니오의 면전에 침을 뱉는다. 그녀의

천형으로 짊어진 고통과 모멸

멸시는 그의 진지한 사랑을 욕정으로 매도하고 만다. 적어도 그렇게 보인다.

결국 네다와 사람들에게 모멸만 당한 토니오는 그녀에게 복수를 하기로 작정한다. 그의 척추가 아니라 그를 비뚤게 바라보는 세상의 그릇된 대접이 심장을 더욱 비뚤어지도록 만들어 가는 것이다.

흡사한 예가 우리나라 소설인 채만식의 『탁류』에 나온다. 장형보는 꼽추로서 어려서부터 주변의 시선 때문에 간악하고 교활한 인물이 되었다고 작가는 표현한다. 이것은 분명 그의 외모 자체가 바로 악마성의 이유라고 생각했던 이전의 유럽 문학들보다는 발전한 것이다. 하지만 장애인을 결국 악인으로 보는 관점은 같다. 즉 진일보한 것이라고 할 수도 있지만, 장애인에 대한 편견은 여전한 것이다.

장형보는 친구에게 회사의 공금을 횡령하도록 부추기고 그 돈을 빼앗는다. 게다가 친구의 신부를 겁탈하며, 나아가는 친구를 죽게 만들고, 그의 아내를 강제로 취하여 자기 여자로 부리며 산다. 그러다가 결국 그녀에게 맞아서 최후를 맞게 된다. 작가는 장형보의 악마성이 주변 즉 사회에 의한 것이라고 분석하지만, 정작 그에게는 일말의 인간성도 허용하지 않아서 안타깝다. 장형보도 토니오나 리골레토처럼 자신의 비뚤어진 척추와 같은 비틀린 영혼의 소유자일 뿐인 것이다.

그들에게도 사랑이 필요하다

이렇듯 토니오나 장형보는 여성들이 혐오하는 존재로 그려질 뿐 예술 속에서 그들의 사랑을 가치 있게 다루지 않는 것은 안타깝다. 하지만 이창동 감독의 영화 「오아시스」는 장애인의 사랑이라는 그간 접근하기 쉽지 않았던, 어쩌면 불편한 소재를 정면으로 다루고 있다는 점에서 박수를 보내고 싶다.

문소리는 뇌성마비로 몸이 불편하다. 그런 그녀는 가족에게 외면당하고, 오빠는 그녀를 이용하여 장애인용 아파트만 얻을 뿐 정작 그녀에게는 무관심하다. 그런 그녀에게 우연히 애정을 갖게 되는 설경구는 교양도 없고 직장도 없고 가족에게도 무시당하는 전과자다. 한마디로 그 역시 사회적 장애인이나 다름없다. 그런 점에서 「오아시스」는 한 장애인을 사랑하는 또 다른 장애인의 이야기다.

그들에게도 육체적 사랑이 필요하지만, 사회는커녕 가족마저도 그 점에 대해 고려조차 하지 않는다. 이것은 우리 사회의 맹점이다. 그것도 모르니, 불구자는 그들이 아니라 바로 우리들인 것이다. 이 영화에서는 장애인에 대한 사회적인 체계나 지원 같은 것을 외치기 이전에, 사회의 이해를 받지 못하는 그들의 사랑을 가슴 아프게 그려 내고 있다.

보통 사람은 이해하기 힘든, 아니 이해하려고도 하지 않는 장애

인의 사랑을 마치 자신이 장애인이 되어 보았던 것처럼 분석적인 시각과 세밀한 필치로 그린 소설이 슈테판 츠바이크(1881~1942)의 『초조한 마음』이다. 황혼 속으로 스러져 가는 오스트리아 제국의 여러 모습을 그려 낸 이 장편소설의 한가운데에는, 어려서 소아마비를 앓아 결코 일어서지 못하는 소녀가 나온다. 소녀는 이른 나이에 기병대 장교를 알게 되어 사랑을 느끼지만, 그 사랑은 다만 혼자만의 아픔일 뿐이다. 이 문학은 장애인이 사랑을 하게 됨으로써, 자신의 장애를 더욱 인식하게 되는 과정을 가슴 아프게 묘사하고 있다.

사지 멀쩡한 청년 장교는 그녀의 사랑을 이해하지 못한다. 늘 그녀에게 다정하고 친절하게 대해 주던 그가 그 사실을 전해 들었을 때 이렇게 말한다. "나는 단 한순간도 저 이불 속에 벌거벗은 여인의 육체가, 다른 여인들처럼 숨 쉬고 느끼고 기다리며 사랑을 갈망하는 육체가 숨겨져 있다고는 생각조차 해 본 적이 없다……." 우리가 장애인을 생각하면서도 자주 잊는 것은 그들에게도 밥과 집뿐만 아니라 사랑이 필요하다는 사실이다.

가장 위대한 장애인 문학

이와 흡사한 이야기가 빅토르 위고의 장편소설 『웃는 남자』다. 위고의 여러 소설들 가운데에서 앞서 얘기한 『파리의 노트르담』

이나 『왕은 즐긴다』가 모두 장애인을 다루고 있지만, 장애인의 문제를 보다 깊고 진지하게 파고든 것이 『웃는 남자』다. 이 명작은 여러 차례 영화로 만들어지기도 했다.

그윈플렌은 누구보다 고귀한 혈통을 가진 남자로 당대 영국 사회에서 존경받을 모든 조건을 갖추었다. 하지만 그가 사회의 밑바닥을 전전하면서 유랑극단의 배우가 된 것은 오직 외모 때문이다.

그의 기형적인 외모는 실은 후천적인 것으로, 말하자면 고의로 만들어진 것이다. 어려서 인신매매단에게 팔려 간 그는 칼로 입술을 찢기는 만행을 당한다. 그리하여 그의 입은 늘 웃는 얼굴이 되어 버렸다. 그래서 슬플 때도 괴로울 때도 그윈플렌은 늘 웃는 얼굴이고, 별다른 오락거리가 없던 시절에 그를 끌고만 다녀도 사람들이 동전을 들고 모여드는 것이었다.

인신매매단으로부터 또다시 버림받고, 눈보라 속의 겨울 길을 혼자 걸어가던 그윈플렌은 눈 속에서 굶어 죽은 한 여인의 시체를 발견한다. 그런데 그 시체에는 어린 소녀가 아직도 가슴에 매달려 젖을 빨고 있는 것이 아닌가? 여섯 살밖에 되지 않은 그윈플렌은 자기 몸의 절반쯤이나 되는 젖먹이를 안고서 설원을 걷는다. 소년은 천신만고 끝에 마을을 발견하지만, 자신들도 먹고살기 어려운 마을 사람들은 어린아이들을 매몰차게 외면한다.

결국 늑대 한 마리와 함께 다니는 어느 떠돌이가 아이들을 거두는데, 떠돌이의 이름은 곰이고 늑대의 이름은 도리어 인간이다.

천형으로 짊어진 고통과 모멸

그리고 그 어린 소녀는 앞을 보지 못한다. 그렇게 피 한 방울 섞이지 않은 넷은 가족을 이룬다. 곰 같은 남자와 얼굴이 찢어진 소년과 눈먼 소녀와 충성스러운 늑대. 그들은 순수한 마음으로 서로를 의지하고 갖은 고생을 다 하면서 살아간다.

우리는 종종 '장애인 체험'이라는 이름으로 정상인이 눈을 가린 채 다니거나 휠체어를 타고 외출하는 실험을 본다. 하지만 그들은 진짜 장애가 있는 것은 아니기에 그것이 진정한 장애인 체험이 될 수 없다. 거기에는 장애인에 대한 모멸의 시선이 없으며 기간도 유한하기 때문이다. 얼굴에 진짜 칼자국이 생긴 그윈플렌은 휠체어의 통행로가 불편하거나 앞이 보이지 않는 불편이 아니라, 세상 사람들의 멸시와 조소를 얼굴과 가슴에 받으면서 평생을 살아간다. 장애를 얻었을 때 인간의 처지가 얼마나 달라지는가 하는 극단적인 경우가 바로 『웃는 남자』일 것이다. 자신의 생애를 다 바친 장애인 체험.

결국 우여곡절 끝에 그윈플렌은 원래의 지위로 돌아오게 되고, 자신의 본명과 궁전과 작위를 다 회복한다. 상원의원직에까지 오르게 된 그는 국회에 출석하여 상원에서 영국의 대귀족들을 상대로 연설대에 오른다. 그 얼굴로…… 자신의 얼굴을 비웃는 의원들 앞에서 그윈플렌은 자신의 뼈저린 체험을 명연설로 승화시킨다.

경들이시여, 당신들이 누리는 특권의 아버지가 무엇인지 아십

니까? 우연입니다. 특권의 아들은 무엇인지 아십니까? 악용입니다. 저는 경들께 경들의 행복을 고발하러 왔습니다. 경들의 행복은 타인의 불행으로 이루어져 있습니다. 경들께서는 모든 것을 소유하고 계시지만, 그 모든 것은 다른 사람들의 헐벗음으로 이루어져 있습니다. 경들이시여, 저는 절망한 변호사이며 이미 패소한 사건을 변론하고 있습니다. 허나 이 소송은 신께서 다시 승리로 바꾸어 놓으실 것입니다.

제가 말을 하는 것은 알기 때문입니다. 저는 겪었습니다. 저는 보았습니다. 가난, 저는 그 속에서 성장했습니다. 겨울, 저는 그 속에서 오들오들 떨었습니다. 기근, 저는 그 맛을 보았습니다. 멸시, 저는 그것을 감내했습니다. 흑사병, 저는 그 병에 걸려 보았습니다. 수치, 저는 그것을 묵묵히 삼켰습니다. 그리고 이제 경들 앞에 그것을 다시 토하겠습니다. 신께서 저를 배고픈 사람들과 뒤섞어 놓으신 것은, 포식한 사람들 가운데에서 제가 이 말을 하도록 하기 위함이었습니다.

어느 왕이 저를 팔았습니다. 그런데 어느 가난한 사람이 저를 거두었습니다. 누가 저의 얼굴을 훼손했는지 아십니까? 어느 군주입니다. 누가 저를 치유해 주고 부양했는지 아십니까? 굶어 죽을 처지에 놓인 사람이었습니다. 저는 이제 로드 클랜찰리이지만 그원플렌으로 남겠습니다. 제가 비록 세력가들 편에 있으나, 저는 미천한 사람들 편에 속합니다. 제가 비록 즐기는 사람들 가운데 있지만, 저는 고통 받는 사람들과 함께하겠습니다.

천형으로 짊어진 고통과 모멸

오, 경들께서는 강력하시니 형제애를 발휘하십시오. 경들께서는 지배자들이시니 온후함을 근본으로 삼으십시오. 저 아래 인류가 지하 감방 속에 처박혀 있습니다. 아무 죄가 없건만 저주받은 이들 그 얼마인가! 햇빛도 없고 공기도 없으며 용기도 없어서 아무것도 기대하지 못합니다. 그런데 더 두려운 일은, 그러면서도 모두들 기다린다는 사실입니다.

이 감동적인 연설을 여기에 다 옮기지 못하는 것이 안타까울 따름이다. 소외된 자들의 편에 서서 고통 받는 자들의 입장을 이토록 강렬하게 얘기하는 사람이 있었던가? 그윈플렌은 본인이 장애인의 신분으로 밑바닥 생활을 겪어 보았기에 이 말을 할 수 있었다.

빅토르 위고는 그런 생활을 직접 경험한 사람이 아니다. 하지만 그는 그들을 대신하여 이 작품을 썼다. 그것이 예술가의 일이다. 어떤 정치가도 어떤 개혁가도 하지 못하는 얘기를 먼저 하는 이는 빅토르 위고, 예술가이며, 어떤 신문도 교과서도 싣지 못한 글을 먼저 쓰는 것은 소설, 예술이다.

장애를 딛고 일어선 음악가들

음악가 중에도 장애인이 많다. 베토벤이 귀가 멀었다는 것은 널

리 알려져 있다. 체코의 작곡가 베드르지흐 스메타나[1]도 50세에 환청이 악화되어 청력을 상실했다. 하지만 그는 장애에도 불구하고 현악4중주곡을 비롯한 명곡들을 작곡했다. 또한 가브리엘 포레[2]나 랠프 본윌리엄스[3] 등도 만년에는 청력을 거의 상실했다.

기타 명곡을 많이 남긴 스페인의 호아킨 로드리고(1901~1999)는 세 살 때 디프테리아를 앓아서 그 후유증으로 앞을 보지 못한 채로 살았다. 그러나 그는 점자에 의지해 많은 명작들을 작곡하였다.

공연을 하는 음악가, 즉 연주가, 성악가, 지휘자 등이 미술가나 문학가와 다른 점 중 하나가 자신이 연주하는 모습을 청중에게 노출한다는 점이다. 그러므로 우리는 그들의 음악을 듣지만, 동시에 그들의 연주를 보기도 하는 것이다.

1 Bedřich Smetana(1824~1884): 민족운동의 선두에 서서 체코 국민 극장의 전신인 프라하 임시 극장의 지휘자로 활동했다. 대표 작품으로 체코 민족 오페라의 효시가 된 『팔려 간 신부』 등이 있다.

2 Gabriel Fauré(1845~1924): 프랑스의 작곡가. 어려서부터 교회 오르간으로 즉흥연주를 하여 음악적 재능을 인정받아, 파리의 니더마이어 음악원에서 교회음악과 오르간과 작곡을 배우고, 생상스에게 피아노와 낭만파 음악을 배웠다. 1905년부터 1920년까지 파리 음악원 원장으로 재직했다. 가곡과 피아노곡, 실내악곡을 많이 작곡했으며, 대표작으로 「레퀴엠」이 있다.

3 Ralph Vaughan-Williams(1872~1958): 영국의 작곡가. 케임브리지 대학과 왕립 음악원을 나왔고, 브루흐와 라벨에게 배웠다. 튜더 왕조 시대 음악과 영국 민요의 영향을 많이 받았다. 오페라, 발레 음악, 실내악, 교향곡 등 다양한 작품을 작곡했다. 대표 작품으로 교향곡 1번 「바다」, 교향곡 2번 「런던」, 토머스 탤리스 주제에 의한 환상곡, 「종달새는 날아오르고」 등이 있다.

그중에는 장애를 가진 연주가들도 많은데, 그들은 연주 이전에 무대에 서는 행위 그 자체로 이미 관객들에게 감동을 준다. 예술을 넘어서 이 점은 간과할 수 없으며 간과해서도 안 될 것이다.

피아니스트 파울 비트겐슈타인[4]은 1차 세계대전에 참전했다가, 전투에서 그만 오른팔을 잃었다. 집에 돌아온 그는 한쪽 팔이 없어졌음에도 굴하지 않고, 여러 작곡가들에게 왼손만을 위한 곡을 만들어 달라고 부탁했다. 그리하여 그에게 공감한 작곡가들이 왼손을 위한 피아노곡들을 작곡하게 되었으니, 모리스 라벨[5]의 왼손을 위한 피아노 협주곡 등 여러 곡들이 탄생한 계기가 되었다. 그 덕분에 후대의 한 팔을 잃은 피아니스트들(생각보다 많이 있었다.)이 연주 활동을 계속할 수 있었다.

일본의 피아니스트 츠지 노부유키[6]는 어려서부터 눈이 멀어 한 번도 피아노 건반을 본 적이 없지만, 그는 피아노 앞에 앉는 자체

4 Paul Wittgenstein(1887~1961): 오스트리아 명문가 출신으로 부친은 철강왕 카를 비트겐슈타인이다. 1939년 나치를 피해 미국 뉴욕으로 이주해 후진을 양성했다. 철학자 루트비히 비트겐슈타인의 형이기도 하다.

5 Maurice Ravel(1875~1937): 프랑스의 작곡가. 고전적인 형식의 틀을 활용하면서도 대담한 화성과 음색을 구사했다. 드뷔시와 함께 인상주의 작곡가로 분류된다. 대표 작품으로는 「죽은 왕녀를 위한 파반」, 「물의 장난」, 발레 음악 「다프니스와 클로에」, 피아노곡 「밤의 가스파르」, 「볼레로」 등이 있다.

6 辻井伸行(1988~): 태어날 때부터 맹인이었으나 네 살 때 피아노를 배우기 시작해 열 살 때 피아니스트로 데뷔했다. 2009년 미국의 반 클라이번 콩쿠르에서 중국 피아니스트 장하오천과 공동 우승했다.

만으로 우리를 감동시킨다. 영국의 타악기 연주가 에벌린 글레니[7]
는 열두 살에 청각을 잃었지만, 자신의 연주를 듣지도 못하면서
오늘도 왕성한 연주 활동을 하고 있다.

지구에서 가장 큰 성악가

외모와 사람 됨됨이는 결코 같지 않다. 독일의 바리톤 토마스
크바스토프(1959~)는 우리 시대의 가장 위대한 성악가 중 한 사
람이며 가장 아름다운 목소리를 가진 바리톤이다.

어머니가 그를 임신했을 때 복용했던 탈리도마이드[8]라는 약물
의 부작용으로 그는 포코멜리아[9]라는 선천성 기형을 가진 채로
태어났다. 포코멜리아는 아이의 팔과 다리가 제대로 발육이 되지
않아서 마치 손과 발이 각기 어깨와 엉덩이에 거의 바로 붙은 꼴
이어서 '해표지증(海豹肢症)'이라고도 불린다.

7 Evelyn Glennie(1965~): 소리의 진동과 뺨의 떨림으로 소리를 감지하는 법을 익혀 연
 주가로 활동하고 있다. 2007년 대영제국 2등 훈장을 받았고, 2012년 런던 올림픽 개막
 식에서 1000명을 이끌고 타악기를 연주했다. 주로 마림바를 연주한다.
8 Thalidomide: 1960년대 초반에 입덧 방지용 진정제로 널리 사용되었다. 그러나 부작용
 으로 태아의 중증 선천 기형, 특히 무지증(無肢症) 및 단지증(短肢症)을 일으키는 원인
 이 된다는 사실이 발견되어 사용이 금지되었다.
9 Phocomelia: 임산부가 임신 초기에 탈리도마이드를 복용했을 때 태아에게 발생 확률이
 높은 기형증이다. 양쪽 팔과 다리의 결손이나 단축이 보이는 단지증이라고도 한다. 지능
 발달은 정상인 경우가 많고, 약 3분의 2가 생존한다. 1961~1963년 서유럽(특히 독일과
 영국)과 일본에서 적어도 8000명 이상 발생했다고 추정된다.

패망한 전후 독일의 열악한 환경에서 수천 명의 포코멜리아 아이들이 태어났다. 적잖은 수가 어려서 버려지거나 심지어는 어머니에 의해 죽임을 당한 경우도 있었다. 그러나 독일 사회는 그들을 껴안은 채 전후 복구를 함께 진행했다. 그리하여 대부분의 아이들은 보통 사람처럼 성인이 되었다. 그들의 기형적인 외모와 실질적인 장애는 살아가는 데 얼마나 많은 시련을 겪게 만들었을까?

크바스토프는 키가 134센티미터에 불과하다. 그의 척추는 굽었고 작은 흉곽은 뒤틀려 있다. 그는 어려서부터 음악을 좋아했고 노래를 잘 불렀다. 성악가가 되는 것이 꿈인 소년은 음대에 진학하려고 했다. 그러나 하노버 음대에서는 성악과 입학생들에게 피아노 실기 시험을 요구했다. 크바스토프는 "아니 손가락이 세 개뿐인 내가 어떻게 피아노를 칠 수 있는가?"라고 항의했지만, 결국 입학을 거절당했다.

하지만 크바스토프는 절망하지 않고 절치부심하여 피아노 시험이 없는 하노버 법대에 입학했다. 그리고 재학 중에 성악과로 전과(轉科)하는 데 성공한다. 그 후 그는 불굴의 의지로 음악 공부에 정진하여 그 누구보다도 아름다운 음성과 뛰어난 가창력을 갖추게 되었다. 앞서 '프롤로그'에서 이미 말했던 슈베르트의 『겨울 나그네』를 부르는 그의 모습을 보면, 그야말로 이 세상에서 버림받은 한 영혼이 아무도 들어주지 않는 시를 읊고 있는 느낌이 든다.

많은 사람들이 성악가는 마땅히 체격이 좋아야 한다고 생각한다. 물론 체격이 좋다면 유리할 것이다. 그러나 크바스토프를 바라보면, 그것이 결코 절대적인 조건이 될 수 없다는 사실을 깨닫게된다. 육체를 극복한 정신은 얼마든지 있다. 아무도 그를 알아주지 않고 냉대했을 때, 크바스토프는 홀로 눈물을 흘려 가면서 보통 사람보다 수백 배 노력을 했을 것이다.

이런 사실을 알고서 그의 『겨울 나그네』를 들어 본다면, 그 감격을 필설로 다 말할 수 없다. 잘생기고 체격 좋은 성악가들이 뽐내면서 부르는 노래가 도리어 허황하게 들릴 정도다.

크바스토프야말로 남에 대한 편견으로 꽁꽁 얼어 버린 지구라는 세상 위에 홀로 서 있는 겨울 나그네다. 그는 가장 작은 성악도로 시작했지만, 결국 가장 크고 위대한 성악가가 되었다.

천형으로 짊어진 고통과 모멸

떠도는 자들에 의해 탄생한 예술

조국을 떠난 사람들

김현정 감독의 영화 「이중 간첩」을 보면, 베를린에 있다가 위장 귀국한 북한 간첩 한석규에게 한 외국인이 접근하는 장면이 나온다. 한석규의 정체를 알고서 다가온 그는 카세트테이프를 건네며 "음악을 좋아하는 것 같던데, 왜 이 곡은 듣지 않죠?"라고 말한다.

그 음악은 아르놀트 쇤베르크(1874~1951)의 『바르샤바의 생존자』다. 카세트테이프의 글씨를 자세히 들여다보면 클라우디오 아바도가 지휘한 빈 필하모닉 오케스트라의 유명한 녹음이다. 이 곡은 바르샤바의 나치 수용소에서 일어났던 유대인 학살을 다루고 있는데, 음악의 마지막 부분에서 죽어 가던 유대인들이 일제히 히브리 성가 「이스라엘이여, 들으라」를 부르는 대목은 전율을 일으킨다.

아쉽게도 영화에서 그 음악은 흐르지 않는다. 외국인이 그 테이프를 준 이유는 음악보다도 쇤베르크란 음악가가 한석규처럼 조국을 떠나서 활동한 '추방된 예술가'였기 때문이다. 내가 네 처지를 알고 있다는 뜻이다.

형벌로서의 추방

'추방'이란 무엇일까? 과거로부터 현대에 이르기까지 추방은 지성인에게 따라다니는 거의 필수적이라고 할 만한 사건이었으며, 지성인은 체제로부터의 추방을 피해 갈 수 없는 존재였다. 추방으로 말미암아 탄생한 예술은 부지기수다.

예로부터 여러 가지 형벌 중에서도 추방형이란 사형 다음쯤에 자리 잡은 무거운 형이었다. 허나 현대의 우리에게는 익숙하지 않으니, 그 단어가 가슴에 잘 다가오지 않는다. 하지만 추방은 사형 다음으로 고통스러운 것이었고, 사형 이상으로 불명예스러운 것이었다.

떠올리기 쉬운 예가 『로미오와 줄리엣』이다. 이 이야기는 흔히 생각하는 것처럼 윌리엄 셰익스피어(1564~1616)의 창작만은 아니다. 이탈리아의 고도(古都) 베로나에서 전해져 내려오는 오래된 이야기다. 셰익스피어 외에도 여러 작가들이 '로미오와 줄리엣' 이야

떠도는 자들에 의해 탄생한 예술

기를 소설로 남기고 있다.

　내용은 모두 대동소이하다. 줄리엣의 사촌 오빠(때로는 친오빠) 티볼트를 살해한 로미오는 베로나 공작에게서 베로나 공국(公國)을 영원히 떠나라는 추방형을 언도받는다. 그리하여 다시는 볼 수 없게 된 두 사람은 로미오가 베로나를 떠나기 전날 밤에 유모의 도움으로 둘만의 초야를 치른다.

　추방 전야의 그 절절한 만남, 첫날밤이자 동시에 마지막 날인 그 만남은 샤를 구노(1818~1893)의 오페라 『로메오와 쥘리에트』의 장대한 「신혼의 2중창」으로 사람들의 가슴을 때린다. 단언컨대 우리 주위에서 숱하게 접하는 여러 장르의 '로미오와 줄리엣'들, 즉 연극, 영화, 뮤지컬, 발레, 아동극, 인형극, 아이스발레, 만화, 게임까지 통틀어서 심지어는 셰익스피어의 오리지널 연극까지도 포함해서 그 어떤 '로미오와 줄리엣'도 구노의 오페라만큼 가슴을 때리지는 못한다고 말하고 싶다. 그 이유는 바로 강렬한 음악의 힘 때문이다. 추방을 앞둔 죄인과 그를 떠나보내야 하는 연인의 절절한 심정은 애절하고 열정적인 2중창에서 절정을 이룬다.

추방이 만들어 낸 예술

　이탈리아는 1861년 통일되기 전까지는 여러 작은 나라들로 이루어져 있었다. 그래서 그 전까지 베로나 사람에게는 베로나만이

자기 나라였고 피렌체 사람은 피렌체가 조국이었지, 그들의 머릿속에서 이탈리아라는 개념은 자기 도시보다도 희박했다. 그 시절 그들에게 자기의 사회와 기반이 있는 도시국가에서 추방된다는 것은 생물학적 목숨만 붙어 있을 뿐, 사회적·정치적·경제적인 모든 배경과 수족이 잘리는 행위였다.

조지 고든 바이런(1788~1824)이 베네치아에서 쓴 희곡 『포스카리 가의 두 사람』[1]은 베르디가 오페라로 재창조했다. 크레타 섬으로 추방당했던 야코포 포스카리가 베네치아로 다시 돌아올 때, 귀국선 갑판에서 읊는 노래는 조국 베네치아 공화국에 대한 그들의 애절한 사모의 정을 잘 나타낸다.

> 먼 유배의 땅에서도 미풍은 불어와 나의 얼굴을 어루만지네.
> 베네치아를 향한 나의 마음을 바람에 실어 보내오.
> 나의 베네치아여, 그대를 생각하면 유배의 고통도 사라지네.
> 여기는 나의 도시, 나의 바다,
> 그대는 나에게 그토록 가혹하였으나,
> 나는 여전히 당신을 사랑하는 그대의 아들이라오.

조국에 대한 이런 절절한 사모곡은 추방당한 유배자의 심정을

1 바이런이 베네치아에 머무를 때 취재하여 집필하고 1821년에 출판한 역사 운문 비극이다. 베네치아 총독이었던 프란체스코 포스카리와 그의 아들 야코포 포스카리의 이야기를 중심으로 다루고 있다.

떠도는 자들에 의해 탄생한 예술

말해 준다. 『군주론』의 저자인 니콜로 마키아벨리나 『신곡』의 작가 단테 알리기에리는 둘 다 피렌체의 지식인들이었다. 하지만 정쟁의 결과로 조국은 두 사람에게 추방령을 내렸고, 두 지성인은 조국을 떠나야 했다.

고향에 갈 수 없었던 마키아벨리는 "나는 나 자신의 영혼보다 내가 태어난 도시를 더 사랑한다."라고 말했다. 평생 다시는 피렌체로 돌아가지 못한 단테는 여생 동안 이탈리아 전국을 섭렵하면서 방랑했다. 그러면서 그는 다시는 고향을 볼 수 없는 절치부심의 심정을 승화시켜 『신곡』을 써 내려갔던 것이다.

우리나라의 유배형

단테의 경우처럼 추방은 예술을 낳는다. 추방당한 지성인이 할 수 있는 일이 예술밖에 없는 경우가 대부분이기 때문이다.

우리나라 역사상 가장 많은 저술을 남긴 정약용(1762~1836)도 추방을 당했기에 그토록 많은 저작을 쓸 수 있었다. 그가 계속 조정에 남아 정치에 관여하거나 관직에서 시간을 보냈다면, 저술을 위한 시간을 낼 수 없었을 것이다. 그렇게 보면 우리나라 특히 조선 시대의 수많은 저술들은 추방의 소산이며 유배의 결과물이었다. 15~16세기에 고위 관직을 지낸 인물들 중에서 거의 4분의 1가량이 유배를 갔다고 한다.

우리나라의 유배형은 대부분 기한이 없었다. 물론 중간에 사면 받는 경우도 적지 않았으나, 일단은 무기형이나 다름없었던 것이다. 작은 죄를 지었을 때는 십리형이나 백리형으로 비교적 가까이 보냈지만, 중죄인은 천리형으로 서울에서 멀리 보냈다. 말 그대로 서울에서 천리 떨어진 곳이라는 뜻이다. 서울에서 천리나 떨어진 곳이 어디인가? 결국 저 북쪽의 함경도 아니면 남해안이나 남해의 도서(島嶼)에 집중될 수밖에 없었다. 제주도를 비롯하여 거제도, 남해도, 나로도, 녹도, 진도, 위도, 추자도, 임자도 등등이 대표적인 유배지들이었다.

유배자들은 대부분 공부한 선비 출신이었기 때문에, 유배지에서 많은 시간을 저술로 보냈다. 물론 그중에는 '임금을 향한 자신의 연모'를 강조한 시들을 남발하여 그것이 왕의 귀에 들어가 사면되기를 바라는 목적의 시들도 많았다. 굳이 열거하지 않더라도 짐작할 수 있을 것이다. 사면과 재기를 노리고 쓴 연군가(戀君歌)의 가치를 더 높게 볼 수는 없는 일이다.

하지만 의식 있는 유배자들은 그 시간에 세상에 도움이 될 책을 남겼다. 『목민심서』나 『경세유표』같이 세상을 위한 수백 권의 서적을 쓴 정약용을 비롯하여, 백령도의 생태계를 정리한 『백령기』를 쓴 이대기(1551~1628)나 제주도의 풍물과 세속을 정리한 『정헌영해처감록』을 남긴 조정철(1751~1831) 같은 이들은 유배지에서 뛰어난 논문을 탄생시켰다. 김만중(1637~1692)은 남해에서 『사씨

떠도는 자들에 의해 탄생한 예술

남정기』와 『서포만필』을 썼고, 선천에서는 『구운몽』 같은 문학을 남겼다.

유배지에서 하는 일들

권력의 중심부에서 추방되어 수십 년 세월을 귀양으로 보냈던 정약용은 "유배지에서도 '여덟 가지 친구'를 만날 수 있으니 외롭지만은 않다."고 말하여 유배의 달인으로서의 면모를 보였다.

그가 '팔우(八友)'라고 이름을 붙인 유배지의 친구들은 바람, 달, 구름, 비, 산, 물, 꽃, 버들이다. 그 벗들을 만나서 즐기는 것을 음풍(吟諷), 농월(弄月), 간운(看雲), 대우(對雨), 등산(登山), 임수(臨水), 방화(訪花) 그리고 수류(隨柳)라고 부른다. 추방이야말로 그에게 예술의 문을 열어 준 것이 아니겠는가.

그러나 사실 유배자에게는 팔우보다도 더욱 가까이 해야 할 것이 있으니, 그것은 앞서 얘기한 러시아의 푸시킨이 이미 갈파했다. 즉 첫째가 독서요, 둘째가 사색이며, 셋째는 바로 집필이다. 팔우를 즐기는 것만으로 그칠 것이 아니라, 독서와 사색과 나아가 그 열매라 할 집필을 통해 세상 사람들이 만날 수 있는 형태로 승화시켜야 하는 것이다. 그것에 정진했던 자들이 바로 예술가들이니, 추방에서 비롯된 많은 예술이 결국 역사에 남았던 것이다.

유배지에서의 휴가

우리나라나 중국처럼 문장을 짓게 하여 관리를 등용하는 예는 세계적으로 드문 것이었다. 그렇게 시를 잘 짓고 글을 잘 쓰는 이들을 관리로 등용했지만, 정작 그들이 관리가 된 후에는 국사로 바쁜 와중에 시 한 수, 논문 한 편 제대로 쓸 기회가 있었을까? 그들은 바쁜 일상 속에서 문학으로부터 점점 멀어졌을 것이다.

그랬던 그들이 유배를 가게 됨으로써, 비로소 다시 저작에 눈을 뜨곤 했던 것이다. 그야말로 젊은 시절에 하다 말았던 문학이나 저술에 정진할 수 있는 새로운 기회가 주어진 셈이다.

러시아의 문호 알렉산드르 푸시킨(1799~1837)도 젊은 나이에 관직에 올랐지만, 직업에서 보람을 찾지 못하고 유흥으로 방탕하게 시간을 보냈다. 그러던 그는 황제의 미움을 사서 벽촌으로 발령을 받는다. 말이 전근이지 사실상 유배나 다름없었다. 그러나 수도 모스크바에서 멀어져 상부의 감독에서 자유로워진 푸시킨은 비로소 제대로 된 독서와 집필에 전념할 수 있게 되었다. 이 시기에 그는 많은 작품을 썼으니, 걸작 운문 소설 『예브게니 오네긴』의 집필도 이때 시작할 수 있었고 「삶이 그대를 속일지라도」 같은 시들도 이 시기에 쓴 것이다.

자코모 푸치니[2]는 당대에 이탈리아 최고의 오페라 작곡가였다. 그가 미완으로 남긴 마지막 오페라 『투란도트』는 우리나라에서도

떠도는 자들에 의해 탄생한 예술

비교적 알려져 있는 편이다. 그러나 『투란도트』의 큰 줄기가 되는 이야기 외에, 사람들이 별로 관심을 가지지 않는 작은 부분이 있다. 즉 투란도트 공주를 모시는 세 정승들의 장면이다. 우리나라로 치면 삼정승에 해당하는 그들의 이름은 누구나 외우기도 쉽게 '핑', '팡', '퐁'이다. 오페라에서 그들의 역할은 이름처럼 희극 파트를 책임지는 배역들이다.

그러나 이렇게만 이해한다면 곤란하고, 사실 이들이 깊은 철학을 보여 주고 있다. 오페라 속에 나타나는 그들의 공무란 것은 공주에게 구혼했다가 실패한 도전자들을 처형하는 일뿐이다. 그러나 그것 때문에 그들이 등장하는 것은 아닐 것이다.

무모한 도전이라는 것 외에는 큰 죄가 없는 젊은 청춘들의 목을 매일같이 베는 데에 세 정승은 싫증이 나고 심신이 지친다. 세 정승은 모처럼의 망중한에 모여서 고향을 생각한다. 그들은 아마도 과거에 급제한 이후 거의 가 보지 못했을 시골집을 그리워하며 속내를 노래한다. "정말 낙향하고 싶다. 어린 시절은 행복했었지. 고향에는 집이 있지. 그곳에서 시를 짓거나 낚시나 하면서 살 수 있다면 얼마나 좋을까."

2 Giacomo Puccini(1858~1924): 10세 때 루카에 있는 성당의 오르간 연주자로 활동했다. 베르디의 『아이다』를 보고 오페라 작곡가가 될 것을 결심했다. 1880년 마르게리타 왕비의 장학금과 기타 후원으로 밀라노 음악원에 입학, 폰키엘리의 지도를 받았다. 수상에 실패한 『빌리』가 리코르디 출판사의 후원으로 상연되어 성공을 거두었고, 이후 1893년 『마농 레스코』를 통해 널리 이름을 알렸다. 『라 보엠』, 『토스카』, 『나비 부인』 등을 통해 명성을 확고히 해 나갔다. 마지막 오페라 『투란도트』를 완성하지 못하고 사망했다. 미완성인 『투란도트』는 토스카니니의 제안으로 프랑코 알파노에 의해 완성되었다.

노장풍의 철학이 이탈리아 오페라에 투영된 실례다. 그런 생각을 하는 그들이지만 권력 가까이에 있는 지금은 시 한 수를 써 내려갈 여유가 없다. 권력 옆에서 예술은 탄생하기 어려운 것이다.

추방된 문학가들

추방이라는 영역 속에서 우리는 망명자들의 위대한 예술을 만나게 된다. 그러나 문학의 경우는 망명자의 입지에 분명한 한계가 생긴다. 문학가는 조국을 떠나면서 조국의 언어를 버렸기 때문에, 망명지에서 자신의 말로 문학을 계속하기가 쉽지 않은 것이다.

19세기 후반부터 유럽의 많은 작가들이 망명지로 삼은 땅은 미국이었다. 막상 미국에 도착했지만, 이제 그들은 자유의 땅에서 새로운 장벽에 가로막힌다. 독일어로 글을 써 왔던 시인이 미국에서 독일어로 시를 써 본들 미국 사람들은 그것을 읽을 수가 없었다. 폴란드어로 소설을 썼던 소설가의 신작은 미국 시민들이 사 주고 싶어도 살 수가 없다. 그들은 독자를 잃은 것이다.

그들은 조국을 떠나왔지만, 두고 온 것이 너무 많았다. 집도 가족도 친구도 재산도……. 그러나 그중 가장 가혹한 것은 독자들을 두고 왔다는 점이었다.

떠도는 자들에 의해 탄생한 예술

그렇다면 그들은 세 가지 길 중 하나를 선택해야 할 것이다. 첫째로 문학이라는 업(業)을 포기하고 다른 일을 찾거나, 둘째로 자신의 언어를 버리고 망명국가의 언어로 글을 쓰거나, 셋째로 망명지의 언어를 거부하고 독자도 잃어버린 상태로 골방에서 아무도 읽어 주지 않을 모국어로 혼자만의 글을 쓰는 방법밖에 없다.

당연히 세 가지 모두 문학가에게는 불완전한 행위들이다. 구대륙에서는 두 날개를 활짝 펴고 예술계에서 고명(高名)을 떨쳤을지 몰라도, 이제는 한쪽 날개가 꺾였거나 치명적인 상처를 입고 퍼덕거리는 불쌍한 늙은 독수리나 마찬가지다. 토마스 만(1875~1955)이나 헤르만 헤세(1877~1962)도 망명 문학가로 떠돌면서 고심했던 경우였다.

적잖은 유럽 작가들이 미국으로 왔지만, 그들은 독자가 없는 미국에서 제대로 정착하지 못했다. 그중에는 영어를 잘했거나 영어를 공부하여 영어 작품으로 재기하려는 작가들도 있었다. 그러나 아무리 영어를 열심히 공부한들 모국어로 사유하듯이 쓸 수는 없는 일이었다. 그들이 써야 하는 것은 건물 안내문이나 사용 설명서가 아니었다. 그들의 정신을 그려 내야 하는 것이었다. 문화적 차이도 있었다. 결국 그들은 유럽과는 언어도 문화도 가치관도 다른 미국 사회에서 온전히 적응하지 못했다.

40여 년 동안이나 조국 헝가리로 돌아가지 못하고, 모국어를 쓰는 나라를 만나지도 못한 채 방랑의 일생을 살았던 불행한 작

가가 산도르 마라이[3]다.

그는 『어느 시민의 고백』에서 "작가란 모국에 속해서만 살아가고 일할 수 있다. 나의 모국어는 헝가리어다."라는 한마디로 추방된 작가의 고통을 토로했다. 그는 조국을 떠난 뒤에 이탈리아, 스위스, 미국 등지를 떠돌다가, 미국의 샌디에이고에서 권총 자살로 방랑의 삶을 스스로 마감했다.

모국어를 찾아 방랑하는 시인

그리스의 영화감독 테오도로스 앙겔로풀로스(1935~2012)의 영화 「영원과 하루」에는 가족에게서 스스로를 추방시킨 시인이 나온다. 불치병에 걸리자 시인은 아무런 말도 없이 가족을 떠난다. 자신을 가족과 친구 그리고 이전의 사회에서 추방시키는 것이다.

그는 그리스 곳곳을 홀로 돌아다니면서 평생 동안 미뤄 놓았던 방학 숙제를 마무리하는 심정으로 자신의 시어(詩語)를 찾는다. 그러던 중 그는 알바니아에서 밀입국한 소년(그러니 그 아이 역시

3 Sándor Márai(1900~1989): 헝가리의 작가. 청년 시절 독일에서 유학했고, 신문 등에 독일어로 문학비평 등 기사를 썼다. 나치 준동이 시작된 1930년대 중반에 독일어를 버렸고, 1948년 사회주의 정권이 들어서자 조국을 떠났다. 헝가리는 그를 인민의 적으로 대했고, 책의 출간을 금했다. 소비에트 말년인 1988년 헝가리 출판사들이 책 출간을 제의하자, 조국이 민주화되기 전에는 책을 내지 않겠다고 스스로 거부했다. 대표 작품으로는 『열정』, 『결혼의 변화』 등이 있다.

망명자다.)과 사귄다. 시인은 소년이 알고 있는 독특한 단어를 한 마디씩 수집하고, 그때마다 소년의 손에 동전을 쥐어 준다. 그는 죽음을 앞두고 있으니, 단어 채집을 언제 활용할 수 있을지도 기약할 수 없다.

그런 그의 행위는 평생에 걸쳐 언어를 다루어 왔던 예술 인생의 거룩한 완성을 향한 한 걸음 한 걸음이다. 150여 년 전 시인 솔로모스가 그랬던 것처럼.

디오니시오스 솔로모스(1798~1857)는 그리스 태생이지만, 어린 시절부터 이탈리아에서 교육을 받았으며 이탈리아어로 창작 생활을 시작했다. 그는 오랜 외국 생활 끝에 아예 조국의 언어를 잊은 사람이었다. 그러다가 이미 시인이 된 다음에 고국으로 돌아오는데, 자신이 그리스의 말을 제대로 모르는 것을 깨닫고 큰 자책감을 느낀다.

그래서 그는 그리스 전국을 방랑하면서 만나는 시골 사람들에게 돈을 주고 토속어를 채집했다. 결국 그가 각고의 노력 끝에 모국어로 써낼 수 있었던 시가(詩歌) 「자유의 찬가」는 나중에 그리스의 국가로 채택된다.

영화 「영원과 하루」 속 시인은 솔로모스의 작업을 흉내 내었던 것이다. 소년이 시인에게 '세니티스'라는 단어를 가르쳐 주자, 시인은 "알아, 망명객이지?"라고 답한다. 그러자 소년은 "아뇨, 떠도는

사람이죠."라고 답한다.

그렇다. 추방자는 떠도는 사람이다. 정신과 영혼이 떠도는 사람. 그들은 떠돌아서 외롭지만, 대신에 신은 방랑이라는 도구로 그들을 단련시켜, 인간의 정신이 예술이란 형태로 열매를 맺도록 해 주었다.

어디서나 통했던 음악이라는 언어

그런데 문학가와는 차이가 있으니 음악가의 경우는 확연히 다르다. 음악이란 언어를 잃어버린 유배지나 타국에서도 통할 수 있는 것이다. 그야말로 흔한 말처럼 "음악에는 국경이 없는 것"이다. 그들은 조국을 잃은 추방자로서는 불행했을지 모르지만, 적잖은 음악가들이 추방지에서 새로운 예술 세계를 열었다.

특히 미국은 망명 음악가들을 크게 환영했다. 미국은 유럽에 대해 예술적 열등감이 있었으며, 망명한 예술가들이 미국의 음악계를 발전시켜 줄 것으로 믿어 의심치 않았다.

현재 미국은 세계 클래식 음악계에서, 음반에서나 공연에서나, 큰 시장이 되었다. 미국은 세계에서 가장 많은 직업 오케스트라를 거느린 나라이며, 가장 많은 오페라극장을 보유하고 있는 땅이다. 그런데 미국의 오케스트라와 극장의 발전은 거의 모두 유럽에서 온 망명 지휘자들에게 큰 신세를 지고 있다.

　　　　　떠도는 자들에 의해 탄생한 예술

20세기 미국 음악계에는 재미있는 농담이 있었다. 결코 지휘자가 될 수 없는 세 가지 조건이 있다는 것이다. 즉 뚱뚱한 사람, 안경 긴 사람, 그리고 미국인은 지휘자가 될 수 없다는 말이다. 실제로 지휘자 대부분은 날씬하며, 안경을 낀 지휘자는 거의 보기 어렵다.

그런 점에서 뉴욕 메트로폴리탄 극장의 음악 감독으로 오랫동안 재임했던 제임스 레바인(1943~)은 이런 징크스를 모두 깨뜨린 지휘자로 화제가 되었다. 그는 장년 이후에는 서 있기 곤란할 정도로 비만이었고, 두꺼운 안경을 썼으며, 그리고 무엇보다도 미국인이었던 것이다. 지금은 미국인 지휘자의 수가 상당히 늘어났지만, 레바인 이전까지 미국에 세계 정상급의 미국인 지휘자는 레너드 번스타인(1918~1990) 이외에는 거의 없었다.

유럽에서 온 망명 지휘자들 중에서도 특히 유대인 지휘자들이 나치를 피해 미국으로 많이 망명을 왔다. 그들은 미국의 오케스트라들을 거의 하나씩 맡다시피 하여, 유럽에서 가져온 각자의 비법을 전수했다. 미국의 오케스트라를 맡았던 유럽 지휘자들 중에서 우리가 알 만한 인물들만 손꼽아 보자.

세르게이 쿠세비츠키, 유진 오르만디, 프리츠 라이너, 에리히 라인스도르프, 조지 셀, 브루노 발터, 로린 마젤, 율리어스 루델, 이스트반 케르테스, 안탈 도라티, 빅토르 데 사바타, 쿠르트 잔데를링, 게오르크 솔티, 앙드레 프레빈, 레너드 슬래트킨, 블라디미르

아슈케나지……. 아, 이것은 20세기 후반 세계 명지휘자들의 명단과 별반 다르지 않다. 실로 놀라운 사실이 아닌가? 그들은 모두 망명자들이었다.

20세기 중반까지만 해도 미국의 오케스트라나 오페라극장의 지휘자는 거의 유럽인, 즉 주로 독일, 오스트리아, 헝가리, 러시아, 그리고 이탈리아에서 망명한 사람들이었다. 그런데 그들이 그대로 유럽에 남아 있었다고 해도 이와 같은 업적이 나왔을까? 어쩌면 추방당한 그들의 절박함과 간절함 그리고 억울함이 그들의 지휘를 그토록 찬연하게 빛나게 하여 어떤 경지에 이르도록 만든 것은 아닐까?

유럽에서 온 망명 지휘자들이 없었다면 뉴욕 필하모닉 오케스트라와 메트로폴리탄 극장이 그렇게 일찍 지금과 같은 위상에 오르기는 어려웠을지 모른다. 대서양을 건너온 지휘자들은 미국의 오케스트라 지휘대에 서서 유럽에서 미처 완성하지 못한 자신의 예술적 성취를 마음껏 실현했다. 물론 그들의 지휘를 받는 단원들도 유럽에서 건너온 경험 많은 연주가들이 큰 비중을 차지했으며, 그들의 경력과 실력은 미국 악단 성장의 원동력이 되었다.

대표적인 인물이 토스카니니다. 무솔리니의 파시즘을 피해 미국으로 건너온 이탈리아의 대지휘자 아르투로 토스카니니(1867~1957)가 없었다면, NBC 교향악단의 명연들과 전설의 레코드들도 존재

떠도는 자들에 의해 탄생한 예술

할 수 없었을 것이다. 토스카니니가 미국에 도착하자, 미국의 대표적인 방송국인 NBC는 세계 최고의 지휘자를 위해 그에게 걸맞은 일류 오케스트라를 창설하기로 한다.

　NBC 교향악단을 조직할 때의 일화다. 각 악기와 자리별로 필요한 연주자 후보들이 나올 때마다 담당자는 토스카니니에게 전화를 걸어 "이런 사람을 쓰려는데, 어떻게 생각하십니까?" 하고 물어야 했다. 그러면 토스카니니는 "아, 그자는 진정한 예술가가 아닙니다."라는 식으로 바로 답변했다고 한다. 이것은 그가 연주자 후보 대부분을 이미 유럽에서 알고 있었다는 이야기이니, 미국 오케스트라지만 결국 대부분의 단원들은 유럽에서 건너온 음악가들이었다는 사실을 짐작하게 해 준다.

고향이 없는 작곡가

　미국에 와서 성공을 거둔 대표적인 작곡가가 에리히 볼프강 코른골트(1897~1957)다. 그가 미국에 도착하자 기다렸다는 듯이 그를 모셔 간 곳은 할리우드였다. 1920~1930년대 미국은 영화의 양이나 수준에서 모두 크게 성장하여 세계 영화계를 좌우하는 지경에 이르렀다. 그런데 할리우드가 고심했던 분야가 영화음악이었다. 영화가 좋아도 음악의 수준이 높아야 효과가 극대화되는 법인데, 미국의 영화음악은 일정 수준에 이르지 못하고 있었다. 바로

그때 코른골트가 나타난 것이다.

오스트리아 출신인 코른골트는 어린 시절부터 빈에서 '모차르트의 재래'라고 추앙받던 신동이었다. 그는 11세에 발레 음악 「눈사람」을 작곡하여, 당시 빈 최고의 대가였던 구스타프 말러나 리하르트 슈트라우스의 찬사도 받은 바 있었다. 이렇듯 원래 클래식 음악을 공부한 그였지만, 새로운 나라와 바뀐 환경은 그를 변화시켰다.

나치를 피해 미국으로 갈 수밖에 없었던 코른골트는 할리우드 영화계에 몸을 던졌는데, 그것은 그에게 큰 성공을 안겨 주었다. 그는 짧은 시간 안에 할리우드에서 명성과 안정을 누리게 되었다. 코른골트는 영화 「로빈 후드의 모험」으로 아카데미 음악상을 수상하고, 아카데미 음악상 후보로 두 번이나 지명되었다. 코른골트는 할리우드의 영화음악이 한층 발전하는 자극제가 되었다.

2차 세계대전이 끝나자 코른골트는 고향인 빈으로 다시 돌아간다. 미국에서 부귀와 명예를 다 거머쥔 그는 새로운 희망에 부풀었다. 그는 귀향하여 어릴 적 꿈이었던 클래식 음악계에서 다시 멋지게 재기해 보고 싶었다.

빈에 온 코른골트는 두 편의 오페라를 비롯한 여러 음악을 작곡하여 빈 음악계에 선보였다. 그러나 예상은 빗나갔다. 빈 사람들의 눈에 그는 더 이상 제2의 모차르트가 아니었다. 그가 할리우드

떠도는 자들에 의해 탄생한 예술

에서 작곡하여 성공을 거둔 영화음악들은 전쟁 속에 남아서 빈을 지킨 시민들에게는 웃음거리일 뿐이었다. 빈 사람들에게 코른골트는 과거의 신동이 아니라, 미국 영화판의 대중음악가였을 뿐이다. 그가 애써 작곡한 클래식 음악은 빈 시민들의 눈에 들지 못했다. 추방된 운명이 그에게 할리우드에서의 성공을 안겨 주었지만, 캘리포니아에서 누린 윤택함은 그가 빈에서 인정받게 해 주지 못했다. 안정된 예술가는 추방된 예술가를 이길 수 없었다.

코른골트는 큰 상처를 입었다. 이번에 그는 외부적 상황이 아니라 자발적 선택으로 다시 할리우드로 두 번째 망명을 했다. 그리고 다시는 고향으로 돌아가지 못하고 할리우드에서 영원한 방랑자로서의 생애를 마쳤다.

빈의 작가 프란츠 그릴파르처[4]의 표현이 그에게 그대로 맞아떨어졌다. 코른골트는 "타향만 두 개이고 고향은 없는 사람"이 되어 버렸던 것이다.

4 Franz Grillparzer(1791~1872): 오스트리아의 극작가. 법률학을 전공한 후 재무부 문서국의 국장으로 있었으나, 1856년 공직에서 은퇴했다. 주요 작품으로 『할머니』, 『사포』, 『황금 양털』 등이 있다.

박해와 방랑으로 이어진 수천 년

디아스포라, 슬픈 운명의 민족들

20년 가까이 된 일이다. 독일의 어느 도시에 머물고 있었다. 좋은 호텔도 아니었지만, 호텔 입구에는 도어맨이 서 있었다. 항상 한 명이었고 늘 같은 사람이었다. 며칠을 머물렀기에 그는 나를 기억했고, 내가 들어가고 나갈 때마다 유달리 활짝 웃는 얼굴로 문을 열어 주면서 나에게 인사했다.

그래서 나도 답례를 하고 점점 대화도 나누게 되었다. 그러다가 그의 배경을 묻게 되었다. 독일 사람은 아닌 것 같아 출신을 묻자, 그는 대뜸 나에게 "아르메니아를 아느냐?"고 되물었다. 아르메니아? 사실 나는 아르메니아를 이름만 알았을 뿐 어디쯤에 있고 어떤 나라인지도 잘 몰랐지만, 나도 모르게 입에서 튀어나온 말은 "나 아르메니아 안다"도 아니고 "아르메니아 좋아한다"였다.

일은 그때부터였다. 대답을 들은 그는 예상 밖으로 아주 좋아했다. 아니 거의 감격하여 그때부터 내가 호텔에서 나오고 들어갈 때마다 나에게 '내가 좋아하는 아르메니아'에 대해 얘기해 주었다. 나는 그때마다 무슨 소리인지도 모르면서 '좋아하는 나라'의 소식에 귀를 기울이고 관심 있게 듣는 시늉을 해야 했다. 현관에 서서 비를 피할 때도 그는 아르메니아 이야기를 했고, 택시를 기다릴 때도 나는 아르메니아 뉴스를 들어야 했다.

결국 미안해진 나는 서점에서 책을 구해 아르메니아에 대한 공부를 할 수밖에 없었다. 고객을 잘 응대하는 것이 직원의 책무라면, 직원과 잘 지내는 것 또한 여행객의 예의라고 스스로를 달래면서……. 그런데 잠시 공부한 아르메니아의 역사는 의외로 놀라운 것이었다.

아르메니아는 무려 기원전 190년경에 처음 통일된 국가가 건설된, 지구상에서 가장 오래된 나라 중 하나이다. 러시아 남부와 페르시아 북부의 중간쯤에 끼어 있어서, 지정학적 중요성 때문에 늘 강대국의 침입에 시달려 온 역사를 지니고 있다. 4세기에 로마와 페르시아라는 대국 사이의 협약에 따라, 아르메니아는 타의로 분할되고 말았다.

그 후 다시는 독립국가로 존재하지 못했다. 아랍권의 침략을 시작으로 비잔틴, 셀주크 투르크, 몽골, 오스만 투르크, 티무르, 러시아 등 점령국이 계속 바뀌면서 타국의 지배를 받았다. 그런 아르

박해와 방랑으로 이어진 수천 년

메니아의 슬픈 역사를 다룬 오페라도 남아 있으니, 가에타노 도니체티(1797~1848)의 명작 『폴리우토』다.

어두운 역사가 이어지는 동안에 아르메니아 백성들은 박해를 피해 해외로 탈출하기 시작했는데, 무려 천 년 이상 민족의 대탈출과 방랑, 이른바 디아스포라가 진행되었던 것이다. 또한 그들은 19세기 초에 터키에게 150만 명에 달하는 많은 사람들이 대학살을 당하는 비극도 겪었다. 아르메니아는 우여곡절 끝에 1991년에야 비로소 독립국가를 이루었다. 호텔 도어맨이 감격하여 조국 이야기를 했을 때가 독립한 지 불과 몇 년 되지 않았을 때였던 것이다.

아르메니아는 비록 독립했지만, 국내 인구는 300만 명에 불과하고, 러시아, 미국 등 세계 각지에 흩어져 사는 사람이 800만 명에 이르는 기형적 구조가 되었다. 그들을 조국으로 불러 모으는 운동도 했지만, 대부분의 재외국민들은 거주하는 나라에 이미 수백 년 이상 뿌리를 내리고 살고 있으며, 현지 사회와 경제에 기여하고 있는 사실상 그 나라 국민이라, 고국으로 돌아가기도 쉽지 않다고 한다.

최대의 디아스포라 민족 유대인

역사적으로 민족 전체가 추방을 당하고 계획적인 학살을 당한 사례라면 당연히 유대인을 떠올리게 된다. 디아스포라와 학살의 규모는 당연히 아르메니아보다 유대인의 희생자 숫자가 훨씬

더 많다. 한 외롭고 성실한 아르메니아인을 매일 쳐다보면서, 유대인에 대한 나의 관심도 점점 깊어졌다. 나치에 의한 유대인의 추방과 학대와 처형은 자유와 정의를 외치는 인류의 가장 부끄러운 역사다.

1933년 독일에서 나치가 집권하자, 많은 유대인들이 이미 해외로 망명의 길을 올랐다. 사실상 그들은 추방된 것이나 다름없었다. 나중에 나치는 유대인을 죽여서 말살하려는 정책을 폈지만, 탄압 초기에는 죽이기보다는 소거(掃去)가 정책이었다. 그래서 초기에는 많은 유대인이 망명을 떠날 수 있었고 실제로 떠났다. 유대인뿐 아니라 나치는 국민 구성을 인공적으로 개조하려는 있을 수 없는 생각을 실천에 옮겨서, 공산주의자, 가톨릭교도, 노조원, 동성애자, 장애인, 정신병자 등도 탄압의 대상이 되었다.

그런데 유대인 망명객들은 대부분 지식인 계층이었다. 유대인들이 특히 지적 노동에 종사하는 사람이 많은 탓도 있었다. 유대인 8만 명을 받아들인 프랑스를 비롯한 유럽 여러 나라들은 독일을 가리켜 "엘리트를 내쫓는 나라"라고 불렀다.

유대인 망명자들 중에서 특히 예술가의 비율이 상상 이상으로 높았다. 1933년 나치 집권 첫해에만 3만 7000명의 유대인이 독일을 떠났는데, 그중 음악가만 4000명에 달했다. 1937년부터는 독일 전역의 오케스트라에서 단원들의 빈자리가 눈에 띄게 늘어나기 시작했으니, 독일 음악가들 중에서 유대인의 비중을 말해 주는 것

박해와 방랑으로 이어진 수천 년

이었다.

　베를린. 한 오케스트라 단원이 살고 있는 아파트. 저녁을 먹고 나자 옆집에서 어떤 소리가 난다. 경찰이 들이닥쳐서 옆집에 살고 있는 같은 오케스트라의 동료 연주가를 연행해 가는 것이다.

　그러나 이 집의 가족들은 문 밖에 나가지 않았다. 무서워서만은 아니었다. 그가 잡혀 가면 그의 자리가 자신에게 돌아올지도 모른다고 생각했던 것이다. 음악계에서 자신의 입지가 더 넓어질지도 모른다고 생각했다. 그런 식으로 유대인 음악가들이 하나둘씩 점점 사라졌다.

　드디어 오케스트라는 브람스의 교향곡 한 곡을 연주해 내기 어려운 지경에 이르렀다. 처음에는 유대인 음악가들의 빈자리를 독일인이 채울 수 있을 것이라는 이기적인 바람이 있었겠지만, 곧 자신들만으로는 큰 곡 하나 제대로 연주할 수 없다는 것을 알게 되었다. 독일 각지의 여러 오케스트라들이 늘어나는 공석을 채우지 못했고, 더불어 연주회의 횟수도 줄어들었다.

　그만큼 유대인 연주가들의 빈자리는 양적으로나 질적으로나 큰 것이었다. 그렇게 어제까지 인류애를 외치는 베토벤의 「환희의 송가」를 함께 연주하던 동료 음악가들을 내쫓고, 죽어 가는 것을 외면하고, 살아남은 자들로 구성된 것이 지금 독일의 저명한 오케스트라라고 말한다면 심한 표현일까? 그러나 독일-오스트리아의 다른 악단들도 사정은 별반 다르지 않았다.

　　　　　　　　　　　　　　　　　　　3 유대인

독일의 신학자이자 목사였던 마르틴 니묄러[1]의 경우도 마찬가지였다. 그는 처음에는 나치의 등장이 독일 교회를 위협하는 공산주의자들을 퇴치하는 데 도움이 될 것으로 생각하여 히틀러를 지지했고 유대인 박해를 방조했다. 그러나 나치의 마수는 점점 더 많은 사람들을 휩쓸고 결국 자신에게도 다가올 수밖에 없다는 것을 나중에서야 깨닫고는 크게 후회하게 되었다.

이 유명한 시 「나치가 그들을 덮쳤을 때」는 그가 쓴 것이 아니거나 원문과는 다르다는 설도 있지만, 당시의 상황을 알 수 있는 아주 좋은 예다. 유대인에 대한 무관심은 어쩌면 미래의 나와 내 가족을 외면하는 것과 같은 것이었다. 그런 점에서 나치뿐 아니라, 동시대를 살았던 많은 독일인, 오스트리아인, 유럽인들이 모두 유대인에게 큰 빚을 지고 있는 셈이다.

나치가 공산주의자들에게 왔을 때,

나는 침묵했다.

나는 공산주의자가 아니었기 때문이다.

다음에 나치가 사회민주당원들을 가두었을 때,

박해와 방랑으로 이어진 수천 년

나는 침묵했다.

나는 사회민주당원이 아니었기 때문이다.

다음에 그들이 노조원들을 덮쳤을 때,

나는 침묵했다.

나는 노조원이 아니었기 때문이다.

그다음에 그들이 유대인들에게 왔을 때,

나는 침묵했다.

나는 유대인이 아니었기 때문이다.

그리고 그들이 나에게 왔다.

그때는 나를 위해 말해 줄 이들은

아무도 남아 있지 않았다.

쫓겨난 유대인 예술가들

많은 음악가들이 독일에서 쫓겨났다. 그때에 벨라 바르토크[2]는

2 Béla Bartók(1881~1945): 헝가리의 작곡가. 졸탄 코다이와 함께 헝가리 주변 지역의
 민요를 체계적으로 수집했다. 민족적 색채를 기조로 하면서 종래의 조성이나 음계에 머
 물지 않고 독창적인 걸작들을 남겼다. 1940년 나치를 피해 미국으로 망명했다. 대표 작

"나는 유대인이 아니다."라고 당국에 항의했다. 하지만 그와는 반대로 이고르 스트라빈스키[3]는 "나도 유대인이니 잡아가라."라고 당당히 외쳤다. 그런데 바르토크 같은 사례보다는 스트라빈스키 같은 예가 더 많았다고 한다. 이 사실은 예술가들 가운데 정치권력 앞에서 비굴하게 살아남은 자들도 있지만, 당당하게 사라진 무명 예술가들이 얼마나 많았던가를 짐작하게 해 준다.

베를린의 명소 중 하나가 유대인 박물관이다. 그곳은 건축으로도 유명하지만, 유대인들이 수용소에서 얼마나 처참하게 희생되었는가를 실감 나게 전시하는 곳이기도 하다. 인상적인 전시의 하나가 바이올린 케이스들이다. 즉 처형당할 유대인들은 가스실에 들어가기 전, 옷가지와 소지품을 벗어서 종류별로 모아 둔다. 구두는 구두끼리 모자는 모자대로…… 그런데 그런 소지품 무더기 중에 바이올린 케이스가 있다. 그들이 내놓은 바이올린 케이스들이 작은 언덕을 이루고 있는 것이다. 참으로 슬픈 광경이다. 그런데 유대인이 아니라면 세상의 어떤 민족이 저렇게 많은 바이올린을 그곳까지 들고 왔겠는가?

품으로 3개의 피아노 협주곡, 「미크로코스모스」, 오페라 『푸른 수염 공작의 성』, 발레곡 『중국의 이상한 관리』 등이 있다.

3 Igor Stravinsky(1882~1971): 러시아 출신의 프랑스-미국 작곡가. 대학에서 법률을 전 공하면서 림스키코르사코프에게 작곡을 배웠다. 디아길레프의 의뢰로 발레곡 「불새」, 「페트루슈카」를 작곡해 성공을 거둠으로써 작곡가로서 성공했다. 러시아혁명이 일어나자 조국을 떠나 파리를 중심으로 유럽에서 활동했다. 2차 세계대전이 발발하자 1945년 미국으로 망명해 귀화했다. 대표 작품으로는 발레곡 「봄의 제전」, 「풀치넬라」, 오페라-오라토리오 『오이디푸스 왕』, 『시편 교향곡』 등이 있다.

박해와 방랑으로 이어진 수천 년

빈의 20세기 초 음악 사조를 주도했던 작곡가 아르놀트 쇤베르크[4]는 유대인이다. 그러나 그는 어렸을 때 아버지를 따라 가톨릭으로 개종했다. 그들이 살던 오스트리아는 가톨릭 국가였으며, 그들은 당연히 자신들이 오스트리아 시민이라고 생각했던 것이다. 그러나 성인이 되자 쇤베르크는 자유의지로 개신교로 개종했다. 독일에서 유대인 학살이 시작되자, 그는 스위스로 망명했다. 스위스로 간 쇤베르크는 그곳에서 스스로 다시 유대교로 개종하여, 신앙에 대한 자신의 의지와 나치에 굴하지 않는 인간의 자유정신을 천명했다.

독일의 작곡가 한스 아이슬러[5]는 유대인일 뿐 아니라 또한 공산주의자이기도 하여 더욱 탄압받았으며, 파울 힌데미트[6]는 유대

4 Arnold Schönberg(1874~1951): 오스트리아의 작곡가, 화가. 주로 독학으로 음악을 공부했으나 은행원으로 일하며 관현악단에서 첼로를 연주하기도 했다. 초기에는 후기 낭만주의의 연장선상에 놓여 있으나, 조성 음악에 한계를 느끼고 12음기법을 창안하여 20세기 음악에 큰 영향을 끼쳤으며, 베르크와 베베른 등 제자들과 함께 신 빈 악파로 불린다. 1933년 미국으로 망명했다. 대표 작품으로 「정화된 밤」, 「구레의 노래」, 「달의 피에로」, 「바르샤바의 생존자」, 저서로 『화성학』, 『작곡 초보자를 위한 범례』 등이 있다.

5 Hanns Eisler(1898~1962): 전후 동독을 대표하는 음악가. 빈 음악원에서 쇤베르크에게 음악을 배웠다. 초기에는 12음기법으로 작품을 썼으나 이후 대중음악에 뜻을 두게 되었다. 1933년 나치의 탄압을 피해 미국으로 갔다가, 전후에 1947년 동독으로 귀국했다. 당시의 동독 치하의 동베를린에서 활동했고 동베를린 국립음악원 교수로 재직했다. 다수의 가곡과 관현악, 실내악곡을 남겼고, 그 외에도 영화음악과 동독 국가를 작곡했다.

6 Paul Hindemith(1895~1963): 독일의 작곡가. 젊은 시절 아마르 4중주단을 조직하여 유럽을 순회하며 연주했다. 나치의 탄압을 피해 1939년 미국으로 망명했다. 주요 작품으로 오페라 『성 수잔나』, 『화가 마티스』, 『카디야크』가 있다. 그 외에 금관과 현악기를 위한 연주회용 음악, 필하모니 협주곡, 현악3중주 2번, 독주악기와 관현악을 위한 애도의 음악 등이 있다

인이 아니지만, 그의 처가가 유대인이라는 이유로 숙청을 당했다. 그리고 그 밖에도 많은 유대인 음악가들이 나치를 피해 망명했는데, 그들이 가장 많이 선택한 망명지는 취리히, 프라하 그리고 파리 등이었다. 그러나 이곳들도 더 이상 안전하지 않게 되자, 많은 수가 다시 미국으로 망명했다. 유대인의 대거 망명은 미국 음악계에 혁신적인 발전을 가져왔다.

유대 민족의 추방을 그린 오페라

잘 알려져 있듯이 역사적으로 유대인에 대한 학대와 추방이 나치에 의해 처음 시작된 것은 아니다. 유대인은 자신들의 역사가 시작한 이래 수천 년 동안 박해와 압제를 당해 왔다. 그들은 앞서 얘기한 아르메니아 민족을 능가하는 세계 최대의 디아스포라 민족이라는 슬픈 타이틀을 가지고 있다.

기독교 사회에서 유대인이 예수를 구세주로 인정하지 않았으며 또한 예수를 죽인 민족이었다는 인식 등이 탄압의 이유라고 말한다. 하지만 어쩌면 그것은 유대인에 대한 유럽인들의 반감에 당위성을 부여한 것에 지나지 않을 수도 있다. 왜냐하면 예수가 출현하기 훨씬 이전부터도 유대인들은 유럽에서 미움 받는 족속이었기 때문이다.

박해와 방랑으로 이어진 수천 년

이런 점은 구약 시대를 배경으로 하는 두 개의 오페라를 통해 살펴볼 수 있다. 조아키노 로시니[7]가 작곡한 오페라로 '모세'를 다룬 것은 이탈리아어 판인 『이집트의 모세』와 프랑스어로 된 그랜드오페라인 『모세와 파라오』 두 가지가 있지만, 내용은 큰 차이가 없으니 『모세』로 통일하여 얘기하도록 한다. 『모세』는 이집트로 끌려간 유대인들이 이집트를 탈출하는 '출애굽기'를 오페라화한 것이다. 희가극의 명수로 잘 알려진 로시니지만, 이런 대형 비극에서 보여 주는 그의 진지함과 능력은 신선한 놀라움을 안겨 준다.

이집트에서 노예 생활을 하던 끝에 탈출한 유대인들은 홍해에 이르러 진퇴양난에 빠진다. 뒤로는 사막 먼지를 일으키며 추격해 오는 이집트 군대가 있고, 앞은 파도치는 바다이니 갈 데가 없다.

그때 유대 지도자 모세는 하늘을 향해 「모세의 기도」라는 제목으로 잘 알려진 「별이 빛나는 하늘의 옥좌에서」를 부른다. 이 아리아는 평생 고향을 떠나 이방을 헤매는 디아스포라 족속의 안타까움과 소망을 대표한다고 할 명곡이다. 모세의 베이스 선창을 필

7 Gioacchino Rossini(1792~1868): 이탈리아의 작곡가. 1806년 볼로냐 음악원에 입학하여 첼로, 피아노, 작곡 등을 배웠다. 1810년 『결혼 어음』으로 재능을 인정받았고, 1813년 『탄크레디』, 『알제리의 이탈리아 여인』 모두 호평을 받았다. 1816년 『세비야의 이발사』의 대성공으로 일류 작곡가의 대열에 들어섰다. 이어 『신데렐라』, 『이집트의 모세』 등을 발표했다. 주로 오페라부파를 작곡했으나, 『호수의 여인』, 『세미라미데』 같은 오페라세리아도 있었다. 1827년 『모세와 파라오』, 1828년 『오리 백작』을 발표했으나, 1829년 『빌헬름 텔』 이후로 갑자기 오페라를 그만두었다. 오페라 작곡을 그만둔 뒤에도 종교음악, 가곡, 실내악곡 등을 썼으며 대표적으로 성가곡 「스타바트 마테르」가 있다. 1836년 볼로냐로 돌아와 음악학교 교장으로 여생을 보내다, 1848년 피렌체로 옮겼다. 1868년 파리에서 사망했다.

두로 여러 계층의 남녀 독창자들이 순서대로 가세하는 카논 풍의 대합창곡은 유대인들의 운명과 신앙을 감동적으로 표현한다.

『모세』에 비견될 만한 것이 베르디의 오페라 『나부코』다. 여기에도 아주 유명한 합창곡이 있으니, 「히브리 노예들의 합창」이라는 제목으로 더 널리 알려진 「가라, 내 마음이여, 금빛 날개를 타고」는 고향을 잃은 유대인들의 심정을 그리고 있다.

기원전 598년 바빌로니아의 왕 나부코(네부카드네자르 2세)가 이스라엘을 점령하고는 유대인들을 지금의 바그다드로 끌고 갔던 역사적 사건인 이른바 '바빌론 유수'가 배경이다. 오페라에서는 조국을 잃은 채 노예의 삶을 이어 가던 유대인들이 쉬는 시간을 이용하여 돌아갈 수 없는 고향 쪽 하늘을 향해 노래를 부른다.

> 가라, 내 마음아. 황금빛 날개를 타고 언덕 위로 날아가라.
> 훈훈하고 다정하던 바람과 향기롭던 나의 고향,
> 요단강의 푸른 언덕과 시온성이 우리를 반겨 주었네.
> 빼앗긴 위대한 나의 조국, 가슴에 사무치네.

노예나 다름없는 처지에서

이 곡이 청중의 가슴을 그토록 때릴 수 있었던 것은 작곡 당시

박해와 방랑으로 이어진 수천 년

작곡가의 상황과 무관하지 않다. 무명 작곡가였던 젊은 베르디는 예술적 야망을 품고 고향 부세토를 떠나 밀라노로 왔다. 그는 이미 아내와 두 아이가 있었는데, 극장으로부터 『나부코』의 작곡 의뢰를 받아 놓은 상태에서 두 달 사이에 처자식 셋을 모두 병으로 잃는 그야말로 오페라 같은 비극을 겪는다. 그때 작곡한 것이 『나부코』요, 베르디의 비참한 심정이 그대로 담긴 노래가 극중의 합창곡 「히브리 노예들의 합창」이다.

그의 처지는 히브리 노예들과 다르지 않았다. 당시 이탈리아 반도는 여러 나라들로 쪼개져 있어서 부세토와 밀라노조차도 서로 타국이었다. 그러니 다른 나라 땅에 와서 가족을 잃고, 고향으로 돌아가지도 못하고, 홀로 외로움에 떨던 시절이었다. 베르디는 밀라노의 라 스칼라 극장과 세 개나 되는 오페라를 계약했지만, 가족을 잃은 괴로움으로 일은 진척이 없는 채 고통과 불면의 밤만 보내고 있었다. 그런 그가 이탈리아의 시인 테미스토클레 솔레라 (1815~1878)가 각색한 대본을 읽어 보다가, 유대인들이 처했던 노예적인 상황이 자신의 처지와 다르지 않다고 느꼈다. 그리하여 자신도 모르게 펜을 들어 끓어오르는 가슴으로 곡을 써 내려갔다.

『나부코』는 라 스칼라 극장에서 초연되기도 전에 이미 세간에 유명해졌다. 오페라의 내용도 벌써 알려졌고, 연습하는 동안 아름답고 쉬운 멜로디를 가진 음악도 유출되었던 것이다. 리허설 도중에조차 「히브리 노예들의 합창」이 연주되기 시작하면, 극장의 잡

역부들도 일손을 멈추고 경청했다고 한다.

초연 때 청중의 열광은 묘사할 필요도 없다. 무대뿐 아니라 객석의 청중들조차 다 함께 눈물을 글썽이며 이 합창곡을 불렀다. 오페라의 성공은 두말할 것도 없고, 이 작품으로 베르디는 온 이탈리아의 영웅이 되었다. 왜일까?

당시 밀라노를 중심으로 한 이탈리아 북부의 롬바르디아 지방은 오스트리아 제국의 지배를 받고 있었다. 객석에서 『나부코』를 감상하던 청중들은 히브리 노예들의 처지가 오스트리아의 압제로 주권을 상실한 자신들의 처지와 흡사하다고 생각했던 것이다. 청중은 합창을 듣는 동안 그들의 상황을 가슴에 새기고 새기면서 들었다.

1842년 『나부코』는 대성공을 거두었다. 그리고 『나부코』가 초연된 지 20년이 지나지 않아 북이탈리아는 오스트리아로부터 해방된다. 그리고 1861년에 이탈리아는 로마제국의 멸망 이후 최초의 통일을 이룬다. 베르디는 통일에 대한 정신적인 공로로 이탈리아 공화국의 초대 상원의원이 되었다.

유대인 예술가가 살려 낸 유대 오페라

그러나 유대인의 슬픔을 제대로 그린 진짜 유대인 오페라는 프랑스의 작곡가 프로망탈 알레비(1799~1862)가 쓴 그랜드오페라 『유대 여인』이다. 알레비는 지금은 거의 잊혀졌지만, 프랑스 그랜드오

박해와 방랑으로 이어진 수천 년

페라가 유행하던 시대에 가장 인기 있는 작곡가로서, 그도 유대인이었다. 『유대 여인』은 1835년 파리 오페라하우스에서 초연되었는데 당시 그 극장이 문을 연 이래 가장 큰 성공을 거둔 작품이었다.

엘레아자는 독일의 한 도시에서 딸 하나를 키우며 살아가는 홀아비 금세공사다. 그러던 중 딸 라셸이 유대인이라는 이유로 사형을 당할 운명에 처한다. 하지만 사실 라셸은 유대인이 아니었다. 그의 친딸이 아니었던 것이다. 그녀는 가톨릭 고위 성직자가 세속에 있던 시절에 낳은 딸이었는데, 어린 그녀를 엘레아자가 주워서 키운 것이다.

그녀의 죽음 앞에서 엘레아자는 깊은 고민에 사로잡힌다. 그때 그는 이 오페라 속의 최고봉인 감동적인 아리아 「라셸, 주께서 너를 나에게 주셨을 때」를 부른다. 그는 처음 어린 라셸을 만났을 때의 감격과 아이를 위하여 모든 것을 다 바쳤던 자신의 일생을 노래한다. 결국 그는 그녀의 출생을 밝히고 그녀를 구해 주기로 결심한다. 그러나 미처 그녀를 제지하기도 전에, 라셸은 타오르는 불 속으로 몸을 던져 버리고 만다.

알레비가 남겼던 40개의 오페라는 지금은 다 사라져 버렸다. 하지만 한 명의 유대인 덕분에 『유대 여인』만은 다시 빛을 보게 되었으니, 이로써 우리는 당시의 프랑스 그랜드오페라의 음악과 형태를 알 수 있게 되었다.

닐 시코프[8]는 뛰어난 실력과 서정적인 음성으로 미국을 대표하는 테너 중 한 사람이다. 하지만 시코프는 대중적인 활동에만 열중하지 않고, 스스로 세운 하나의 사명에 몸을 던졌다. 유대인인 그는 필생의 노력을 다 바쳐 오페라 『유대 여인』의 부활에 온 힘을 기울였다. 엘레아자를 가장 감동적으로 부르는 가수가 된 시코프에 의해서 알레비의 오페라들 중 단 하나의 작품 『유대 여인』만은 부활한 것이다.

시코프는 지금도 오페라 무대에서 엘레아자를 절절히 노래하며 유대 민족의 비극을 세계에 알리는 데 온 힘을 다하고 있다. 그는 진정한 민족의 예술가가 되었으며, 그것으로 더욱 존경을 받아야 할 것이다.

빈의 문화를 주도한 유대인 예술가들

19세기 말부터 20세기 초에 이르는 시기에 유럽 문화에서 오스트리아의 수도 빈의 비중은 지금 우리의 상상을 넘는 것이었다. 예술에 관한 한 빈의 수준은 당대 최고였다. 빈은 문학, 연극, 음악,

8 Neil Shicoff(1949~): 조부 때부터 대대로 유대교 회당의 성가대 활동을 했고, 줄리아드 음대를 나왔다. 1975년 신시내티에서 『에르나니』로 데뷔했고, 1976년 『잔니 스키키』의 리누치오 역으로 메트로폴리탄 오페라에 데뷔했다. 『호프만의 이야기』의 호프만과 『예브게니 오네긴』의 렌스키 역할을 특히 잘 불렀던 20세기 후반의 미국을 대표하는 리릭 테너였다.

박해와 방랑으로 이어진 수천 년

미술, 건축, 공예, 디자인 그리고 철학과 정신의학 등 여러 분야에서 최고 수준의 생산자들과 소비자들을 함께 보유하고 있었다.

빈의 생산자와 소비자들은 서로 생산과 소비를 바꾸어 가면서, 비판하고 평가하고 가치를 공유했다. 즉 음악가는 미술의 소비자요, 화가는 문학의 독자이며, 작가는 음악의 청중이었던 것이다. 주로 커피하우스를 중심으로 벌어졌던, 장르를 넘나드는 그들의 토론은 위대하다고까지 할 만한 것이었다.

그런데 빈의 카페를 주름잡았던 지성계와 예술계의 중심인물들은 대다수가 유대인이었다. 빈의 작가 중에서 테오도르 헤르츨,[9] 카를 크라우스,[10] 페터 알텐베르크,[11] 슈테판 츠바이크,[12] 프란츠 베

9 Theodor Herzl(1860~1904): 헝가리 출신의 오스트리아 작가. 시오니즘 운동의 지도자. 1891~1895년 빈의 신자유신문 통신원으로 파리에 체재하던 중 드레퓌스 사건을 보고 유대인의 단결이 필요하다고 느껴, 1896년 『유대인 국가』를 저술하여 시오니즘 운동을 도모했다. 1897년 스위스 바젤에서 제1회 시오니스트 대회를 주최, 팔레스타인에 유대인 나라 건설의 목표와 '국제 시오니스트 연합' 결성을 결의했다. 1903년 영국 정부가 영국령 동아프리카를 장소로 제공하겠다고 제의했으나, 시오니스트 내부의 의견이 갈라져 난항하던 중 사망했다. 시오니즘 정신이 담긴 소설 『탕크레드』를 남겼다.

10 Karl Kraus(1874~1936): 보헤미아 출신의 오스트리아 작가. 잡지 《햇불》을 발행했고 빈 비평계의 대표적인 인물로 활약했다. 촌철살인의 뛰어난 기지와 통렬한 풍자로 사회 모든 영역의 부패와 타락상을 비판했다. 그리하여 찬탄과 동시에 원한의 대상이 되었다. 주요 작품으로 『인류 최후의 나날』, 『시집』, 『만리장성』 등이 있다.

11 Peter Altenberg(1859~1919): 오스트리아의 작가. 처음에는 서점을 경영했으나, 후일에 문필가로서 활약했다. 인상주의적 스케치풍의 산문을 잘 썼다. 문학적 보헤미안이었던 그의 작품은 기지가 넘치고 문명 비평적인 요소가 많다. 자신의 생활도 가난과 자유를 함께했던 그는 빈의 대표적인 카페 첸트랄에 앉아 들어오는 모든 손님들에 대해 비평하고 스케치한 것으로 유명하다.

12 Stefan Zweig(1881~1942): 빈 출신의 오스트리아 작가. 빈과 베를린 대학에서 독일 문학과 프랑스 문학을 전공했다. 1차 세계대전 이후로 역사적 인물에 대한 평전의 영역을

르펠,[13] 프란츠 카프카[14] 등이 모두 유대인이었다. 음악가 중에서는
구스타프 말러,[15] 아르놀트 쇤베르크, 요제프 요아힘,[16] 프리츠 크

열었다. 발자크, 디킨스, 도스토옙스키에 대한 에세이『세 거장』을 비롯하여『악마와의
투쟁』,『세 작가의 인생』,『로맹 롤랑』 등 유명 작가의 평전을 출간했다.『조제프 푸셰』,
『마리 앙투아네트』,『메리 스튜어트』 등을 집필하여 전기 작가로 명성을 떨쳤다. 나치가
자신의 책을 금서로 지정하고 압박해 오자 1934년 런던으로 피신했고, 이후 브라질로
망명했다. 1941년 자전적 회고록이자 자신의 삶을 축으로 하여 유럽의 문화사를 기록한
작품『어제의 세계』를 출간했다. 정신적 고향인 유럽의 자멸로 우울증을 겪던 중 부인과
함께 수면제 과다 복용으로 스스로 생을 마감했다.

13 Franz Werfel(1890~1945): 체코 출신의 오스트리아 작가. 표현주의의 대표적인 작가
로, 독특한 종교적 경지를 추구했다. 동향 출신인 카프카와 친구였다. 처음에는 서정시
인으로 출발했다가, 중기부터 극작가 및 소설가로도 명성을 얻었다. 빈에서 활동하다가,
1929년 말러의 미망인 알마와 결혼했다. 1938년 프랑스로 망명했다가 1940년 미국으
로 가서 로스앤젤레스에 정착했다. 대표 작품으로 시집『세계의 벗』,『우리는 존재한다』,
『서로서로』, 운문극『거울 인간』, 소설『베르나데트의 노래』 등이 있다.

14 Franz Kafka(1883~1924): 체코 출신의 독일 작가. 독일계 유대인 사회에서 성장했다.
프라하 대학에서 법률을 공부했고, 졸업 후 법원에서 잠시 일하다가 보험회사로 옮겨
1918년 결핵 때문에 은퇴할 때까지 평범한 직장인으로서 일하며 글쓰기를 병행했다. 여
러 곳을 전전하다가 빈 근교의 요양원에서 사망했다. 인간 존재의 불안과 무근저성에 대
한 통찰과 현대 인간의 실존적 체험을 극한에 이르기까지 표현하여 실존주의 문학의 선
구자로 높이 평가받았다. 대표 작품으로『심판』,『변신』,『성(城)』 등이 있다.

15 Gustav Mahler(1860~1911): 보헤미아 출신의 오스트리아 작곡가. 15세에 빈 음악원
에 입학했다. 브루크너에게 대위법을 배우고 큰 영향을 받았다. 1878년 음악원 졸업 이
후 지휘자로 활약했고, 1897년 빈 궁정 극장 지휘자가 되었다. 지휘 활동을 하면서 작곡
을 병행해 가곡과 교향곡 등을 남겼다. 대표 작품으로 가곡「방랑하는 젊은이의 노래」,
「어린이의 이상한 뿔피리」,「죽은 아이를 기리는 노래」,「대지의 노래」, 9개의 교향곡과
미완성 교향곡 하나가 있다. 그의 교향곡들은 후기 낭만주의 음악의 중요한 위치에 있다.

16 Joseph Joachim(1831~1907): 헝가리의 바이올리니스트, 작곡가, 지휘자. 13세의 나
이에 멘델스존의 지휘 아래 베토벤 바이올린 협주곡을 연주하여 데뷔했다. 바이올린에
턱과 어깨를 괴는 자세를 개발해 왼쪽 손을 최대한 자유롭게 움직이면서도 강력한 운궁
법을 구사할 수 있게 했다. 이 새로운 기법으로 바이올린 연주에 더욱 기교를 가할 수 있
게 되어, 고도의 기술이 필요한 카덴차를 많이 작곡, 연주했다. 1869년 요아힘 4중주단
을 창설하여 죽기 전까지 이끌었다.

라이슬러[17] 등이 유대인이었다. 빈 최고의 테너 리하르트 타우버[18]도, 정신분석학의 대가 지그문트 프로이트[19]도 유대인이었다. 그들은 자신이 유대인이라기보다는 문화도시 빈의 자랑스러운 시민이라고 여겼다.

그들은 오스트리아 정치가에게 투표하고 오스트리아 정부에 세금을 내며 오스트리아 여권을 가진 오스트리아 시민이었다. 유대인 예술가들의 많은 수가 오스트리아 상류 부르주아 출신이었으니, 그들의 부모는 오스트리아 사회에 기업이나 전문직으로 기여했고, 막대한 세금과 기부금을 내는 사람들이었다. 핏줄은 유대

17 Fritz Kreisler(1875~1962): 오스트리아 출신의 미국 바이올리니스트. 7세에 빈 음악원에 입학해 바이올린을 배웠고, 이어 파리 음악원에 들어가 12세에 졸업한 뒤 미국 연주 여행에서 대성공을 거두었다. 오스트리아로 돌아온 뒤에는 김나지움에서 정규 교육을 받았고 빈 대학에서 의학을 공부했다. 그러나 의학 공부를 그만두고 연주가로 다시 시작했다. 미국과 유럽을 오가며 생활하다, 2차 세계대전이 발발하자 파리로 갔고, 다시 미국으로 가서 1943년 미국 시민이 되었다. 대표 작품으로 바이올린 소곡 「사랑의 슬픔」, 「사랑의 기쁨」, 「아름다운 로즈마린」 등이 있다.

18 Richard Tauber(1891~1948): 오스트리아 출신의 영국 테너. 프랑크푸르트 음악대학에서 공부했고, 1912년 프라이부르크에서 데뷔한 이후, 드레스덴, 빈 국립 오페라, 베를린 국립 오페라에서 성공을 거두었다. 특히 레하르의 오페레타로 세계적으로 유명해졌고, 많은 영화에도 출연했다. 1938년 독일이 오스트리아를 합병한 직후, 그가 오스트리아를 떠나자, 당국은 그의 여권과 거주 허가증을 압수했다. 타우버는 영국에 귀화를 신청해 1940년 영국 시민이 되었다.

19 Sigmund Freud(1856~1939): 체코 출신의 오스트리아 정신과 의사. 빈 대학 의학부에 입학해 신경해부학을 공부했다. 인간의 마음에는 무의식이 존재한다고 믿었고, 정신분석을 창시했다. 또, 꿈, 착각, 말실수와 같은 정상 심리에도 연구를 확대하여 심층심리학을 확립했다. 1938년 독일이 오스트리아를 합병하자 나치를 피해 런던으로 망명했고, 이듬해 암으로 죽었다.

인이었지만, 나치가 정권을 잡기 전까지 그들 대부분은 친구들 사이에서 차별을 느끼지 못하고 어울려 살았다. 사실 그들 대부분은 유대인 교회에 나가 보지도 않았고 집에서 유대식 예배를 보지도 않았다. 그들에게도 그것은 먼 고대의 이야기였을 뿐이다.

그런데 그런 자부심으로 빈을 지키던 유대인 지성인들이 하루 아침에 쫓겨 외국으로 나가거나 아니면 수용소로 끌려갔던 것이다. 중세의 유대인들은 그들이 왜 핍박을 받는지는 알고 있었다. 그러나 츠바이크의 지적처럼 1930년대 대부분의 유대인들은 수백 년 동안이나 유럽인으로서 살았지, 유대인이라는 특별한 의식조차 없었다. 그런데 어느 날 갑자기 "당신은 유대인이야."라고 일러 주는 남자들에게 끌려 나가 바로 죽음을 당한 것이다. 마른하늘에 날벼락이 아닌가?

스스로 지상에서 추방시킨 예술가

빈의 예술계에서도 최고의 지성으로 가장 아름답고 예리한 필력을 떨치던 작가가 슈테판 츠바이크였다. 그는 소설, 시, 희곡, 오페라 대본, 평론 등 많은 분야에서 수준 높은 저술을 남겼는데 특히 '평전'에서의 업적은 탁월했다. 그는 당시 세계에서 가장 책이 많이 팔린, 가장 사랑받는 독일어 작가였으며, 세계 최대의 개인 장서를 보유하고 있었다.

박해와 방랑으로 이어진 수천 년

독일에서 나치가 권력을 잡자, 유대인이었던 츠바이크는 남들보다도 세상을 빨리 파악하는 특유의 통찰력으로 앞으로는 오스트리아에서 살아갈 수 없으리라는 것을 예감했다. 그는 오스트리아인의 유대인들 중에서는 가장 빨리 1934년에 이미 빈을 떠나 런던으로 망명했다. 4년 후에 나치는 오스트리아를 합병했고, 오스트리아에서도 유대인 탄압은 절정으로 치달았다.

　누구보다도 일찍 자유의 땅을 선택한 츠바이크였지만, 런던 생활도 편하지 않았다. 독일이 오스트리아를 병합하자 그는 졸지에 일등 국민의 상류층에서 나라가 없어진 유랑민의 신세로 전락했다. 결국 그는 런던에서 정착하는 데 실패하고, 자신 최고의 명저 『발자크 평전』과 자기 회고록이라고 할 수 있는 『어제의 세계』 등의 원고와 몇 권의 책만을 든 채로 뉴욕을 거쳐 결국 브라질에 정착한다.

　그는 브라질에서 최고의 인사로 환영받았다. 하지만 그곳에서도 그는 편치 않았다. 유럽에서 들려오는 것은 친구, 친척, 지인들이 수용소에서 죽어 가는 소식뿐이었다. 그와 처가의 가족만도 10여 명이 아우슈비츠에서 희생당했다. 그는 먼저 달아난 자라는 오명을 벗을 수 없었다.

　그는 가장 먼저 도망친 자요,
　가장 마지막까지 남은 비겁한 자며,
　가장 나중 된 인간이었다.

　　　　　　　　　　　　　　　　　　　　　3 유대인

결국 츠바이크는 스스로 인생을 마감하기로 결정한다. 그는 리우데자네이루의 성당을 바라보며 하느님께 용서를 구했다.

유대인을 야만족의 손아귀에 버리신 하느님,
당신의 자녀들이 죽어 가도록 방치하시고,
살아남은 자들에게는 방랑과 절망을 선사하신 하느님.

그의 부인 로테도 자유의지로 남편의 길에 동참하기로 결정한다. 로테도 마지막 기도를 올리고, 마지막으로 용서를 구했다.

이 남자를 만나게 해 주셔서 감사하다고,
무한한 사랑을 주게 하시니 감사하다고.

주신 이도 하느님이시요,
취할 이도 하느님이시니,
하느님의 이름은 영원무궁토록 거룩할지어다.

부부는 1942년 2월 22일 준비한 수면제를 먹고 함께 세상을 떠났다. 유대인이 아니었다면 결코 일어날 수 없는 비극이었다. 다음은 그가 남긴 유서의 일부분이다.

예순을 넘겨서 다시 한 번 새로운 인생을 시작한다는 것에는

박해와 방랑으로 이어진 수천 년

특별한 힘이 요구됩니다. 나는 고향 없이 떠돌아다닌 오랜 세월 동안 지쳐 버리고 말았습니다. 그러므로 나는 제때에 그리고 확고한 자세로 이 생명에 종지부를 찍는 것이 옳다고 생각합니다. 내 생애에서 정신적인 작업은 가장 순수한 기쁨이었으며, 개인의 자유는 지상 최고의 재산이었습니다.

내 모든 친구들에게 인사를 보냅니다. 원컨대 친구 여러분들은 이 길고 어두운 밤이 지나서 마침내 아침의 노을이 터 오는 것을 지켜보기를 빕니다.

저는, 이 너무나 성급한 사람은 먼저 떠나가겠습니다······.

3 유대인

우리가 사랑하고 우리가 버린 그녀들

로맨틱 코미디로 다시 태어난 그녀의 비극

줄리아 로버츠와 리처드 기어가 출연한 영화 「귀여운 여인」은 거리의 여인과 사업가의 만남을 다룬다. 리처드 기어는 LA에 출장을 와서 매춘부 줄리아 로버츠를 만난다. 남자는 여자를 사고, 둘은 그의 출장 기간 동안 함께 지낸다. 이윽고 일정이 끝나고 내일이면 남자는 집으로 돌아가야 한다.

그 마지막 저녁에 남자는 깜짝 선물로 그녀를 전세기에 태워 어디론가 데려간다. 비행기는 샌프란시스코에 도착하는데, 화면에 나오는 곳은 미국 서부의 유수한 오페라하우스인 전쟁 기념 오페라극장이다.

리처드 기어는 어색해하는 줄리아 로버츠와 객석에 앉는다. 난

생처음 오페라극장에 온 줄리아는 "이탈리아어로 한다면서요? 그런데 어떻게 알아들어요?"라고 묻는다. 리처드의 대답은 오페라에 대한 확실한 해설이자 명쾌한 정의를 내려 준다. "음악이 감동적이니까 절로 알게 돼요."

공연이 진행될수록 줄리아의 눈은 충혈되고, 마지막 커튼이 내려오자 그녀는 펑펑 운다. 이탈리아어는커녕 줄거리도 몰랐던 그녀가 극을 이해한 것이다. 그 오페라는 베르디의 『라 트라비아타』로서 파리의 고급 매춘부인 코르티잔 이야기이니, 바로 줄리아 로버츠 자신의 이야기였던 것이다.

매춘부로서 만났지만 남자를 사랑했던 여인. 그러나 결국 신분 때문에 이룰 수 없었던 사랑을 그린 오페라는 두 사람의 이별과 병든 여주인공의 죽음으로 끝난다. 여주인공이 바로 자기와 다를 바 없다는 것을 알아챈 줄리아는 감정을 이입해서 눈물을 쏟았던 것이다.

그리고 계약이 끝난 줄리아는 자신의 허름한 방으로 돌아갔다. 이제 화려한 디자이너 원피스가 아닌 청바지에 천가방을 둘러멨다. 그때 밖에서 들려오는 음악. 창밖을 내다보니 리처드가 꽃다발을 들고 그녀 이름을 외친다. 이때 깔리는 음악이 『라 트라비아타』 중 「알프레도, 나를 사랑해 주오. 내가 당신을 사랑하는 것만큼」이다.

두 남녀의 이루어질 수 없는 사랑을 다룬 슬픈 오페라는 할리

우리가 사랑하고 우리가 버린 그녀들

우드로 와서 둘이 맺어지는 해피엔드의 로맨틱 코미디로 환생했다. 그러나 현실에서 이런 행복한 결말이 가능할까?

동백꽃 한 송이에 담긴 코르티잔의 삶

이렇게 영화로서, 그 이전에는 오페라로서도 히트한 작품의 원작인 『춘희』는 알렉상드르 뒤마 피스(1824~1895)가 쓴 소설이다. 『몬테크리스토 백작』이나 『삼총사』 등으로 당대의 인기 있는 대중 소설 작가였던 알렉상드르 뒤마의 아들이 뒤마 피스다. 아버지와 이름이 같아서 둘을 구별하기 위해 흔히 아버지를 '뒤마 페르'(아버지 뒤마) 그리고 아들을 '뒤마 피스'(아들 뒤마)라고 부른다.

뒤마 피스는 이렇게 아버지에게서 이름까지 물려받았지만, 그의 어머니는 뒤마의 정식 부인이 아니었다. 우리 식으로 말하자면 첩이었다. 그녀는 재봉사 일을 하면서 살았는데, 아버지 뒤마는 가끔 집에 들를 뿐이었다. 어린 뒤마 피스는 아버지가 가끔 오는 것을 당연하게 생각했으며, 어린 시절의 추억은 대부분 어머니와 함께한 것이었다. 그러다가 아버지의 본처가 죽자 아버지는 또 다른 여성과 결혼했고, 어머니는 여전히 아버지의 '이따금 보는 여자'에 머물고 말았다. 당시 파리의 관행에서는 정식 부인이 아닌 이런 여성들도 넓은 의미의 매춘부로 불렸다.

사춘기의 뒤마 피스는 아버지의 재혼으로 인하여 비로소 부조

리한 세상에 눈뜨게 된다. 그리고 집을 뛰쳐나와 자신의 길을 간다. 그러나 피는 속일 수 없는 것인가? 그는 미워했던 아버지를 따라서 역시 작가가 된다. 같은 이름을 쓰는……. 그러던 뒤마 피스는 당시 유명한 코르티잔인 뒤플레시스를 만난다. 둘은 뜨거운 사랑을 시작한다.

마리 뒤플레시스(1824~1847)는 빈농의 딸로 태어나 먹고살기 위해 파리로 올라왔다. 처음에는 거리에서 꽃을 팔았고, 이어 모자 가게 점원으로 일했다. 몸을 팔면 돈을 벌 수 있다는 것을 안 것은 15세 무렵이었다. 그때부터 그녀는 어떤 남자의 정부가 된다. 그리고 타고난 미모에다 모자 가게에서 배운 우아한 옷차림, 게다가 훈련된 말씨를 무기로 하여, 점점 더 높은 계층의 남성을 상대하게 되었다. 이윽고 그녀는 귀족의 애인이 되었고, 상류층 남자들을 배경으로 삼아 파리에서 가장 유명한 코르티잔이 되었다.

뒤플레시스가 뒤마 피스를 만났을 때 그녀는 폐결핵을 앓고 있었다. 결국 그녀는 23세의 젊은 나이로 세상을 뜨고, 그녀와의 짧은 추억은 뒤마 피스의 소설로 남았다. 이것을 『동백꽃 여인(La Dame aux Camelias)』이라고도 번역하지만, 과거에는 동백 춘(椿) 자에 계집 희(姬) 자를 써서 『춘희』라고 불렀다.

실제로 뒤플레시스가 그러했듯이 소설 속 여주인공 마르그리트 고티에는 동백꽃을 즐겨 달았다. 그녀는 가슴에 동백꽃을 달거나

아니면 동백꽃 코사주를 들고서 극장이나 파티에 나타나곤 했다.

그녀의 모습은 키가 크고 가냘픈 몸매에 목이 길었다고 한다. 결핵 환자 특유의 호리호리한 몸매, 흰 피부와 뺨의 홍조가 도리어 매력이 되었다. 가슴에 달고 나오는 흰 동백꽃은 고혹감과 신비감을 더했다.

1880년에 발표된 졸라의 『나나』가 매춘부 세계의 부정적인 측면을 강조하고 사회를 파헤치는 쪽에 무게를 두었다면, 그보다 한 세대 전인 1848년에 나온 뒤마 피스의 『춘희』는 보다 낭만적인 시각으로 그 세계를 다루고 있다. 하지만 『춘희』에서도 당시 파리 상류층의 향락 문화, 황금만능주의, 가족이기주의 등을 충분히 엿볼 수 있다.

『춘희』에는 마리 뒤플레시스와의 연애 경험만 들어 있는 것이 아니다. 거기에는 첩의 위치에서 눈물로 살았던 어머니를 지켜보았던 어린 시절의 기억도 들어 있다. 그래서 『춘희』에는 『나나』에서는 찾기 어려운 코르티잔의 내면적 고통과 인내 그리고 그녀들에 대한 짙은 연민이 그려져 있는 것이다.

위대한 작곡가의 개인적 체험

소설 『춘희』가 연극으로 만들어져 파리에서 상연되었을 때, 객

석에는 이탈리아에서 온 작곡가 주세페 베르디(1813~1901)가 있었다. 베르디는 연인이었던 주세피나 스트레포니[1]와 여행 중이었다. 공연을 보던 스트레포니는 눈이 붓도록 울었다. 마치 「귀여운 여인」의 줄리아 로버츠가 울었던 것과 흡사했을 것이다. 그도 그럴 것이 스트레포니는 유럽 정상의 소프라노였지만, 그녀도 베르디를 만나기 전에 많은 과거가 있었다. 세 명의 사생아를 두고 있었으니, 그녀 역시 주변의 비난에서 자유로울 수 없는 처지였다.

스트레포니는 『나부코』에서 주역을 맡은 것을 계기로 베르디와 가까워졌지만, 베르디 주변에서는 그녀를 탐탁지 않게 여겼다. 그래도 스트레포니는 전력을 다해 베르디를 내조했고, 베르디는 최고의 작곡가로 자리 잡아 갔다. 하지만 스트레포니는 한동안 베르디와 정식 결혼식을 올릴 수 없었다. 베르디 전처의 아버지를 비롯한 베르디 고향의 완고한 사람들은 스트레포니를 인정하지 않던 것이다. 서로 사랑하지만 결혼할 수 없었던 두 사람은 주변과의 갈등 속에서 휴식을 갖기 위해 파리로 여행을 떠났다.

1 Giuseppina Strepponi(1815~1897): 이탈리아의 소프라노. 밀라노 음악원 출신으로 1835년 트리에스테의 테아트로 그란데에서 로시니의 『샤브란의 마틸데』로 성공을 거두고, 1839년에 라 스칼라에 데뷔한다. 1840년대 초반까지 전성기를 구가했으나, 1846년 은퇴하고, 파리로 가서 레슨을 하며 지낸다. 1847년 베르디를 만나 연인이 된다. 두 사람은 파리에서 동거하다가 1849년 이탈리아로 돌아간다. 둘은 베르디의 고향인 부세토에서 같이 살기 시작했지만, 주변의 시선과 비난 때문에 부세토 근교의 산타가타로 옮긴다. 1859년 베르디와 정식으로 결혼해 두 번째 부인이 된다. 주세피나는 교양 있고 지식이 높은 여성으로, 프랑스어, 영어, 스페인어에 능통해 베르디를 위해 『일 트로바토레』의 원작을 이탈리아어로 번역해 주기도 했다.

우리가 사랑하고 우리가 버린 그녀들

그런데 여행지에서 『춘희』를 본 것이다. 공연이 끝나고 숙소로 돌아온 베르디는 우는 스트레포니를 보면서 『춘희』를 오페라로 만들겠다는 결심이 섰다. 이렇게 하여 과거 때문에 사랑을 이루지 못하는 가엾은 여성을 그린 『라 트라비아타』가 탄생했다.

정작 꽃을 받아야 할 사람

여주인공 이름은 비올레타 발레리지만, 그녀는 바로 마르그리트 고티에이며 동시에 마리 뒤플레시스라는 것을 누구나 알 수 있다. 1막에서 비올레타는 사랑을 고백하는 청년 알프레도에게 호기심이 생긴다. 다른 남자들에게 그렇게 했듯이, 돌아가는 그에게 동백꽃 한 송이를 던져 주면서 둘의 관계는 시작된다.

'라 트라비아타'란 '타락한 여자', '정도에서 벗어난 여자'라는 뜻을 담고 있다. 베르디가 붙인 제목은 『춘희』보다도 더욱 구체적으로 내용을 표현한다. 그녀에게 열렬히 다가오던 남자들도 시간이 지나면 결국 다 떠나고 돈도 거의 남아 있지 않는다. 비올레타든 나나든 코르티잔들은 자신을 상품화하기 위한 사치에 길들여져 있었으며, 스폰서가 사라지면 돈도 떨어지곤 했다.

홀로 남겨진 비올레타에게 남은 것은 한 명의 충실한 하녀와 깊어진 결핵뿐이다. 하녀와 단둘이 여생을 살아가는 것은 뒤마 피스가 어려서 본 어머니의 모습이기도 했다. 그런데 병에 걸린 모습

은 단지 비올레타만의 것은 아니다. 코르티잔 대부분의 최후가 이런 모습이었다. 비올레타와 미미는 결핵으로, 나나는 천연두로 죽어 가지만, 사실 적잖은 코르티잔들은 매독 등의 질병과 빈곤으로 고통 받는 여생을 보내고 비참하게 죽어 갔다.

『라 트라비아타』의 대사 중 비올레타가 "이 버려진 여자의 묘지에는 한 송이의 꽃도 뿌려지지 않을 거야."라고 통렬하게 탄식하는 대목이 있다. 파리의 몽파르나스 묘지에는 뒤플레시스의 묘가 있는데, 이 대사에 마음이 아팠던 오페라 팬들이 세계 곳곳에서 찾아와 꽃다발을 놓고 간다. 그래서 그 묘지는 꽃다발이 끊이지 않는다. 그녀는 죽어서야 잊히지 않은 연인이 되었다.

빌리 데커가 연출한 잘츠부르크 페스티벌의 『라 트라비아타』를 보면, 한 노신사가 비올레타를 지켜보면서 무대 뒤편을 걸어 다닌다. 신사의 눈길은 공연 내내 비올레타를 떠나지 않는다. 그는 비올레타의 주치의인 그랑빌 박사지만, 한편으로는 비올레타의 아버지를 의미하기도 한다. 그가 부모 없이 자란 비올레타의 안타까운 인생을 저만치에서 지켜보는 것이다. 2막에서 비올레타가 알프레도가 던진 돈다발을 맞고 비난 속에 쓰러지자, 그랑빌 박사가 무대로 내려온다. 그리고 그는 비올레타에게 흰 동백꽃 한 송이를 건넨다.

『춘희』의 동백꽃은 사랑을 뜻하는 것이 아니던가? 그렇다. 진정으로 사랑이 필요한 것은 바로 비올레타 그녀였다. 그녀는 많은 남

자들에게 동백꽃을 나누어 주었지만, 정작 동백꽃이 절실히 필요한 것은 그녀 자신이었던 것이다.

매춘부를 다룬 두 명작 소설

매춘이 역사상 가장 오래된 직업이라는 케케묵은 말이 있다. 그런 순위를 따지는 것보다도 더 중요한 점은 어떤 사회에서도 매춘이 존재해 왔다는 사실이다. 그러나 매춘부들은 분명한 사회의 구성원이었으면서도 멸시와 비난의 대상이었다. 이것은 지금 우리 사회에서도 계속되고 있는 문제이며, 외면할 수 없는 현실이다.

예술 속에서 매춘이나 창녀의 모습을 살펴보는 것은 학문적 조사나 역사적 통계보다도 더욱 사실적이며 절절하게 가슴에 다가온다. 이 문제는 수치로 나타내기도 어려운 것이며, 숫자나 사실의 나열보다는 예술이라는 은유를 통해서 잘 표현될 수밖에 없는 지극히 개인적인 측면을 담고 있기 때문이다.

매춘부를 다룬 문학작품이야 많지만, 가장 대표적인 것이 두 가지 있다. 둘 다 프랑스 소설인데, 하나는 단편이고 다른 하나는 장편이다. 단편은 바로 기 드 모파상(1850~1893)의 「비곗덩어리」로, 짧은 에피소드 속에서 프러시아-프랑스 전쟁 당시의 유럽 즉 19세기 매춘부에 대한 인식을 보여 준다.

「비곗덩어리」는 마차에 탄 10여 명의 승객들 사이에서 일어나는 이야기다. 한 역마차에 탄 일단의 프랑스인들이 피난을 가고 있는데, 마차에는 귀족, 정치가, 상인 등과 그들의 우아한 아내들이 타고 있다. 그리고 '비곗덩어리'라는 별명의 살찌고 늙은 창녀도 함께 타고 있다.

마차가 달리다가 역에서 하루를 묵는데, 이곳을 프러시아 군대가 점령하고 있다. 그날 저녁 창녀가 있다는 것을 안 프러시아 장교는 비곗덩어리에게 하룻밤을 요구하지만, 그녀는 거부한다. 이에 화가 난 장교는 마차가 떠나지 못하게 막는다. 그러자 오는 동안 비곗덩어리를 무시했던 승객들은 갑자기 그녀에게 친절하게 다가온다. 다들 감언이설로 그녀를 꼬드긴다. 어차피 그것이 직업이 아니냐고 달래고, 알량한 애국심도 들먹인다. 다들 자신의 운명이 당신에게 달려 있다는 듯이 그녀만 바라보자, 그녀는 하는 수 없이 승낙한다.

다음 날 아침. 마차는 무사히 그곳을 떠난다. 마차는 아무 일도 없었다는 듯이 내달린다. 이제 마차 속에서는 누구 하나 비곗덩어리를 쳐다보거나 응대해 주는 사람이 없다. 음식도 챙겨 오지 못해서 배고픈 그녀에게 권하기는커녕 불결하다는 듯이 눈도 마주치려 하지 않는다. 그들은 그녀를 희생시켜 자신들이 원하는 것을 얻고 나자, 이제는 더럽고 쓸모없는 물건처럼 버린 것이다. 그제야 그녀는 자신이 신사숙녀들 사이에서 경멸의 구덩이에 빠졌음을 느낀다. 달리는 마차 속에서 그녀는 혼자 소리 죽여 운다……

소설 속의 마차는 바로 우리 사회의 축소판이다. 인간들은 필요해서 창녀를 만들지만, 용도가 지나면 가차 없이 그녀를 멸시라는 구덩이에 던져 버린다. 그리고 나오는 길도 만들어 주지 않는다. 자신들과 그녀들 사이에 기어 올라올 수 없는 높은 벽을 쌓을 뿐이다. 창녀들에 대한 배려는 보이지 않는다. 창녀도 인간이다. 그녀들은 남자에게 사랑과 위로를 주는 게 직업이지만, 가장 사랑과 위로가 필요한 사람들은 정작 그녀들이 아닌가?

매춘으로 내몰린 여성들

단편소설 「비곗덩어리」가 하나의 에피소드로 매춘부에 대한 사회의 시각을 촌철살인의 방식으로 보여 주었다면, 에밀 졸라(1840~1902)의 장편소설 『나나』는 19세기 풍속의 모든 것을 보여 주는 연대기이자 보고서다.

'나나'란 이름은 당시 창녀들이 가졌던 전형적인 애칭이다. 나나, 룰루, 미미, 지지, 주주, 코코…… 이런 이름들이 대부분 그렇다. 나나는 밑바닥에서부터 시작했지만, 미모를 이용해 창녀 겸 여배우가 된다. 당시 창녀들은 길거리에서 지나가는 아무 남자나 상대하는 하급 매춘부 '포르나이'에서부터, 고급 저택에 기거하는 최고급 매춘부인 '코르티잔'까지 여러 등급이 있었다.

하급 창녀들은 전업 창녀도 있었지만, 다른 일을 하는 동시에 매춘을 하는 경우도 많았다. 그럴 경우 직업은 다양하다. 맨 밑바닥은 세탁부였고, 다음으로 여공들, 다음으로 백화점이나 상점의 점원들, 그리고 극장이나 술집에서 일하는 가수와 무희들이었다. 여기에는 오페라극장의 발레리나나 배우, 가수들도 포함된다.

한마디로 당시 직업여성들은 급료만으로는 생활이 불가능할 정도의 저임금을 받았고, 이 때문에 결국 매춘이라는 부업을 갖게 되는 구조였다. 여성들은 교육을 받을 기회가 차단되어 있었으며, 남자와 같은 일을 해도 여성의 급료는 아주 낮았다. 그래서 배경도 없고 배우지도 못한 여성이 진출할 곳은 앞서 언급한 직업들 외에는 거의 없었다.

기술이 없는 여성이 손쉽게 할 수 있는 직업이 세탁장에서 남의 빨래를 해 주는 육체노동인 세탁부였다. 세탁부의 현실은 졸라의 소설 『목로주점』에 상세하게 나온다. 또한 바느질 역시 젊은 여성들이 쉽게 하는 일이었다. 뜨개질이나 수를 놓는 일은 세탁부에 비해 쉬운 것이었다. 푸치니의 오페라 『라 보엠』에 나오는 미미도 수를 놓아 생계를 이어 간다.

오스트리아의 작가 아르투어 슈니츨러(1862~1931)가 "빈에서 발레리나라는 말은 창녀와 동의어이며, 빈의 신사라는 것은 여배우 한 명쯤은 애인으로 가지고 있다는 뜻이다."라고 갈파했듯이, 예술계나 연예계의 여성들 중 적지 않은 수가 매춘을 부업으로 하고 있었다. 요즘 문제가 되고 있는 연예계 매춘이라는 것도 역사와

전통이 있었던 것이다. 『나나』의 주인공 역시 직업이 배우다. 하지만 그녀의 연기는 신통치 않았다. 그럼에도 그녀가 유명해질 수 있었던 것은 다른 이유였다.

벗어나기 힘든 굴레

근대로 들어오면서 상공업이나 금융업 등으로 재력을 갖춘 시민계급이 나타나기 시작했다. 19세기에는 이런 부르주아[2]들이 귀족 이상의 영향력을 가지게 되었으며, 그들은 경제력을 바탕으로 사회적 지위를 누리게 되었다.

부르주아들의 지위는 돈으로 얻은 것이니, 그들에게는 돈이 무엇보다 중요했다. 그래서 자자손손 부를 누리기 위해서는 부의 상속이 중요한 문제였다. 여기저기서 낳은 아이들이 모두 재산을 요구한다면, 다음 세대에서는 부를 유지하기 어렵다. 그래서 그들은 부인이라는 한 여자에게서 낳은 아이만 인정하고, 나머지는 부정하는 방식을 채택하게 되었다. 사실상 그때까지 일부일처제란 유

2 Bourgeois: 원래는 성(城, Bourg)에 둘러싸인 중세 도시국가의 주민을 이르는 말이었다. 근대에 들어서 절대왕정의 중상주의 경제정책으로 부를 축적한 유산계급을 의미하게 되었다. 시민혁명 이전 시기에는 상당한 부를 소유했음에도 왕과 귀족의 지배를 받는 피지배계급이었지만, 시민혁명을 주도하여 구체제를 붕괴시킨 이후부터는 사회의 주체 세력으로 등장했다. 이후로는 단순히 상공업으로 부를 축적한 시민계급을 일컫는 말이 되기도 했다.

명무실한 것이었지만, 자본주의 체제하에서 재산 유지의 목적 때문에 일부일처제는 겉으로나마 확고하게 자리 잡았다.

그렇다고 부르주아들이 혼외 연애를 하지 않은 것은 아니었다. 남자들은 자기 할 것은 다 하면서, 법적인 관계가 아니라는 이유로 상대 여성을 더욱 쉽게 버렸다. 당시 유럽의 기준으로는 첩이나 애인은 모두 매춘부의 범주에 속했다. 첩이나 애인이 재산을 요구하거나 자기 마음에 들지 않을 경우, 경찰서에 신고만 하면 그녀들을 체포하는 것은 일도 아니었다. 이것은 아베 프레보(1697~1763)가 쓴 원작을 오페라로 만든 푸치니의 『마농 레스코』에 여실히 나온다.

이렇게 사회는 부르주아들의 가정과 재산을 지키기 위해서, 즉 황금만능주의와 가족이기주의에 사로잡혀, 다른 집의 딸들을 헌신짝처럼 버리고, 또 그녀들이 낳은 아이들은 사생아란 이름으로 한 번 더 내다 버렸다. 그리고 부르주아들은 그들만의 견고한 성을 쌓아 '좋은 가정'이라는 미명하에 '미천한 가정'의 허접한 딸들을 이용하고 버렸다. 둘 사이에 놓인 장벽은 높았다.

푸치니의 『제비』 역시 전형적인 코르티잔 오페라다. 파리의 코르티잔 마그다는 그녀의 신분을 모르는 젊은 청년 루제로와 사귀게 된다. 그녀는 루제로에게 진실한 사랑을 느껴 코르티잔 생활을 청산하고 새 생활을 시작한다. 루제로는 고향에 계신 어머니에

게 그녀와의 결혼을 승낙해 달라는 편지를 보낸다. 그리고 어머니의 답장이 오자, 루제로는 뛸 듯이 기뻐한다. 어머니가 결혼을 승낙했다는 것이다. "사랑하는 아들아. 네가 결혼하고 싶은 아가씨가 생겼다니, 정말 기쁘다. 엄마는 네가 좋다는 아가씨라면 얼마든지 환영이란다. 그녀가 착하고 순결한 여자이기만 하다면……."

루제로가 어머니의 편지를 소리 내어 기분 좋게 읽는 동안, 마그다는 조용히 일어서서 가방을 들고 방을 나간다. 그녀는 이제 파리의 코르티잔 세계로 다시, 그리고 영원히 돌아가는 것이다. 루제로는 어머니의 편지가 승낙이라고 생각했지만, 마그다는 그것이 지혜로운 어머니의 완곡하지만 분명한 거절이라고 느꼈다. 자신은 루제로 어머니의 기준으로 아니 당시 부르주아들의 기준에 '착하고 순결한 여자'가 아니었기 때문이다.

루제로가 편지를 읽는 순간 마그다는 자신이 들어갈 수 없는 벽을 느꼈다. 마그다의 작별의 말이다. "사랑하는 루제로, 난 당신을 사랑하는 여자로서 영원히 당신 곁에 있을 수 있어요. 하지만 당신의 부인으로서 당신의 손을 잡고 당신 집의 문지방을 넘을 수는 없답니다……."

매춘에서 벗어나는 길

그렇다면 매춘부들은 어떻게 매춘을 그만둘 수 있을까? 매춘

부가 매춘의 세상에서 은퇴할 수 있는 길은 전통적으로 두 가지였다. 하나는 결혼하는 것이고 다른 하나는 수녀원에 들어가는 것이었다.

그러나 먼저 결혼은 쉽지 않았다. 한마디로 남자에게 매춘부와 사랑만 하는 것과 결혼을 하는 것은 별개의 문제였다. 알프레도의 아버지가 비올레타를 버린 것이 아니고, 루제로의 어머니가 마그다를 버린 것이 아니다. 당시 그녀들은 결혼이라고 하는 부르주아들의 철옹성을 도무지 뚫고 들어갈 수 없었다.

남자들이 그 성벽 밖으로 나와서 노는 것은 허용되어도, 그녀들을 데리고 성벽 안으로 들어가기는 힘들었으며 그렇게 하려는 남자도 별로 없었다. 그래서 비올레타나 마그다를 다시 맞이해 주는 곳은 결국 화류계뿐이었다.

결혼이 아니라면 다음으로 매춘을 그만두고 갈 수 있는 곳은 수녀원이었다. 매춘부들은 수녀원으로 들어감으로써 힘든 직업을 비로소 내려놓았다. 4세기 말 이집트의 코르티잔인 타이스의 실화를 바탕으로 아나톨 프랑스(1844~1924)가 소설 『타이스』를 썼다. 그리고 그것은 작곡가 쥘 마스네(1842~1912)에 의해 오페라로 다시 태어났다.

타이스는 알렉산드리아의 유명 코르티잔으로서, 도시 전체를 타락시켰다고 일컬어졌다. 그리하여 기독교 수도사인 파프뉘스는 그녀를 회개시키려고 노력한다. 결국 파프뉘스에게 감화된 그녀는

우리가 사랑하고 우리가 버린 그녀들

창녀 생활을 마감하고, 수녀원에서의 새 삶을 앞두고 번민한다.

마스네는 오페라 『타이스』 중에서 그녀가 밤을 새우며 새로운 앞날에 대해 기도하는 이 장면에서의 그녀의 심정을 음악으로 표현하였으니, 그것이 유명한 「명상」이다. 흔히 '타이스의 명상곡'이라고 부르는 이 악곡은 바로 마스네의 오페라 『타이스』에 나오는 이 「명상」이라는 제목을 붙인 일종의 간주곡인 것이다. 「명상」이 끝나면 타이스는 이제 창녀로서의 과거에서 손을 씻고 파프뉘스(오페라에서는 이름이 아타나엘이다.)를 따라 수녀원으로 들어간다. 이렇게 창녀는 수녀원에서 새로 태어난다.

그렇다면 결혼도 못 하고 수녀도 되지 못한 매춘부는 어찌 될까? 로맹 가리(1914~1980)는 소설 『자기 앞의 생』을 에밀 아자르라는 가명으로 발표했다. 파리 빈민가의 공동주택에 사는 로자 아주머니는 은퇴한 창녀다. 늙은 창녀의 생활은 실로 비참하다. 그녀는 더 이상 남자를 받을 수 없는 지경이 되자, 젊은 창녀들이 낳은 아이들을 맡아서 키워 주는 일로 생계를 이어 간다.

이 슬프고 감동적인 소설 속에는 어느 창녀의 아들인 어린 소년의 눈을 통해서 은퇴한 창녀들의 밑바닥 생활이 절절하게 그려진다. 로자 아주머니에게는 신부(新婦)나 수녀나 모두 사치일 뿐이다. 그녀는 결국 어느 것도 되지 못한 채, 죽을 때까지 매춘 세계의 주변을 떠도는 가엾은 여인이다.

코르티잔에서 자유를 찾은 여인

도쿄의 중심가 긴자 거리는 토요일 오후에는 차 없는 거리라, 시민과 관광객들로 북적거린다. 일본의 어떤 지인이 "그곳에서 낮에 2시간만 서 있어 보라"고 말했다. 한 젊은 여성이 중년 남성과 샤넬 빌딩으로 들어간다. 잠시 후 그녀는 더욱 밝아진 표정으로 남자의 팔짱을 끼고 나온다. 들어갈 때와 달라진 것은 그녀의 어깨에 매달린 쇼핑백. 샤넬의 검은 쇼핑백에는 동백꽃이 하나 달려 있다. 샤넬 매장에서 물건을 포장할 때면 쇼핑백에 흰 동백꽃을 달아 준다.

샤넬은 "나는 파리의 마지막 코르티잔이었다."라고 고백했다. 밑바닥에서 시작하여 코르티잔이 되고 다시 정상의 디자이너가 된 그녀. 그녀의 기구한 인생사는 코르티잔의 과거를 암시하는 비올레타의 한 송이 동백에 집약되어 있다. 그러나 정작 물건을 산 여성들은 그 의미도 모르는 채, 원하던 명품을 획득했다는 기쁨에 들떠 있을 뿐이다.

하지만 (스스로의 능력으로 핸드백을 사기에는) 너무 젊은 여성의 검정 쇼핑백에 매달린 흰 동백꽃은 "저의 주인은 코르티잔이랍니다."라고 속삭이는 것만 같다.

코코 샤넬(1883~1971)은 일찍 어머니를 잃고 아버지에게 버림받아 고아원에서 성장했다. 그녀도 뒤플레시스처럼 모자 가게의

점원이 되었지만, 탁월한 감각과 매력으로 남자들이 그녀를 후원하게 만들었다. 남자들은 옷을 만들고 싶어 하는 그녀에게 의상실을 차려 주었고, 그녀의 사업을 위해 은행에 보증도 서 주었다. 이윽고 그녀는 코르티잔에서 자신의 이름을 내건 디자이너이자 사업가로 성공했다.

그녀는 코르티잔들로서는 상상할 수 없는 길을 개척한 여인이었다. 그리하여 지금의 샤넬이라는 브랜드가 있는 것이다. 많은 여성들이 샤넬의 가방이나 옷을 선망한다. 하지만 가방의 가격을 이야기하기 전에, 그녀가 살아온 길을 한 번이라도 생각해 보자.

그때까지 여성은 남성에게 경제적으로나 사회적으로 의존할 수밖에 없는 처지였다. 샤넬은 비록 처음에는 남성들의 도움으로 자신의 가게를 시작했지만, 결국에는 경제적으로 홀로 섰다. 그녀는 자신을 도와준 연인이자 후원자인 영국의 부호 아서 카펠의 도움으로 브랜드 샤넬을 일으켰다. 그리고 그녀는 기대를 뛰어넘는 큰 성공을 이루어 결국 초기에 도움 받았던 돈을 갚으려고 했다.

그때 카펠은 샤넬에게 "그 돈은 나에게 필요하지도 않고 돌려줄 필요도 없다."며 거절했지만, 그녀는 끝끝내 다 갚았다. 샤넬은 평생 결혼도 하지 않았고 수녀가 되지도 않았지만, 그렇다고 다시 코르티잔으로 돌아가지도 않았다.

대신 과거를 딛고 일어서서, 남성들과 대등한 자유와 성공을 얻은 기념비적인 여성이 되었다. 그녀의 과거는 어두웠지만, 스스로

일군 그 후의 일생은 모든 여성들의 귀감이다. 그녀가 카펠의 돈을 다 갚았을 때, 카펠은 말했다. "당신에게 의상실을 차려 준 것은 나로서는 장난감 하나를 선물했을 뿐이었는데, 당신은 그것으로 자유를 만들어 냈군요."

그녀들에게 돈이 아닌 눈물을

인류의 역사에서 매춘은 허용할 수밖에 없는 필요악이라고 여겨졌지만, 창녀는 제거해야 할 죄악으로 취급받았다. 이 얼마나 모순인가? 세상은 필요해서 창녀를 만들었다. 그리고 그녀들을 죄인으로 몰고 내버렸다.

버려진 소녀들은 말할 수 없이 많았다. 사랑에 속고, 돈에 울고, 거기에 병까지 얻은 소녀들을 결정적으로 죽인 것은 사랑도 돈도 병도 아니라, 세상의 멸시였다. 다들 그녀를 멸시할 뿐, 아무도 그녀를 따뜻하게 받아 주지 않았다. 어려서 부모에게 버림받고, 자라서 사람들에게 또다시 버림받은 소녀들은 너나없이 강물에 뛰어들곤 했다. 19세기까지 센 강에서는 파리 경찰청 직원들이 하루가 멀다 하고 강물에 떠오르는 소녀들의 시신을 건져 올렸다.

그녀들에게 파리는 아름다운 도시가 아니라 『라 트라비아타』에 나오는 가사처럼 "파리라고 불리는 사막"이었을 뿐이다. 어떤 시인

은 그런 그녀들을 위한 비가(悲歌) 「죽어 가는 창녀에게」를 지었다.

가엾은 소녀의 불행에 눈물을 흘려 다오.
몸도 이름도 남자에게 바쳤어라.
그녀의 사랑과 진실과 신뢰에 대한 보답은
가난과 고뇌 그리고 병과 치욕뿐이라네.

인종이 아닌 인격으로 평가하는 세상을

피부색에 대한 작은 깨달음

종일 거리를 헤매고 다녔다. 이탈리아 반도 남쪽의 작은 도시다. 흔히 그렇듯이 마지막 일정은 결국 작은 극장에서 공연을 보는 것으로 끝났다. 막이 내리고 나오니 사람들은 이미 흩어졌다. 도시는 갑자기 적막과 어둠 속에 잠겼다. 자동차도 보이지 않는다. 하는 수 없이 옷을 여미고 숙소까지 걸어가기로 한다. 어둠이 내린 후의 도시는 죽은 듯하다. 군데군데 보이는 노란 가로등에 의존하면서 도심의 절반을 돌아 골목 속에 숨어 있는 작은 호텔에 겨우 도착한다.

밝을 때 나왔던 호텔 입구가 밤에 도착하니 낯설다. 종일 잊고 지냈던 호텔 이름을 간판에서 다시 확인하고 초인종을 누른다. 이런 가족 호텔은 저녁이 되면 문을 닫고 다들 들어가 버린다. 그래

서 늦게 돌아올 때면 초인종을 눌러 열어 주기를 기다려야 한다. 역시 어두운 복도를 따라서 내 방을 찾아간다. 복도 끝의 방문을 더듬어 열고 들어간다. 겉옷과 가방을 컴컴한 침대 위에 던지고 욕실로 가서 불을 켠다. 세면대 위에 붙은 거울을 본다. 순간, 나는 소스라치게 놀란다.

거울 속에 있는 얼굴이 그렇게 낯설 수가 없는 것이다. 누렇고, 아니 누렇다 못하여 남유럽 여름의 태양과 먼지로 갈색이 되어 버린 얼굴, 거기에 잊었던 몽골 인종의 이목구비와 얼굴 모양이 마치 처음 본 듯이 생소하다.

그랬다. 하루 종일 유럽 사람만 보고 다녔던 것이다. 한국말을 할 일도 없었을 뿐 아니라, 이런 시골구석에서는 흑인은커녕 동양인 하나 만날 일이 없었다. 유럽 사람들 사이에서 그들만 보고 그들을 따라다니고 그들 속에서 밥 먹고 그들 틈에서 커피 마시고 종일 그렇게 돌아다니다 들어왔다. 그러다가 오늘 처음으로 거울을 보니 내 얼굴이 그렇게 이상하게 보였던 것이다. 단 하루 만에 본 내가 이렇게 이상하니, 자기들끼리 수천 년을 살아온 백인들이 처음 흑인이나 황인을 보았을 때, 이상해 보였을 만도 하다는 생각이 갑자기 확 든다.

어쨌거나 나는 백인이 아니었구나 하는 생각이 새삼스럽게 사무친다. 마치 제임스 웰든 존슨(1871~1938)의 소설 『한때 흑인이었던 남자의 자서전』에 나오는 주인공이 어느 날 갑자기 자신이 백

인이 아니었다는 사실을 알게 되던 장면이, 비록 그에 비하면 아주 짧고 작은 것이지만, 섬광처럼 스치고 지나간 경험이었다.

그들만의 자유와 평등

최근 200여 년간 서양인들이 이룬 가장 큰 가치가 자유, 평등 그리고 박애 같은 개념이었다. 참으로 고귀한 말이며 훌륭한 사상이다. 하지만 그것은 다만 백인들만의 자유요, 그들 사이의 평등이며, 그들 속에서의 박애였을 뿐이다. 민주주의를 얘기할 때 종종 고대 그리스 도시국가의 민주주의를 예로 든다. 그 옛날에 놀라운 가치와 발전된 체계를 이룬 그들의 생각과 체계는 지금 세계 대부분의 나라가 귀감으로 삼고 있다. 그들은 모든 시민이 모여 토론하고 투표했으며 책임과 의무를 균등하게 나누었다.

그런데 시민들이 민주주의 복록을 누리고 있을 때, 그 밑에는 시민의 거의 다섯 배에 달하는 노예들이 있었다는 사실을 상기해 보자. '아테네 시민'이라고 말하면 도시의 모든 사람들일 것 같지만, 시민이란 단어는 다만 성인, 남자, 자유인에게만 해당하는 것이었다. 기원전 6세기 아테네의 경우 자유인의 숫자는 겨우 4만 명 전후였다. 그리고 자유인들의 아름답고 품위 있는 사회가 무사히 굴러가도록 떠받치면서 노동에 종사했던 사람들은 거의 노예 계급이었는데, 대략 15~20만 명 정도였다. 우리가 그토록 존경했

던 그들의 민주주의는 오직 자유인들만의 것이었다. 그들만의 자유요 그들만의 민주였다.

미국이란 나라는 역사상 처음으로 민족과 언어와 종교에 상관없이 오직 같은 이념을 추구하는 사람들끼리 모여 세운 나라다. 이 점에서 미국은 지구 위의 다른 어떤 나라보다도 위대하다. 하지만 과연 미국인들은 그들이 처음 나라를 세웠던 그 가치를 위해 달려왔던가? 어쩌면 백인만을 위해서 발전해 온 것은 아니었을까?

미국에는 많은 흑인과 아시아인과 원주민 등 다양한 인종들이 살고 있다. 그들은 모두 함께 사는 나라라고 말할 것이다. 그러나 사실 사회구조의 하부에 있는 유색인종들은 백인의 안락하고 여유 있는 삶을 위해 열심히 일해 왔던 것이다. 마치 고대 아테네 시민들의 고상한 예술과 학문을 위해 아시아와 아프리카에서 끌려온 노예들이 인권을 빼앗긴 채 일했던 것처럼. 그런 고대 그리스도 민주주의를 했다고 외쳤다. 그리고 미국도 세계 최고의 민주국가라고 부르짖고 있다.

미국의 소설가 해리엇 비처 스토(1811~1896)가 쓴 소설 『톰 아저씨의 오두막』은 당시 미국 사회에 엄청난 영향을 주었다. 과장하자면 소설 한 편으로 노예 해방의 자각이 촉발되었다고도 말할 수 있다. 물론 지금은 더 이상 톰 아저씨의 세상은 아니다. 그러나 그 깊은 생채기는 여전하며 그 잔재는 아직도 남아 있다. 뭐 새삼 그런 얘기를 하느냐고? 흑인이 대통령도 되었는데? 그렇게 생각하는

순진한 분이 있을 수도 있겠다.

나치 치하에서 유대인들을 구한 오스카 신들러[1] 같은 인사 한 사람이 있다고 해서, 나치의 죄과가 희석되고 독일인이 존경받을 수 있는 것은 아니다. 외국인 비례대표 의원 한 명을 앉혀 놓는다고, 그것으로 다문화 사회의 문제가 해결될 것이라고 생각하면 오산이다. 그런 유명인의 부각이 도리어 우리를 안심시키고, 우리의 죄책감을 덮어 버리고, 본질을 호도하고, 문제를 회피하게 할 수도 있다.

역대로 파리의 최고급 호텔에서만 묵었던 아프리카 여러 나라의 주불(駐佛), 주유럽 대사들은 인종차별 문제를 개혁하고 지배와 착취의 문제를 설파하기보다는 화려한 파리 생활을 즐긴 것으로 유명하다. 자신과 가족은 유럽의 상류층 생활에 젖어 있었고, 영혼은 아프리카 민중들의 생활과 유리되어 있었다. 아니 이것은 지난 반세기 이상 그들뿐 아니라 세계의 모든 선진국으로 파견되었던 제3세계 국가의 외교관들이 흔히 보였던 행태다.

지금도 몇몇 외교관들은 자신이 마치 주재국의 시민인 양 그곳

1 Oskar Schindler(1908~1974): 체코 출신 독일의 사업가. 2차 세계대전 당시, 죽음의 위기에 처한 유대인 1200명을 폴란드에 있는 자신의 공장 직원으로 고용해 그들의 목숨을 구했다. 유대인들을 구출하기 위한 막대한 지출은 결국 사업 실패로 이어졌다. 1963년 이스라엘 정부는 그를 '열방의 의인(The Righteous Among the Nations)'으로 선정했고, 사망 후 나치 당원으로서는 유일하게 이스라엘 예루살렘의 시온 산에 묻혔다.

생활에 젖어서 살지도 모른다. 조지 오웰(1903~1950)의『동물농장』에서 인간에게 항거하는 돼지 집단의 대표들은 입으로는 돼지를 대변한다고 말하지만, 속으로는 오히려 인간을 닮고 싶어서 인간을 흉내 내지 않았는가? 적잖은 아프리카 아시아 지도권 인사들도 피부만 검거나 노란색이었을 뿐, 그들의 영혼은 점점 백색으로 탈색되어 갔던 것이다.

흑인의 노래 뒤에 숨은 진실

지금도 서울에는 재즈나 팝 같은 노래를 부르는 가수가 나오는 클럽이나 바가 있을 것이다. 그런 데에 가면 우리나라 사람들에게 친숙한 노래가 「서머타임」이라는 곡이다. 그러나 「서머타임」은 유한 계층이 그렇게 미소를 지으며 위스키 잔을 붙잡고 하루의 피로를 풀기 위해서 들을 수 있는 곡은 아니다. 게다가 재즈도 아니고 팝도 아니며 술집에서 부를 노래는 더더구나 아니다.

이 곡은 미국 작곡가 조지 거슈윈(1898~1937)이 쓴 오페라『포기와 베스』에 나오는 엄연한 아리아다. 물론 한때 엘라 피츠제럴드나 루이 암스트롱 같은 흑인 가수들이 불러서, 이 곡이 오페라에 나오는 것이라는 걸 몰랐을 수도 있다. 거슈윈은 비록 백인이지만 그가 작곡한 오페라는 미국 흑인들의 비참한 삶을 그리고 있다.

인종이 아닌 인격으로 평가하는 세상을

우리는 링컨이 흑인 노예들을 해방시켰다는 사실을 잘 알고 있다. 그런데 해방된 흑인들은 어제까지의 주인이었던 백인들과 나란히 행복하게 배불리 먹고 잘살았을까?

답은 "천만에요."다. 그들은 노예의 신분에서 해방만 되었을 뿐, 먹고살 것이 없었다. 차라리 노예 시절에는 주인에게 매는 맞지만 밥은 얻어먹을 수 있었다. 하지만 이제는 노동자가 되어 스스로 벌어서 먹어야 한다. 적잖은 흑인들이 노예 시절만도 못한 조건으로 계약하고 다시 이전의 농장주 밑으로 들어갔다. 나름대로 새로운 인생을 개척하고자 북부로 떠난 흑인들은 고스란히 도시 밑바닥의 하층민을 구성하게 되었다. 해방된 흑인 남자 아이는 10세만 되면 도둑질을 배우고, 여자 아이는 12세면 몸을 팔았다.

해방된 흑인들의 이런 사회적 문제는 백인들에게 큰 부담이었다. 흑인도 엄연한 미국의 국민이지만, 백인 정부는 흑인들을 국민으로 껴안고 함께 갈 생각조차 감히 하지 못했다. 링컨 정부조차도 해방된 흑인들에게 "중앙아메리카로 가서 또 다른 식민지를 건설하라"거나 "고향인 아프리카로 돌아가 당신들의 나라를 세우라"고까지 제의했다. 실제로 미국 정부의 지원으로 다시 아프리카로 귀환한 흑인들이 세운 나라가 라이베리아 공화국이다. 이렇게 백인들은 유색인들과 함께 갈 생각을 하지 않았으니, 미국이 어떻게 "모든 사람이 잘사는 나라"일 수 있는가?

그 시대에 해방된 흑인들의 비참한 생활을 그린 것이 『포기와

베스』다. 남자 주인공 포기는 흑인에다 불구자다. 그는 흑인 여인 베스에게 사랑을 고백하지만, 영어 하나 제대로 배우지 못한 그가 부르는 아리아는 문법도 틀린 「베스, 유 이즈 마이 우먼」이다.

그런 환경에서 젊은 흑인 엄마가 아이를 안고 부르는 노래가 「서머타임」이다. 지난겨울에는 추운 데다가 식량도 없어 힘들었는데, 여름이 되었으니 먹을 것도 많고 춥지도 않아 좋다는 내용이다. 과일도 자라고 목화도 자라고, 시내에서 물고기도 뛰어노는 계절이니 이제 우리는 굶지는 않는다는 뜻이다. 요즘 여름이 되면 모두 덥다는 걱정만 하지, 먹을 것이 많아서 살 만하다는 생각은 안 하지 않는가?

여름이다. 살림살이는 편안하다.
물고기는 힘차게 뛰어놀고, 목화는 쑥쑥 자라는구나.
아가야. 네 아빠는 여유가 있고, 엄마는 예쁘단다.
그러니, 아가야, 울지 마라.
언젠가 그날이 올 때까지, 누구도 너를 해치지 못할 거야.
아빠와 엄마가 네 곁에서 지키고 있으니까.

흔히 짐작하던 것과는 내용이 많이 다르지 않은가? 제목처럼 여름의 풍경을 노래하는 것 같지만, 흑인들의 처절한 역사와 슬픈 환경이 그대로 담겨 있는 아리아다.

흑인들은 갖은 고생을 하면서도 최선을 다해 살았다. 그들의 노

인종이 아닌 인격으로 평가하는 세상을

동은 결과적으로 백인 사회를 더 살찌운 것이고, 그 대가로 흑인들은 백인들이 먹다 만 부스러기로 목숨을 연명했다. 흑인을 바라보면서 백인들은 이렇게 노래했다.

우리가 빵을 구우면 흑인들은 빵 껍데기를 받아먹고,
우리가 식사를 준비하면 흑인들은 남은 부스러기를 먹고,
우리가 술을 빚으면 흑인들은 술 찌꺼기를 먹지.
그리고 말한다네. 검둥이들에게는 이것도 충분하다고.

흑인은 아름다운가?

우리에게 질문을 던져 보자. "흑인은 아름다운가?" 도시의 거리마다 즐비한 성형외과를 찾는 여성들 대부분이 원하는 얼굴은 서구적인 얼굴이다. "저를 보다 동양적인 얼굴로 만들어 주세요."라는 방문자가 과연 몇 명이나 있을까?

우리는 아시아인이면서도 자신도 모르게 서구적 기준에 맞추어 살아왔다. 어려서부터 서양 영화를 보고, 월트 디즈니 만화를 보고, 바비 인형을 동경하고, 서양 잡지 속 사진들을 오리고, 백설 같은 피부에 8등신의 유럽 모델들을 흉내 내면서 미의 기준을 세워 왔다. 미술실에서 데생을 할 때 그렸던 석고상들은, 미술실에 들어가기 전까지는 듣도 보도 못한 높은 코에 깊숙한 눈을 가진

얼굴들이었다. 그런데도 코가 낮은 우리들은 높은 코를 잘 그려야 대학에 갔다.

서구적 기준으로 보면 우리는 모두 열등하고 못생긴 사람들이다. 하지만 우리는 정말 못난 것일까? 그렇다면 백인들의 기준으로 볼 때 우리보다 더 검고 더 무섭게 생긴 흑인들은 대체 자신을 얼마나 못났다고 생각할까?

아프리카 콩고(정확히 말하자면 콩고 민주 공화국)에서 주민들이 베토벤의 「합창」 교향곡을 연주하기까지의 이야기를 담은 다큐멘터리 영화 「킨샤사 심포니」는 열악한 환경에서 악기를 직접 만들어 연주회를 여는 콩고 사람들의 예술에 대한 열정과 소망을 보여 주는 감동적인 영화다.

그런데 거기에 드디어 콘서트를 열게 되어 분장실에서 화장하는 여성들이 나오는데, 그들이 무심코 주고받는 대화가 나를 아연하게 했다. 한 여성이 다른 여성에게 화장품을 건네면서 "이것 써 봐. 바르면 얼굴이 희어져." 아, 그들도 얼굴이 희어지는 것이 소망인가 보다. 하지만 초콜릿처럼 검은 얼굴에 화장품을 바른다고 희어질 것인가?

그때까지 보여 준 베토벤 음악을 향한 헌신과 열정 때문에 나에게 그렇게 아름답게 보이던 흑진주같이 영롱한 그녀들의 입에서 나오는 거침없는 그 말……. 내 귀에서는 그때까지 쌓인 감동이 산산이 와르르 부서지는 소리가 들려왔다.

인종이 아닌 인격으로 평가하는 세상을

백인 사회의 번영을 위해 봉사해 온 인간들

하지만 그녀들에게 무슨 잘못이 있겠는가? 콩고 국민들은 수백 년 동안 벨기에의 식민지로 오직 벨기에의 융성과 유럽인의 번영을 위해 뼈가 부서지게 살아왔다. 지금도 그들은 여전히 경제적으로 벨기에나 미국의 사슬에서 벗어나지 못하고 있다. 그들이 클래식 음악을 좋아하고 갈망할 수 있는 것도 실은 식민지 콩고 땅에 살던 벨기에인들이 그곳에 자신들의 음악 문화를 심어 놓았기 때문이기도 하다.

콩고의 흑인들은 지배자 백인들의 가정에서 베토벤이 연주되고 쇼팽이 흐르는 것을 커튼 뒤에서나마 들어 왔던 것이다. 그들이 추구하는 최고의 삶은 벨기에 사람처럼 우아하게 사는 것이며, 벨기에 미녀 같은 외모를 선망했을 것이다.

벨기에인은 떠나고 흑인들은 해방되었다. 콩고 사람들은 벨기에 사람들이 놓고 간 피아노와 버리고 간 부서진 바이올린을 들고 교사도 없이 스스로 음악을 익혔다. 베토벤은 벨기에인들만의 것이 아니었다. 그들도 베토벤을 들으면 유럽 사람들처럼 똑같이 가슴이 뛰고 눈물이 흐르고 피가 끓는 인간이었다.

콩고는 독립했지만, 콩고 사회의 열악한 경제와 피폐한 생활은 이루 말할 수 없다. 콩고 국민들도 열심히 일한다. 예를 들어 농민들이 닭을 쳐서 계란을 생산하면, 시장에 나가 계란 한 알을 40원

에 판다. 하지만 미국에서 들어온 계란은 30원에 팔리기 때문에, 여유가 없는 콩고 사람들은 그 계란을 사 먹지 않는다. 10원은 큰 차이다.

미국에서 온 계란은 거의 두어 달 전에 낳은 것이고 대형 농장에서 대량 생산되어 화물선에 실려 오랜 운송 기간 동안 대서양을 건너서 왔다. 방부제와 항생제에 절었을지도 모른다. 그 사실을 알면서도 콩고 사람들은 미제 계란을 사 먹을 수밖에 없다. 그래서 건강은 더 나빠지고 양계를 하는 사촌은 가난에서 헤어나지 못한다. 콩고는 여전히 유럽과 미국에 종속되어 있다. 비단 콩고만의 일일까? 우리의 처지는 다를까?

가난의 굴레에서 벗어나지 못하는 콩고 국민 8000만 명의 등을 딛고서, 벨기에라는 인구 1000만의 잘사는 일류 국가가 만들어진 것이다. 벨기에 시민들은 세련되고 우아하고 예술을 즐기는 교양 있는 시민들이다. 우리는 우아한 유럽을 부러워하지만, 그 이면은 지금도 여전히 존재한다.

백인이 아닌 많은 국민들이 백인들의 풍요에 기여했다. 콩고 위에만 벨기에가 있었던 것은 아니다. 인도네시아를 발판으로 네덜란드의 오늘이 있었던 것이며, 라틴아메리카와 필리핀을 딛고 스페인이, 앙골라와 모잠비크를 딛고 포르투갈이, 인도차이나와 알제리 그리고 서아프리카의 여러 나라들 위에 프랑스가, 그리고 인디아와 파키스탄 등 60여 개 나라들을 짓밟고 오늘날 영국이 서

있는 것이다.

뿌리 깊은 편견의 세상

그렇다면 그런 흑인들을, 나아가 황인종을 포함한 유색인종을 백인들은 고맙게나 생각하고 있는 것일까? 백인의 식민주의는 '지배는 당연하다'는 이론 위에서 행해진 것이다. 서구의 '근대화' 과정이라는 것은 식민 지배를 정당화하기 위한 과정이기도 했다.

모차르트의 오페라『마술피리』[2]라면 누구나 대충은 안다고 생각한다. 하지만 그것은 많은 사람들이 짐작하듯이 동화가 아니다. 아이들을 위한 오페라는 더더구나 아니다. "어린이를 위한 오페라"라는 말 같지도 않은 기획은 이제는 제발 그만두길.

『마술피리』에는 모차르트가 몸담았던 프리메이슨단[3]의 사상이

2 외국어인 이탈리아어를 이해하지 못하는 오스트리아 서민들을 위해 만든 징슈필 (Singspiel: 연극처럼 중간에 레치타티보가 아닌 대사가 있는 독일어 노래극)로 1791년 빈에서 초연되었다. 대본은 에마누엘 쉬카네더가 썼다.

3 기원에는 여러 가지 설이 있으나 프리메이슨이란 단어가 '자유로운 석공'이라는 뜻이기 때문에, 중세 이후의 석공 길드에서 파생된 것으로 보인다. 영국에서 1360년 윈저 궁전 건설 당시에 왕명에 의해 징용된 568명의 석공 집단을 기원으로 하는 것이 유력하다. 주로 왕실이나 교회 건축과 관련되어 특권을 누렸지만, 중세의 붕괴와 함께 대성당과 같은 대규모 건축의 기회가 줄어들면서 해체되어 갔다. 그러면서 석공뿐 아니라 지식인과 중산층 프로테스탄트들이 많이 참여한 조직이 되었다. 전반적으로 계몽주의에 호응하여 세계시민주의 사상과 함께 자유주의, 개인주의, 합리주의 등의 입장

들어 있다. 프리메이슨단은 전제 군주 시대에 합스부르크가의 한복판인 빈에서 모든 인간은 평등하고, 혈통으로 내려온 지배자가 아닌 가장 뛰어난 지도자 즉 진정한 현자(賢者)가 다스리는 나라를 소망했다. 『마술피리』의 작곡가 볼프강 아마데우스 모차르트 (1756~1791)와 대본가 에마누엘 쉬카네더(1751~1812)는 지하조직이었던 프리메이슨에 비밀리에 가입한 회원들로서, 그들은 오페라를 이용하여 프리메이슨 사상을 은밀히 보여 주려고 작정했다.[4]

밤의 여왕이 지배하는 '밤의 나라'는 바로 합스부르크 가문이 지배하던 오스트리아 제국이며, 그에 대항하는 현자 자라스트로가 다스리는 '낮의 나라'는 바로 프리메이슨단이 소망하는 공화국을 뜻하는 것이다.

『마술피리』에는 자라스트로의 부하인 모노스타토스라는 흑인이 나온다. 그는 자라스트로가 잡아온 밤의 여왕의 딸인 파미나 공주를 감시한다. 그러던 그는 파미나에게 끌리기 시작한다. 그리

을 취했다. 종교적으로는 관용을 중시했고, 기독교 조직은 아니었지만 도덕성과 박애 정신 및 준법을 강조하는 종교적인 요소들이 있다. 그래서 가톨릭 교회와 정부의 탄압을 받으면서 비밀 결사의 성격을 띠게 되었다. 가입은 절대자의 존재와 영혼의 불멸을 믿는 성인 남자에게만 허용되었다. 다양한 분야에 여러 부속 조직을 가지고 있었고, 자선 사업과 친목을 증진했다.

4 모차르트는 1784년 12월 14일, 빈에 있던 프리메이슨 '자선(Zur Wohltatigkeit)' 지회에 견습 메이슨으로 가입했다. 이듬해 1월 7일에는 장인이 되었고, 곧이어 가장 높은 지위인 마스터 메이슨이 되었다. 모차르트는 자신이 속한 지회는 물론 다른 지회의 모임에도 참석하며 적극적으로 활동했다. 이 밖에도 조지 워싱턴, 철학자 몽테스키외 등 많은 인물들이 프리메이슨 회원으로 활동했다고 알려져 있다.

인종이 아닌 인격으로 평가하는 세상을

고 기회를 보아 그녀에게 접근한다. 그런 그를 모차르트는 "피부색처럼 마음도 검은 남자"로 묘사한다. 반면 백인인 파파게노나 타미노 역시 그녀를 보고 반하지만, 그녀는 그들에게는 전혀 거부감을 갖지 않는다.

이 무슨 편견이란 말인가? 백인이 그녀를 좋아하면 사랑이고, 흑인이 접근하면 정욕이다. 모노스타토스도 진정 그녀를 좋아하는 것 같은데, 그의 접근은 징그럽고 추하며 욕정의 표현으로만 묘사된다. 모차르트는 모노스타토스에게는 "나의 감정도 사랑이다"라고 변명할 기회조차 주지 않는다. 단지 어린 아가씨에게 욕정을 주체 못하는 늙은 흑인의 더러운 모습으로 그릴 뿐이다.

그런데 그녀를 향한 모노스타토스와 타미노의 사랑 사이에 피부색 외에는 그 어떤 차이점도 지적하지 못하는 것이 대본가와 작곡가의 한계다. 이런 상황을 풍자하기 위하여 오스트리아의 연출가 마틴 쿠세이(1962~)는 모노스타토스를 아예 검은 털이 잔뜩 난 고릴라로 분장시켰다. 당시의 백인들이 생각했던 흑인이란 인간보다는 고릴라에 가까웠던 것이다. 그런데 우리는 아무 거리낌 없이 이 장면을 즐긴다. 우리 역시 백인이 아니면서 말이다.

『마술피리』가 보여 주는 흑인에 대한 이런 편견은 오직 모차르트나 쉬카네더의 사견일 뿐일까? 그렇다면 그들의 좁은 소견 탓으로 돌려 버리면 그만이겠지만, 사실은 그렇지 않다. 당시 온 유럽이 같은 생각이었으며, 작품의 시각은 당시 유럽인들의 생각을 대

변하고 있다. 유럽인들 대부분이 자신들의 인종적 편견을 자각하지 못했던 것이다.

혼혈 엘리트의 갈등

『운명의 힘』은 베르디 후기의 명작 오페라다. 18세기 스페인이 무대인데, 사랑하지만 이루지 못하는 젊은 남녀의 운명을 그리고 있다. 그런데 여자의 아버지가 반대하는 이유는 인종차별 때문이다. 여주인공 레오노라는 칼라트라바 후작의 딸이다. 연인 돈 알바로는 스페인의 귀족 칭호를 가지고 있지만, 실은 아메리카에서 온 아메리카 원주민이다. 당시 스페인 등 유럽 제국들은 식민지를 점령하고 멸망시킨 원주민 왕족들을 본국으로 불러들여 작위를 주고 본국 여성들과 혼인시켰다. 그렇게 피를 섞어 결국에는 원주민의 혈통을 말살시켜 버리는 전략을 폈던 것이다. 알바로도 멸망한 잉카 제국의 왕족인데, 그런 정책 때문에 스페인에서 살고 있다.

황실은 원주민들과의 결혼을 장려하지만, 정작 귀족들은 자기 자녀의 결혼은 반대한다. 겉으로는 식민지와의 화합을 외치지만, 개인적으로는 원주민과 절대로 섞이고 싶지 않은 그들의 속마음이 『운명의 힘』에 잘 드러난다.

피부색에 대한 편견은 결국 모두의 불행으로 이어진다. 딸의 결혼을 반대하던 후작은 알바로가 잘못 쏜 총의 유탄에 맞아서 죽

인종이 아닌 인격으로 평가하는 세상을

는다. 집을 떠난 레오노라, 알바로 그리고 레오노라의 오빠인 카를로 세 젊은이들은 앞날이 창창한 나이에 비운의 주인공이 된다. 인종차별이 두 명문가에 최악의 비극을 가져오는 것이다.

유럽인들은 식민지 왕족들을 끊임없이 자국의 피와 섞었다. 이런 경우에 식민지 왕족들은 귀족의 신분이 되었고, 상류층 교육도 받았다. 그래서 비록 혼혈이지만 사회적으로 엘리트 계층으로 남았다. 이들을 '혼혈 엘리트'라고 부르는데, 러시아의 문호 푸시킨이나 프랑스의 소설가 뒤마 등이 대표적인 혼혈 엘리트들이다.

알렉산드르 푸시킨은 러시아를 대표하는 문호일 뿐 아니라, 러시아 백성들의 정신적인 표상이다. 그런 그가 정작 피부는 검었고, 까맣고 거친 곱슬머리였다. 푸시킨은 외증조할아버지가 아비시니아(지금의 에티오피아)의 왕족으로 아프리카의 모계(중앙아프리카라는 설도 있다.)를 가지고 있다. 그는 러시아에 귀화하여 러시아 귀족 여성과 혼인했다. 푸시킨은 태어날 때부터 자신이 러시아인이라고 생각했다. 그의 작품을 읽어 본다면 그는 뼛속까지 러시아인이며 누구보다도 러시아를 사랑했다는 것을 알 수 있다. 하지만 그는 흑인의 피가 섞인 외모 때문에 평생토록 고민하고 자주 좌절했으며, 러시아 사회에 진정으로 편입되지 못한, 영원한 경계인의 삶을 살아야 했다.

알렉상드르 뒤마(1802~1870)는 생전 200편이 넘는 작품을 남

긴 당대 최고의 프랑스 소설가였다. 할아버지는 프랑스 귀족이었지만, 할머니는 아이티 출신 흑인 노예였다. 다른 피부와 다른 계급을 가진 부모 사이에서 탄생한 그는 사생아이자 혼혈아였다. 사회와 인간에 대한 비판과 연민이 어우러진 그의 문학적 시각은 검은 피부와 무관하지 않다.

탄생 200주년이던 2002년에야 그의 유해는 파리 팡테옹에 안장되었는데, 팡테옹으로의 이장은 대중문학가라고 하여 백안시되었던 그의 작품 세계가 재평가되는 의미도 있지만, 더불어 인종차별에 반대하는 국가의 입장을 다시 한 번 천명한 것이라고 프랑스 정부가 밝힌 바 있다. 그렇다면 이 혼혈 엘리트의 명예 회복에 200년이 걸린 셈이다.

적잖은 문학작품이 혼혈 엘리트를 주인공으로 설정한다. 앞서 얘기했던 『운명의 힘』의 원작인 스페인 작가 앙헬 페레즈 데 사베드라의 『돈 알바로 또는 운명의 힘』을 비롯하여 최초의 흑인 소설로 일컬어지는 윌리엄 웰스 브라운의 『클로텔』, 제임스 웰든 존슨의 『한때 흑인이었던 남자의 자서전』 모두 순수 흑인보다는 '혼혈 엘리트'를 비극의 주인공으로 삼고 있다.

혼혈 엘리트를 이야기의 중앙에 내세웠을 때에 그 작품은 적잖은 장점들을 노릴 수 있다. 첫째, 그들은 흑인도 백인도 아닌 경계인이기에, 소외와 고독을 더욱 강렬하게 그려 낼 수 있다. 둘째, 그들은 흑인의 입장에서 백인을 보고, 다시 백인의 자리에서 흑인

을 본다. 그렇게 인종 탄압의 비극성을 주관적이면서도 객관적으로 경험할 수 있게 한다. 셋째는 흑인도 백인과 같은 인간일 뿐만 아니라, 교육만 받으면 이성과 교양을 갖춘 지성인이 될 수 있다는 것을 잘 보여 줄 수 있다. 넷째는 백인을 증오하면서도 한편으로는 백인 상류층의 생활을 모방하고 닮고 싶어 하는 그들의 이중적 가치관도 보여 줄 수 있다.

백인에게 충성을 다한 흑인 노예들

프랑스 대혁명 와중에 단두대에서 처형당한 시인 앙드레 셰니에의 마지막 발자취를 그린 오페라가 움베르토 조르다노(1867~1948)의 『안드레아 셰니에』다. 백작의 딸 마달레나는 파티에서 만난 셰니에가 부르짖는 세상에 대한 사랑과 정의를 듣고는 한눈에 운명처럼 그를 사랑하게 된다.

그런데 마달레나 옆에는 늘 붙어 다니면서 그녀를 모시는 베르시라는 어린 처녀 몸종이 있다. 마달레나의 기구하고 극적인 삶에 가려서 베르시는 얼핏 지나치는 인물처럼 존재가 미미하다. 마달레나가 죽는 마지막 장면에서 베르시는 어디서 무엇을 하는지 모습조차 보이지 않는다. 그러나 오늘 우리의 시선이 멈추는 곳은 마달레나가 아닌 베르시다.

베르시는 흑인과 백인 사이에 태어난 혼혈 아가씨다. 프랑스는 아프리카 식민지에서 수많은 여성들을 데려다가 노예로 부렸다. 그녀들은 귀족들의 집에서 허드렛일을 도맡아했다. 프랑스의 상류 여성들이 편안하고 우아하게, 말 그대로 손에 물 한 방울 묻히지 않고 지낼 수 있었던 것도 여성 노예들이 없었다면 불가능했던 일이었다.

그녀들은 일만 했던 것이 아니라, 귀족 나리나 자식들 그리고 심지어는 가정교사나 집사들로부터 끊임없이 성적 노리개로 이용당했으며, 적지 않은 수가 임신하여 아이를 낳곤 했다. 그렇게 혼혈아들이 태어나고 그 아이들은 다시 노예가 되었다. 그 아이들은 또다시 성적 학대로 출산을 하고, 그 자녀는 대를 이어 몸종이 되었다.

그런 혼혈아가 베르시다. 그러니 혼혈 엘리트가 아니라 혼혈 하류층이다. 아버지가 누군지도 모르고 성장한 그녀는 자기 또래의 백작 딸을 섬기면서 함께 성장했다. 가족도 없는 그녀는 마달레나를 친언니처럼 대하면서 정성을 다한다.

그러던 가운데 대혁명이 일어난다. 혁명군은 저택으로 몰려와서 집안을 쑥대밭으로 만들고 백작 부인을 살해한다. 이때 베르시는 목숨을 걸고 마달레나를 피신시킨다. 그리고 파리 시내에 방을 잡아 마달레나를 숨기고 봉양한다. 둘이서 먹고살 것이 없자, 베르시는 거리에 나가 매춘을 한다. 몸을 팔아서 옛 주인의 딸을 먹이

인종이 아닌 인격으로 평가하는 세상을

는 것이다. 마달레나는 몸을 팔기는커녕 일할 생각조차 하지 못한다. 그것은 베르시의 몫이다. 마달레나는 물론 베르시에게 감사하나, 자신은 무슨 행동을 해야 할지조차 모른다.

『안드레아 셰니에』는 1896년에 밀라노의 라 스칼라 극장에서 공연되어 성공을 거두었다. 사랑하지만 살릴 수 없는 셰니에를 위해 자신의 목숨도 함께 던진 마달레나의 숭고한 행동에 관객들은 모두 눈물을 뿌렸다.

그러나 베르시를 위해서는 누구도 울어 줄 생각조차 하지 못했다. 어떻게 보면 마달레나보다 베르시가 더욱 프리마돈나와 같은 숭고하고 고귀한 행동을 하지 않았는가? 그러나 세상에 베르시를 위한 오페라는 없다. 백인들은 '미처' 생각하지 못한 것이다. 검은 그녀는 무대 위에서조차 그저 하얀 프리마돈나들의 배경으로만 존재할 뿐이다.

다 함께 행복한 세상을 위하여

이제 우리나라도 우리 민족끼리만 사는 세상이 아니다. 단일민족이나 순혈주의를 외치는 것이 더 이상 미덕이 될 수 없는 시대에 접어들었다. 현대의 세계에서 어느 나라나 마찬가지다. 피부색이 다른 많은 사람들이 이 땅에서 함께 살아간다. 그런 그들을 우

리는 어떻게 대하는가?

혹시 우리도 백인들이 흑인을 다룰 때처럼 그들을 대하는 것은 아닐까? 그들과 함께 이루어 가는 사회가 아니라, 우리를 위한 소모품으로 대하는 것은 아닐까? 백인들이 흑인들을 다루었던 아픈 기억이 사라지기도 전에, 어쩌면 우리가 가짜 백인의 자리에 올라앉아 그들이 우리에게 자행했던 만행을 되풀이하려 할지도 모른다.

그렇다면 진정한 시민사회는 요원할 것이다. 이제 인종차별 문제는 입장이 180도 뒤바뀐 상태에서 우리 목전에 다가왔다.

1963년 미국 워싱턴 D. C.의 링컨 기념관에서 마틴 루터 킹 목사는 유명한 연설 「나는 꿈이 있습니다」를 외쳤다. 이 연설로 흑인들은 영원히 가슴에 새길 꿈과 용기를 얻었다.

나에게는 꿈이 있습니다. 모든 사람이 평등하게 태어났다는 자명한 진리의 의미를 깨달으며 살아가는 그런 날이 언젠가는 오리라는 꿈입니다.

나에게는 꿈이 있습니다. 조지아 주 붉은 언덕에서 노예의 후손과 주인의 후손들이 형제처럼 손잡고 나란히 앉게 되는 꿈입니다.

나에게는 꿈이 있습니다. 우리의 네 아이들이 피부색이 아니라 인격을 기준으로 사람을 평가하는 그런 나라에서 살게 되는 꿈입니다. 불의의 억압과 열기가 가득한 메마른 미시시피에도 자유와

정의의 오아시스가 넘쳐흐르는 그런 날이 오리라는 꿈입니다.

지금 나에게는 꿈이 있습니다……

그들에게 열려 있던 유일한 비상구

의식(儀式)으로서의 자살

외국인에게 줄 선물을 고르기 위해, 인사동의 전통 공예품 가게에 들렀다. 그날따라 사람들이 많았다. 진열장에 전시된 물건들을 보려고 사람들은 줄을 서다시피 하여 구경했다. 예쁜 은장도 하나가 눈에 들어왔다. 가격표를 보니 고가였다. 잘 모르는 내 눈에도 좋은 물건으로 보였다.

은장도를 본 뒤 걸음은 다음 물건으로 옮겨 갔다. 내 뒤에는 젊은 커플이 바짝 따라오며 구경하고 있었다. 그때 등 뒤에서 들려오는 여성의 목소리. "야, 비싸다. 돈 없으면 자살도 못 하겠네……."

이상하게 그 말이 오래 남았다. 그때 한창 자살에 대한 공부를 하고 있을 때여서 그랬던지, 내내 머릿속에서 맴돌았다. '돈이 없으면 자살도 못 한다.' 정말 그럴듯한 말이고, 어쩌면 자살 문화의 핵

심 문장이 될 수도 있다는 생각이 들었다.

로베르트 슈만[1]의 젊은 시절은 궁핍과 질병 그리고 우울증으로 점철된 힘든 시간이었다. 지인에게 썼던 편지를 보면 "지금 저는 너무나 가난해서 권총을 살 돈조차 없어, 죽으려 해도 죽을 수도 없답니다."라고 쓰여 있다. 여기에서 우리는 생각한다. 아니, 권총을 사서 자살을 하다니. 그냥 아무 데서나 몸을 던지면 되는 것 아니던가? 물론 그렇게 몸을 내던져서 죽을 수도 있다. 결국 죽으면 그만이니까. 슈만도 라인 강에 투신한 적이 있었다.

하지만 순간적인 충동으로 몸을 내던지는 경우가 아니라, 많은 숙고 끝에 이루어지는 계획된 자살은 전통적으로 '그냥' 죽는 것이 아니었다. 적어도 '계획적인 생의 마감'에서는 대부분 자신만의 '의식(儀式)'을 치르는 것이 상례였다고 말할 수 있다. 자살하는 사람들은 인생의 마지막 순간을 쓰레기 던지듯이 아무렇게나 끝내지는 않았다. 그렇게 끝낼 수는 없었다. 방법을 누가 가르쳐 준 것도 아니고 정해진 매뉴얼이 있는 것도 아니지만, 자살자들은 자신

1 Robert Schumann(1810~1856): 독일의 작곡가. 11세부터 작곡을 시작했지만 어머니의 뜻에 따라 1828년 라이프치히 대학에 입학하여 법률을 공부했다. 라이프치히에서 프리드리히 비크를 만나 피아노를 배웠다. 혹독한 피아노 연습으로 손가락을 다쳐 더 이상 연주자로서 피아노를 칠 수 없게 되었지만, 하인리히 도른에게 음악 이론을 배우고 작곡가의 길로 들어섰다. 라이프치히에서 활동하는 음악가들과 함께 잡지《음악신보(Neue Zeitschrift für Müsik)》를 출간하면서 편집자 겸 평론가로 나선다. 이 잡지를 통해 쇼팽과 브람스와 같은 음악가들을 소개했다. 주요 작품에는 4개의 교향곡, 피아노 협주곡, 「환상소곡집」, 「교향적 연습곡」, 「어린이의 정경」, 가곡집 『시인의 사랑』, 『미르테의 꽃』 등이 있다.

의 목숨을 끊는, 즉 자신이 지상에서 치르는 마지막 행사를 마치 제례(祭禮)처럼 치렀던 것이다. 자신도 자살로 생을 마감한 슈테판 츠바이크는 소설 『초조한 마음』에서 자살의 의식을 이렇게 썼다.

자살하는 사람들은 더 이상 살지 않을 삶을 깔끔하게 마감하고 싶다는 허영심을 채우는 데, 마지막 10분을 투자한다. 그들은 머리에 총알을 박기 전에 면도를 하고(누구를 위해서?) 깨끗한 속옷을 입는다.(누구를 위해서?) 심지어 어떤 여자는 4층에서 몸을 던지기 전에 화장을 하고 미용실에서 머리를 하고 가장 비싼 향수까지 뿌렸다.

가장 유명한 자살

가장 잘 알려진 자살 의식은 소설 『젊은 베르테르의 슬픔』에 나온다. 요한 볼프강 폰 괴테(1749~1832)가 창조한 청년 베르테르는 세상 사람들에게 어쩌면 괴테보다 더욱 유명한 인물로 남았다. 소설 속 주인공 베르테르는 죽었지만, 베르테르라는 이름은 불멸로 남은 것이다.

베르테르는 로테란 애칭으로 불리는 샬로테를 사랑하지만, 그녀는 베르테르를 만나기 전에 이미 약혼을 했고, 결국 원래의 약혼자와 결혼하고 만다. 그런데도 베르테르는 그녀를 향한 자신의

마음을 돌리지 못한다. 이 사랑에는 젊은이다운 열정이 두드러져서 이미 가동되기 시작한 열정적인 엔진은 베르테르의 의지로는 제동이 불가능하다. 그래서 그냥 '베르테르'가 아니라 '젊은 베르테르'인 것이다.

결국 베르테르는 죽기로 작정한다. 그는 권총을 빌려 놓고 의식을 준비한다. 그날 그는 노란색 조끼에 파란색 프록코트를 단정하게 입고 장화도 제대로 신는다. 그는 아마도 영화 「마이얼링」 속의 루돌프 왕자처럼 지인들에게 작별 편지를 썼을지도 모른다. 책상 위에는 포도주 한 병을 놓았지만, 거의 마시지 않는다. 대신에 좋아하는 극작가 레싱의 책 『에밀리아 갈로티』를 올려놓고 뒤적인다. 권총은 로테의 남편에게 빌렸으니, 바로 그녀 로테의 손을 거쳐 자신에게 왔다는 사실을 권총을 만지며 다시 한 번 상기한다. 권총에서 로테의 감촉을 느껴 보려고 했을지도 모른다. 그러나 생각이 그녀에게 이르자, 그는 원래 생각했던 계획으로 옮겨 갈 수밖에 없었을 것이다. 이윽고 권총을 자신의 오른쪽 머리에 대고 당긴다. 그것이 전부다. 간략하고 또한 신속하다.

괴테의 소설에서는 베르테르가 자신을 쏘고 쓰러진 후, 하인이 그를 발견한다. 소식을 전해 들은 로테는 남편 앞에서 실신하고, 그녀는 베르테르의 장례식에도 참석하지 못한다.

오페라극장에서 다시 태어난 새로운 베르테르

하지만 『젊은 베르테르의 슬픔』을 오페라로 만든 마스네의 명작 『베르테르』에서는 권총을 발사한 직후에 가장 먼저 달려와 그를 발견하는 것은 로테다. 놀라운 구성이 아닌가? 이것이야말로 마스네의 아이디어요 그의 놀라운 창작이다.

소설 속 베르테르, 즉 괴테의 베르테르는 머리에 총을 쏘지만, 오페라의 베르테르, 즉 마스네의 베르테르는 머리가 아닌 배에 대고 총을 발사한다. 그러므로 그는 바로 죽지 않는다. 배에서 피가 쏟아져 나와 마침내 복부 출혈로 죽게 될 때까지, 그는 시간을 벌게 된다. 더불어 그동안 노래도 부를 수 있다. 이때 로테가 등장하는 것이다.

권총을 빌려 달라는 베르테르의 편지를 들고 온 하인에게 로테는 남편의 지시대로 권총을 내주었다. 하지만 로테는 불길한 예감에 베르테르의 집으로 향하는 하인의 뒤를 쫓는다. 이때 괴테의 원작에는 나오지 않고 마스네의 오페라에만 나오는 그녀의 대사는 "주여, 제가 너무 늦게 도착하지 않도록 해 주소서!"이다. 그렇지만 하인은 마차를 탔을지도 모르고, 마차를 준비할 겨를이 없었던 여자는 아마 뛰었을 것이다.

이 대목은 마스네의 오페라 『베르테르』를 또다시 영화로 제작한 체코의 감독 페트르 바이글의 오페라 영화 「베르테르」에 상세하게 묘사되어 있다. 여행을 떠났던 베르테르가 돌아온 날이 크리스마스

이브이며 그가 권총을 쏜 날도 같은 날 저녁이었다. 베르테르의 집을 향해 로테가 달려가는 길에는 눈이 쌓여 있고, 얼어 버린 포도(鋪道)의 미끄러운 돌바닥을 로테는 빨리 걸을 수가 없다. 게다가 가족들과의 만찬을 위해서 시민들이 다들 집으로 들어간 12월 24일의 거리는 적막하고 무섭기까지 하다. 간혹 골목에서 술 취한 사내가 비틀거리면서 튀어나와 로테를 보고 어설프게 껴안으려고도 한다.

눈길과 치한을 피해 겨우 베르테르의 집에 닿은 로테는 이미 그 집에서 자기네 하인이 나오는 것을 본다. 몸을 숨겨 하인이 사라지는 것을 본 후에 안으로 들어간 로테의 눈앞에는 총을 발사하고 피투성이가 된 배를 움켜잡은 베르테르가 쓰러져 있다.

그녀는 피가 철철 흐르는 그를 부둥켜안고 소리쳐 운다. 섬세한 프랑스 작곡가는 이렇게 두 사람을 만나게 하는 놀라운 배려를 베풀었다. 베르테르를 껴안은 로테의 흰옷에는 선혈이 그대로 묻지만 그녀는 아랑곳 않는다. 자신의 품에서 헐떡이는 베르테르의 얼굴을 껴안고 로테는 수없이 키스를 한다. 그의 피로 엉망이 된 얼굴로 그녀는 처음이자 마지막 고백을 외친다.

"실은 당신을 처음 만난 그날부터 저도 당신을 사랑했습니다……." 아, 괴테의 원작에는 없는 이 고백, 눈물 없이는 들을 수 없는 이 고백을 또 한 번 듣기 위해서 나는 오늘도 음반을 올려놓는다.

그렇게 마스네의 베르테르는 그녀의 고백을 듣고서 죽는 것이다. 그때 이웃 교회에서 로테의 동생들이 부르는, 여름부터 준비했던 크리스마스캐럴이 들려온다. "기쁘다. 구주 오셨네……." 아, 뭐

그들에게 열려 있던 유일한 비상구

가 기쁘다는 것인가? 구주가 이 땅에 와서 베르테르에게 남긴 것은 고통과 슬픔밖에 없는데…….

베르테르를 따라간 숱한 청춘들

괴테가 쓴 베르테르의 자살 의식(儀式)은 대단히 강렬한 힘을 가지고 있었다. 책을 읽은 독자들은 충격을 받았다. 이 소설이 대성공을 거두자 수많은 젊은이들이 베르테르를 자신과 동일시했다.

『젊은 베르테르의 슬픔』이 출간된 후에 당시 유럽 각지에서 많은 젊은이들이 소설을 모방하여 베르테르와 같은 행동을 일삼았다. 노란 조끼와 파란 프록코트를 입고 다니는 것이 유행했으며, 심지어는 권총으로 자살을 감행하기까지 했다. 전 유럽에서 베르테르와 유사한 방식으로 자살한 청년이 공식적으로만 200여 명이 기록되었고, 경우에 따라 거의 2000명에 이르는 것으로 보고되기도 한다.

젊은이들은 왜 그렇게 베르테르의 자살에 열광했을까? 베르테르는 방황하는 젊은이를 상징한다. 그들의 개인적인 좌절과 사회의 장벽에 저항하고 싶은 주체할 수 없는 정열이 베르테르를 통해 분출된 것이다. 이런 현상은 1960년대에 젊은이들을 사로잡았던 스튜던트 파워나 록그룹 또는 히피 문화 등과도 공통점을 가지고 있다. 그들은 존 레넌이나 체 게바라에 열광했던 청년들과 흡사한 것이다.

그들에게 베르테르는 자신이 안고 있던 고뇌의 상징으로 보였고,

베르테르의 행동은 그 표현이었던 것이다. 당시는 이른바 질풍노도의 시대였다. 누구나 젊은 날에는 그런 질풍노도 시절이 있는 것이다.

베르테르의 자살이 더욱 강렬한 것은 그가 청춘의 절정에서 목숨을 끊었다는 것이다. 하지만 많은 젊은이들을 죽음에 이르게 했던 장본인인 괴테 자신은 정작 82세까지 살았다. 요즘으로 치면 백수를 누린 것이나 진배없다. 반면 괴테와는 달리 실제로 많은 작가들이 자살로 자신의 삶을 정리했다.

유명한 이름만 꼽아 보아도 로맹 가리,[2] 어니스트 헤밍웨이,[3] 버

2 Romain Gary(1914~1980): 러시아 출신의 프랑스 작가. 유대인으로 인종차별을 피해 리투아니아, 폴란드 등지를 떠돌다가, 13세 때부터 프랑스 니스에 정착해 성장했다. 1934년 파리 법과대학에서 법학을 전공했으며, 1935년 프랑스로 귀화했다. 1935년 단편 「폭풍우」로 문단에 데뷔했다. 1940년 프랑스 공군의 로렌 비행중대 대위로 참전했다. 1945년 전쟁 중 집필한 첫 장편소설 『유럽의 교육』을 발표해 성공을 거둔다. 이후 프랑스 외교관으로서 근무하며 작품 활동을 병행한다. 1956년에 장편소설 『하늘의 뿌리』로 공쿠르 상을 수상했다. 1961년 외교관직을 사임하고, 1963년 미국 여배우 진 세버그(Jean Seberg, 1938~1979)와 결혼한다. 점점 고루한 작가로 평단의 외면을 받자, 1974년 에밀 아자르(Emile Ajar)라는 필명으로 장편 『그로칼랭』을 출간해 떠오르는 신예 작가로 주목받기 시작했다. 이듬해 1975년 에밀 아자르의 두 번째 소설 『자기 앞의 생』은 공쿠르 상을 수상했다. 이후 철저하게 신분을 숨기며, 두 개의 이름으로 번갈아 작품을 발표하지만, 본명으로 발표한 작품은 여전히 혹평에 시달렸다. 1980년 파리의 자택에서 권총 자살로 생을 마감했다. 사망 1년 뒤에 남긴 유서와 함께 『에밀 아자르의 삶과 죽음』이 발표됐는데, 이 작품으로 로맹 가리와 에밀 아자르가 동일 인물이라는 것이 밝혀졌다.

3 Ernest Hemingway(1899~1961): 미국의 소설가. 고등학교 졸업 후 《캔자스시티의 스타》의 기자가 되었다. 1918년 1차 세계대전에 참전했다가 부상으로 입원 중에 휴전되어 귀국했다. 1921년 '토론토 스타'와 '스타 위클리'의 해외 특파원으로 파리에 파견되어 거트루드 스타인, 에즈라 파운드, 제임스 조이스 등과 교류했다. 1926년 전후 파리와 스페인을 배경으로 각국 망명객들의 향락적인 풍속을 다룬 『해는 또다시 떠오른다』로 유명해졌고, 이후 『무기여 잘 있거라』로 성공했다. 1936년 스페인 내란이 발발하자, 공화정

그들에게 열려 있던 유일한 비상구

지니아 울프,[4] 발터 벤야민,[5] 프리모 레비,[6] 체사레 파베세,[7] 슈테판

부군에 가담하여 활약했고, 그 경험으로『누구를 위하여 좋은 울리나』를 집필했다. 1952년 발표한『노인과 바다』로 1953년 퓰리처 상, 1954년 노벨문학상을 받았다.『노인과 바다』이후는 거의 발표하지 못하고, 우울증과 알코올중독 등 여러 질병에 시달리다가 1961년 자살로 추측되는 엽총 사고로 사망했다.

4 Virginia Woolf(1882~1941): 영국 출신의 소설가 겸 비평가. 철학자이자『영국 인명 사전』의 편집자인 레슬리 스티븐 경의 딸로, 빅토리아 시대 최고의 지성들이 모인 환경 속에서 자랐다. 예민하고 우울한 성격이었던 그녀는 1895년 어머니가 사망한 후 정신질환 증세를 보였으며, 1904년 아버지가 사망하면서 병세는 악화되었다. 부모가 죽은 후 런던의 블룸즈버리로 이사해, 남동생 에이드리언을 중심으로 케임브리지 출신의 학자, 문인, 비평가들이 모여 만든 '블룸즈버리 그룹'의 일원으로 활동했다. 1912년 정치평론가인 레너드 울프와 결혼했다. 1915년 처녀작『출항』을 시작으로『밤과 낮』,『제이콥의 방』,『댈러웨이 부인』등을 발표했다.『등대로』에서는 '의식의 흐름' 기법으로 인간 심리의 깊은 곳까지를 추구하며 시간과 진실에 대한 새로운 관념을 제시했다. 그녀의 예민한 신경은 더욱 심각해졌고, 1939년 2차 세계대전 발발 후 서섹스의원 별장에서 생활했으나 호전되지 않았다. 1941년 우즈 강에 투신했다. 대표 작품으로『올랜도』,『자기만의 방』,『파도』,『세월』등이 있다.

5 Walter Benjamin(1892~1940): 독일의 언어철학자. 베를린, 프라이부르크, 뮌헨 대학 등에서 철학을 공부했고 1919년『독일 낭만주의 예술비평 개념』에 대한 연구로 베른 대학에서 최우등으로 박사 학위를 취득했다. 1924년 교수 자격 논문『독일 비애극의 원천』을 집필하지만 학문 세계로 진출하려던 계획은 좌절됐다. 유대인으로 좌파의 길을 걸었지만 마르크스주의에 거리를 두고, 유대교의 신학적 사유와 유물론적 사유, 신비주의와 계몽적 사유 사이의 미묘한 긴장을 유지하면서 경계인의 삶을 살았다. 프루스트, 브레히트, 카프카, 보들레르, 레스코프 등에 대한 글을 썼으며, 그 외에도『생산자로서의 작가』,『기술 복제 시대의 예술 작품』등의 글을 발표한다. 1940년 나치를 피해 미국으로 망명하려고 프랑스로 탈출 중 스페인 국경 통과가 막히자 모르핀 과다 복용으로 자살했다.

6 Primo Levi(1919~1987): 이탈리아의 화학자이자 작가. 토리노 대학 화학과를 수석 졸업했다. 1943년 파시즘에 저항하는 이탈리아 레지스탕스 운동과 빨치산 활동을 하다가 유대인이라는 이유로 체포되어 아우슈비츠로 이송되었다. 소련 군대가 아우슈비츠를 해방시킬 때까지 11개월을 수용소에서 보냈다. 종전 후 아우슈비츠의 경험과 사유를 쓴『이것이 인간인가』를 발표해 국제적인 찬사를 받았다. 이후『휴전』,『주기율표』등 회고록을 출간했고, 동유럽 유대인 빨치산 투쟁을 그린 소설『지금이 아니면 언제?』를 발표해 캄피엘로 상과 비아레조 문학상을 동시에 수상했다. 또한 시집『살아남은 자의 아픔』은 존 플로리오 상을 수상했다. 1987년 토리노의 아파트에서 투신 자살했다.

츠바이크, 블라디미르 마야코프스키,[8] 산도르 마라이, 장 아메리,[9] 실비아 플라스[10] 등 적지 않다. 특히 일본 작가 중에는 자살한 경우

7 Cesare Pavese(1908~1950): 이탈리아의 시인, 소설가. 월트 휘트먼에 관한 논문으로 토리노 대학을 졸업한 뒤, 고등학교에서 교편을 잡으며 영미 문학을 번역해 이탈리아에 소개했다. 1935년 공산당 비밀 당원을 도왔다는 혐의로 이탈리아 남부 칼라브리아에 유배됐다. 종전 후에는 『피곤한 노동』을 발표하고 출판사를 차려 책도 출판했으며 이탈리아 공산당에 입당해 기관지 편집에도 참여했다. 소설 3부작 『아름다운 여름』으로 1950년 스트레가 상을 받았다. 얼마 후 토리노의 한 호텔에서 수면제 과다 복용으로 자살했다.

8 Vladimir Vladimirovich Mayakovsky(1893~1930): 러시아의 시인, 극작가. 15세 때 러시아 사회민주노동당에 가입한 후 반체제 활동을 시작한다. 16세 때는 11개월 동안 독방에 감금되고, 이때부터 시를 쓴다. 석방 후 모스크바 미술 학교에 다니면서 미래파 화가 다비드 브를류크를 만나 절친한 친구가 된다. 1912년 브를류크, 홀레브니코프, 크루초니흐 등과 함께 선언문 『대중의 취향에 따귀를 때려라』를 발표한다. 여기에 실린 그의 시 「밤」과 「아침」이 대중에 알려지게 되었다. 1915년 대표작 『바지를 입은 구름』을 발표한다. 1917년 러시아 혁명이 일어나자 열렬히 지지하고, 『혁명송가』, 『좌익 행진』 등으로 대중의 인기를 얻었다. 스탈린 집권 이후 변한 당의 노선에 반감을 가져, 스탈린 체제의 권위주의와 기회주의를 풍자하는 희곡 『빈대』와 『목욕탕』을 발표했다. 당의 노선 변화로 인한 독자들의 기호 변화는 그를 고립시켰다. 정부 당국과의 적대적인 관계와 문학적인 고립과 잇따른 사랑의 실패로 1930년 권총 자살로 생을 마감한다.

9 Jean Améry(1912~1978): 오스트리아의 작가. 본명은 한스 차임 마이어. 아버지가 유대인이었으나 일찍 죽었고, 어머니는 그를 가톨릭식으로 양육했다. 빈에서 문학과 철학을 공부하다가, 1938년 나치가 오스트리아를 합병하자 유대인 아내와 함께 벨기에로 갔다. 그러나 독일인이라는 이유로 벨기에에서 추방당해 프랑스로 송환되었다. 수용소를 탈출한 뒤 벨기에로 돌아가 레지스탕스 활동에 참여했다. 1943년 게슈타포에게 체포되어 아우슈비츠로 보내졌다. 전쟁 후 이름을 장 아메리로 바꾸고 1966년 강제수용소 경험을 담은 『죄와 속죄의 저편』을 발표했다. 1976년에 『자살에 대하여: 자발적 죽음에 대한 담론』을 발표했고, 1978년 수면제 과다 복용으로 자살했다.

10 Sylvia Plath(1932~1963): 미국의 시인, 소설가. 8세 때 처음 《보스턴 헤럴드》의 어린이 섹션에 시를 실을 정도로 문학적 영감이 풍부했다. 1950년 스미스 대학에 입학해 문학을 공부했다. 1952년 《마드모아젤》지 공모전에 단편 「민튼 씨네 집에서 보낸 일요일」로 입상하고 《마드모아젤》지의 객원 편집기자로 활동했다. 이때 수면제를 먹고 자살을 시도하는데, 이 경험으로 나중에 자전적 소설 『벨자』를 발표했다. 심리 치료를 거치면서 학업을 계속했고 문학적으로도 성공을 거둔다. 1955년 풀브라이트 장학생으로 영국 케임

그들에게 열려 있던 유일한 비상구

가 많다. 다자이 오사무,[11] 미시마 유키오,[12] 가와바타 야스나리,[13]

브리지 대학에서 수학했다. 이때 만난 시인 테드 휴스와 1956년 결혼하고 1957년부터 2년 동안 모교인 스미스 대학에서 영문학 강사로 재직했다. 1960년 시집『거대한 조각상』을 출간했다. 1962년 남편과 별거하고, 1963년 가스 오븐에 머리를 넣고 스스로 생을 마감했다. 1981년 테드 휴스가 엮은『실비아 플라스 시 전집』은 이듬해 퓰리처 상을 수상했는데, 시 부문에서 작가 사후에 출간된 책이 퓰리처 상을 수상한 유일한 사례다.

11 太宰治(1909~1948): 일본의 소설가. 아오모리의 대지주이자 지역 유지인 집안에서 태어났다. 고등학교 때부터 아쿠타가와 류노스케의 작품에 심취해 있었고, 좌익운동에 열중했다. 류노스케의 자살 소식에 충격을 받아 학업을 접고 1년간 일본 전통음악을 배워 화류계에 입문하려고 시도했다. 1929년 프롤레타리아 문학의 영향으로 잡지《세포문예》를 창간하여 단편소설「무간나락」을 발표했다. 1930년 고등학교 졸업 후 도쿄제국대학 불문과에 입학했다. 이후 본격적으로 소설가가 되기 위해 다자이 오사무라는 이름을 사용하기 시작한다. 1936년 미야코 신문사에 지원하지만 떨어지자 충격으로 목을 매 자살을 시도했다가 실패한다. 이 사건 직후 맹장염과 복막염으로 마취약을 사용하기 시작했는데 이를 계기로 약물중독에 빠지게 된다. 게다가 수업료 미납으로 대학에서 제적되었다. 약물중독 증세가 심해지자 스승과 주변에서 그를 정신병동에 입원시켰다. 이 체험을 바탕으로 8년 뒤『인간 실격』을 발표한다. 퇴원 후 그의 처가 다른 남자와의 불륜을 고백하자 그 충격으로 또 자살을 시도한다. 1938년 결혼하여 정신적인 안정을 되찾았고 본격적인 작품 발표를 하게 되었다. 전후 패배감에 젖은 청년층의 열렬한 지지를 받으며 인기 작가가 되었으나, 1948년『인간 실격』을 완성한 후 애인과 함께 수원지에 뛰어들어 자살했다.

12 三島由紀夫(1925~1970): 일본의 소설가. 본명은 히라오카 기미타케[平岡公威]. 1944년 도쿄대 법학부를 나왔다. 도쿄대 재학 중에 이미 소설을 썼으나 졸업 후 고등 관리직에 합격하여 10개월간 대장성에서 근무하기도 했다. 종전 후 가와바타 야스나리의 제자가 되어 계속 소설을 집필했다. 1949년『가면의 고백』으로 좋은 평가를 받아 작가로서의 지위를 확립했다. 1955년 금각사 방화 사건을 소재로 잡지《신조》에 장편소설『금각사(金閣寺)』를 연재해 요미우리 문학상을 수상했다. 전후 세대의 니힐리즘이나 이상심리를 다룬 탐미주의적인 작품을 많이 썼다. 1960년 정치적 혼란이 일자 그 원인을 전통적 질서와 가치의 파괴에서 찾으면서 급진적인 민족주의자가 되었다. 1936년『우국』을 발표했다. 1970년 자신이 주재하는 '다테[방패]의 모임' 회원 4명을 이끌고 육상자위대 총감부에서 총감을 감금하고 막료 8명에게 중경상을 입힌 후 자위대의 각성과 궐기를 외치며 할복 자살했다.

13 川端康成(1899~1972): 일본의 소설가. 도쿄대 국문학과를 졸업하고 1924년《문예시대》창간에 참여하여 신감각파의 유력한 일원이 되었으며,『이즈[伊豆]의 무희』등으로 작가로서의 지위를 확립했다.『수정환상(水晶幻想)』,『서정가』,『금수(禽獸)』등 문제작

아쿠타가와 류노스케,[14] 기타무라 토코쿠,[15] 하라 다미키,[16] 사기사와 메구무[17] 같은 현대 일본 문학을 대표하는 일류 작가들이 연이

을 발표하며 왕성한 창작 활동을 했다. 1937년 헛수고인 삶을 고통으로 견디면서 강하고 꿋꿋하게 살아가는 여자의 모습을 그린 『설국』으로 문예간담회 상을 받았다. 『무희』, 『센바즈루[千羽鶴]』, 『고도(古都)』 등 전후의 작품과 함께 1968년 노벨문학상을 받았다. 제자인 미시마 유키오가 자살한 뒤 2년 뒤에 자택에서 가스 중독으로 자살한다.

14 芥川龍之介(1892~1927): 일본의 소설가. 도쿄대 재학 중에 나쓰메 소세키[夏目漱石]의 문하에 들어갔다. 1914년 처녀작 「노년」을 발표했다. 1915년 『라쇼몬[羅生門]』을 발표했지만 큰 주목은 받지 못했다. 이듬해 『코[鼻]』를 발표했고 스승인 나쓰메 소세키의 격찬을 받아 화려하게 등단했다. 당시 주류에서 벗어난 예술지상주의 작품이나 이지적이고 형식미를 갖춘 단편으로 문단의 주목을 받았다. 대학 졸업 후에는 해군사관학교에서 영어 교사로 근무하면서 집필 활동을 병행했다. 1917년 집필에 전념하기 위해 교사를 그만두고 오사카 마이니치 신문사에 취직했다. 이때 『게사쿠 삼매경[戱作三昧]』과 『지옥변(地獄変)』 등을 발표했다. 1921년 중국 방문으로 건강이 악화되고, 누나의 남편이 자살하면서 매형의 빚까지 떠안게 되었다. 이후 자살을 염두에 둔 소설을 쓰기 시작하여 1927년 『갓파[河童]』, 『톱니바퀴』 등을 발표한다. 프롤레타리아 문학의 대두 등 시대의 흐름에 적응하지 못하고, 신경쇠약에 빠져 1927년 수면제 과다 복용으로 자살했다. 1935년부터 매년 2회 시상되는 아쿠타가와 상은 그를 기념하여 문예춘추사가 제정한 일본 최고의 문학상이다.

15 北村透谷(1868~1894): 일본의 시인. 메이지 시대 말기의 낭만주의 문학 운동의 창시자이다. 메이지 26년 시마자키 도손[島崎藤村]과 우에다 빈[上田敏] 등과 함께 잡지 《문학계》를 창간했다. 이후 『인생에 관계된다는 것은 무엇을 뜻하는가』, 『내부생명론』 등의 평론을 발표하며 낭만주의 문학 운동을 이끌었다. 기독교인으로서 평화 운동 단체 '일본평화회'를 세우기도 했다. 1893년부터 정신 불안과 우울증의 조짐을 보이다가 이듬해 목을 매고 자살했다.

16 原民喜(1905~1951): 일본의 작가. 중학교 때 러시아 문학을 접하고 시를 쓰기 시작했으며, 게이오 대학에서 영문학을 전공했다. 1945년 연합군의 공습이 격렬해지자 고향인 히로시마로 돌아갔지만, 생가에서 원자폭탄을 맞는다. 다행히 목숨을 건져, 이 경험을 바탕으로 『여름 꽃』, 『진혼가』 등을 집필했다. 특히 『여름 꽃』은 아름답고 냉정하고 투명한 문체로 묘사된 작품인데 원폭을 묘사한 수많은 문학작품 중에서도 가장 빼어나다는 평가를 얻고 있다. 1951년 도쿄에서 기차 철로에 뛰어들어 자살했다.

17 鷺沢萠(1968~2004): 일본의 대표적인 한국계 여성 작가. 본명은 마쓰오 메구미[松尾めぐみ]. 1987년 『강변길』로 '문학계 신인상'을 최연소 수상하면서 등단했다. 이후 친할

어 자살을 선택했다.

행위 자체를 아름다움으로 그려 낸 문학

자살 의식(儀式) 자체를 소재로 삼아 세밀하게 표현한 예술 중에서 극상의 예는 미시마 유키오의 짧은 소설 『우국(憂國)』이다. 일본의 엘리트라고 할 수 있는 청년과 역시 젊고 아름다운 부인이 어느 날 함께 나란히 누워 있는 시체로 그들의 다다미방에서 발견된다. 소설은 그들이 죽었던 그날 저녁의 장면을 마치 극사실주의 화가의 세필(細筆)처럼 묘사해 나간다.

30세와 23세의 부부 중 남편은 육군 중위인데 가까운 친구들이 내란을 일으키는 상황에 직면한다. 군인인 그는 친구들과 맞서서 그들을 처형해야 하는 입장이다. 군인으로서의 공적인 임무와 친구로서의 사적인 관계 어느 것도 배신할 수 없었던 그는 고민 끝에 자결을 선택한다. 그리고 아내 역시 남편을 따르기로 하는데, 그들이 결혼한 지 불과 반년도 되지 않은 때였다.

남자가 퇴근하자 부부는 둘만의 마지막 저녁을 조용히 먹고 최

머니가 한국인임을 알고, 한국에 유학하기도 했다. 자신의 정체성을 화두로 여러 작품을 발표했으며, 세 차례 아쿠타가와 상 후보로 지명되었다. 2004년 자택에서 목을 매어 자살했다. 주요 작품으로는 『달리는 소년』, 『진짜 여름』, 『붉은 물, 검은 물』, 『나의 이야기』, 『귀여운 아이에게는 여행을 시킨다』 등이 있다.

후의 사랑을 나눈다. 거의 대사가 필요 없는 둘만의 상황이 슬로 비디오처럼 묘사된다. 말이 없어도 둘은 서로에 대한 깊은 사랑으로 상대방의 마음을 다 읽고 있는 듯이 행동한다. 부드럽고 조용하지만, 단호하게 척척…… 후회도 머뭇거림도 없다. 그리고 두 사람은 자살의 과정에 들어간다. 남자는 여자의 도움을 받아서 일본 무사의 전통적인 방식을 따라 긴 군도(軍刀)로 자신의 배를 가른다. 남자의 숨이 끊어지자 이제 여자는 작은 칼로 자신의 목을 찔러 남편의 뒤를 따른다.

『우국』은 읽는 사람에 따라서는 불편할 수도 있는 작품이다. 어떻게 보면 죽음의 미화나 남존여비 또는 성에 대한 탐닉 혹은 군국주의에의 향수가 느껴질 수도 있다. 특히 이 소설에서는 자살이라는 문제를 윤리적 관점에서 보는 것이 아니라, 오직 미학적 측면에서만 묘사하므로 더욱 그럴 수 있다.

하지만 자살은 우리가 불편하게만 생각할 문제가 아니다. 자살은 실제로 우리의 세계에 존재하는 사실적 행위이다. 아니, 생각보다도 훨씬 많이 일어나고 있으며, 우리가 주변에서 자살이라는 사건을 피해서만 살아가기는 어려운 것이 현실이다. 자살이 불편한 사람은 그저 실상을 보기 싫은 것일 뿐이다.

그들에게 열려 있던 유일한 비상구

외면할 수 없는 우리 사회의 현실

자살이라는 행위는 비난과 논란에도 불구하고 인류 역사상 끊임없이 있어 온 일이며, 지금 이 순간에도 어디에선가 반드시 일어나고 있는 명백한 현상이다. 굳이 여기서 그 놀라운 통계를 제시할 필요도 없을 것이다. 매일 수십 명이 자살하는 우리나라에서 자살자는 명백히 가장 고통 받은 자들이요 대표적인 약자들이다.

불편하다고 고개를 돌리거나 싫다고 고개를 저어도, 자살이라는 실체는 없어지지 않는다. 언젠가는 본인이나 사랑하는 주변 사람의 자살 문제로 고민하게 될 수도 있는 것이다. 그런데 특히 예술에서는 자주 이 자살이란 것을 정면에서 다루고 있다. 많은 예술에서 자살이 중요한 소재로 등장하며, 적잖은 작품이 자살로 막을 내린다.

요즘 세상에서는 늘 자살을 예방하자고만 외친다. 사회나 기관이나 정부는 자살에 관한 모든 글이 오직 자살 예방을 위해서만 집필되기를 바라는 듯하며, 자살 예방을 외치면서 마무리하지 않으면 마치 사회에 죄를 짓는 듯한 기분이 들게끔 유도하는 분위기이다. 자살 예방, 좋은 말이요 중요한 일이다.

그러나 자살 예방을 외치기에 앞서, 대체 자살이란 무엇이며, 자살하는 사람들은 왜 그런 선택을 할 수밖에 없었으며, 왜 그 많은 예술 작품들이 모두 자살을 그리고 있는지 한번 생각해 봐야

하지 않겠는가? 자살은 사회 전체가 외치기 전에 지극히 개인적인 일이기도 한 것이다.

자신에게 스스로 내리는 사형

고대부터 유럽에서는 자살자를 "거칠고 급하게 죽음을 선택한 자"라고 정의했다. 슈테판 츠바이크는 유서에서조차 자신을 가리켜 "조급한 나는 먼저 떠난다."라고 쓰지 않았던가. 이건 분명 자살에 대해 부정적으로 그리고 자살자를 인생의 실패자로 바라보는 것이다. 아니 자신은 거칠고 급한 선택을 잘 자제하여 오래오래 잘 살고 있는 사람이 한 말에 분명하다. 자살한 사람은 자살해야 했던 이유만으로도 이미 불행한데, 이제 거기에다 '거칠고 급하다'는 결함마저 더해져야 할 형편이다.

뭐 어쨌거나 그들은 갔으니 이제 항변도 할 수 없다. 이 점만 보아도 일단 오래 사는 자가 이긴 것처럼 느껴지기도 한다. 하여튼 자살한 사람들은 왜 좀 더 참거나 천천히 생각해 보려고 하지 않았을까?

신화나 문학에서 찾아볼 수 있는 거칠고 급한 자살의 대표적인 예는 이오카스테일 것이다. 고대 그리스 도시국가 테베의 왕비인 아름답고 우아한 그녀는 오이디푸스 왕의 아내다. 그런데 언젠

그들에게 열려 있던 유일한 비상구

가부터 테베에는 전염병이 돌아 많은 사람들이 죽어 간다. 덕성과 선량함을 갖춘 왕이었던 오이디푸스는 백성들의 참상에 어쩔 줄을 몰라 한다. 그는 역병의 원인을 알아내고자 신탁(神託)을 요청한다.

지금 왕에 앞선 선왕이 있었는데, 그는 살해당했다. 그 뒤를 이어 오이디푸스가 왕위에 올랐고, 그는 관행에 따라 전왕의 아내였던 이오카스테를 왕비로 맞아들였다. 그런데 신탁이 말하기를 선왕을 살해한 자가 버젓이 살아 있다는 것이다. 그래서 선왕의 영혼이 억울함을 이기지 못하여 역병이 돌게 되었으니, 범인을 찾아 처단해야 병을 멈출 수 있다는 결론이다. 신탁을 전해 들은 오이디푸스 왕은 당장 범인을 잡아 오라고 명한다.

이에 선왕의 죽음에 대한 수사가 진행되고, 숨겨졌던 여러 뒷이야기들이 드러난다. 그러면서 점점 범인의 윤곽이 좁혀지기 시작하는데, 이때의 숨 막히는 긴장감은 고대 시인 소포클레스가 쓴 희곡 『오이디푸스 왕』이 가진 최고의 매력이다. 즉 『오이디푸스 왕』은 범인을 찾아가는 일종의 수사물인 셈이다.

선왕이 현재의 왕인 오이디푸스의 생부임이 밝혀지고, 선왕을 죽인 자가 오이디푸스라는 사실에 수사가 접근해 간다. 하지만 오이디푸스는 수사를 중단시킬 수 없다. 자신이 수사를 명령한 위치에 있기 때문이다. 그가 선왕을 죽이지 않았다는 반증으로 내어 놓는 증거들은 하나같이 도리어 자신을 불리하게 하는, 즉 자신이 살인범 그것도 부친 살해자라는 증거로 작용한다. 타인을 겨

누는 칼마다 칼끝이 도로 자신을 향하는 것이다. 관객도 손에 땀을 쥐지만, 오이디푸스는 더욱 긴장한다. 다만 내색하지 않을 뿐이다.

그러다가 결정적인 증인이 나와서 범인이 오이디푸스라는 것이 확실히 밝혀지는 순간, 오이디푸스는 자신이 아버지를 죽인 범인이라는 엄청난 사실보다도 먼저 자신이 세상에서 가장 사랑하는 여인인 아내이자 바로 자신을 낳아 준 어머니이기도 한 여인을 떠올린다. 당장 그는 왕비가 서 있던 자리를 뒤돌아본다. 그러나 그녀의 모습은 보이지 않는다. 바로 그 순간 왕비 역시 자신의 전남편을 죽인 살인범이자 자신이 낳은 아들과 살았다는 것을 알아버린 것이다.

그녀는 순간적으로 자신의 방으로 뛰어 들어가 버렸다. 오이디푸스가 뒤를 따라 들어가 방문을 열려고 하지만, 문은 안에서 잠겨 열리지 않는다. 이에 불안에 휩싸인 왕은 문짝을 부수고 들어간다. 그러나, 아, 이미 왕비는 목을 맨 뒤였다.

이오카스테가 자살을 결심하고 결행하기까지는 불과 몇 분 아니 몇 초의 시간밖에 걸리지 않았다. 그야말로 '거칠고 급하게' 죽음을 선택한 것이다.

그러나 그녀에게 다른 어떤 선택이 있을 수 있었겠는가? 그 순간에 누가 책상머리에 앉아서 차분하게 생각을 정리하거나 대차

대조표를 들여다보며 계산할 수 있겠는가? 남편을 죽인 친아들을 새 남편으로 삼아 살았던 여인…… 인류의 여러 문화권에서 공통적으로 용서하지 않는 두 가지 죄목이 있다면, 하나가 아들이 아버지를 죽이는 것이고 다른 하나는 아들이 어머니와 자는 것이다.

그러나 오이디푸스는 죽지 않는다. 그는 죽은 아내이자 어머니인 이오카스테의 몸을 안아서 끌어내리고, 그녀의 가슴에 꽂힌 브로치의 핀으로 자신의 두 눈을 찔러 스스로 장님이 된다. 스스로 응징한 것이다. 이럴 때는 기소도 재판도 필요치 않다. 그리고 그는 스스로 왕위를 떠나서 방랑길에 오른다. 보이지 않아 걸려 넘어지고 깨지고 두 무릎으로 기어가면서…….

현대에 부활한 고대의 비극

이오카스테가 죽고, 이어 오이디푸스가 자신의 눈을 찌르고 테베의 궁전을 떠나는 장면은 소포클레스 연극의 하이라이트다. 그러나 이 대목을 더욱 강렬하게 해 주고 더욱 돋보이게 해 준 것이 바로 스트라빈스키의 음악이었다.

이고르 스트라빈스키(1882~1971)가 소포클레스의 희곡에 기초하여 작곡한 『오이디푸스 왕』은 원래는 오라토리오의 형태로 만들어졌다. 오라토리오란 오페라와 흡사한 무대극이지만, 무대에 가만히 서서 노래만 할 뿐 오페라처럼 분장이나 연기를 하지는 않는

다. 하지만 스트라빈스키의 『오이디푸스 왕』은 어떤 오페라보다도 극적이며 무대 위에서 강렬한 흡인력을 가지고 있다.

스트라빈스키는 이 작품을 라틴어로만 공연하도록 지시했다. 이제는 유럽에서조차도 알아듣기 어려운 사어(死語)가 된 라틴어로 공연하는 것은 관객이 대사에 귀 기울이지 못하고 음악에 집중하도록 하기 위함이다. 즉 말을 알아듣지 못해도 음악과 극의 힘만으로 지구상 누구나 다 이해할 수 있는 보편적인 감성에 호소할 수 있다는 생각을 실제로 구현한 것이다.

이 작품이 본격적으로 오페라로 받아들여진 것은 일본에서 있었던 공연이 중요한 계기가 되었다. 일본의 지휘자 오자와 세이지(1935~)는 1992년 산속의 작은 도시 마츠모토에서 일본의 힘으로 『오이디푸스 왕』의 오페라식 공연을 올렸다.

이 공연에는 세계적인 예술가들이 총동원되었는데, 연출에는 10대 시절을 동남아시아에서 보내고 나중에 뮤지컬 『라이언 킹』으로 유명해진 줄리 테이머, 무대미술에 카자흐스탄 출신의 디자이너 조지 티시핀, 의상에 일본의 의상 디자이너 와다 에미, 무용에 일본 전통 무용가 다나카 민 등 특히 아시아의 문화에 익숙한 전문가들이 상상력을 총동원하여, 그리스 신화를 동서를 초월한 인류 공통의 이야기로 그려 냈다. 그리하여 20년이 지난 지금 이 오페라는 최고의 『오이디푸스 왕』 무대극으로 자리 잡았다.

그들에게 열려 있던 유일한 비상구

또 한 명의 주인공

그러나 『오이디푸스 왕』은 오이디푸스만의 비극이 아니다. 더 큰 비극의 주인공은 이오카스테다. 살인도 결혼도 다 오이디푸스가 결행했지만, 비극의 희생양은 이오카스테다. 그러니 그녀가 프리마돈나다. 그녀의 결정은 너무 성급했고 행동은 매우 신속했다. 그러나 이 불행한 여인에게 어떤 다른 길이 있었을까? 인간이 삶을 유지하는 것도 가치 있지만, 존엄함을 지키기 위해 죽음을 선택한 자에게 그 행동마저 비난하지는 말자.

유럽 속담에 "죽은 자에 대해서는 오직 좋은 것만을 기억하자."라는 말이 있다. 누군가가 자신의 허물을 모두 안은 채로 죽음을 향해 뛰어내렸다면, 그의 과거에 대해 더 이상의 비난은 하지 않는 것이 문화였다. 고인의 추도사나 묘비에는 그의 장점만을 쓰는 것이 관례였다.

베르디의 오페라 『맥베드』에는 죽음을 예감한 맥베스가 명 바리톤 아리아 「연민도 존경도 사랑도」를 부른다. 여기에서 그는 "나의 묘비에는 한 줄의 미사여구도 적히지 않을 것이며, 한 방울의 눈물도 뿌려지지 않을 것이다. 오직 저주만이, 불행했던 기억만이 나의 만가(輓歌)가 될 것이다."라고 한탄한다.

눈물은 모르겠지만, 묘비에는 좋은 말만 쓰는 법이다. 가끔 장례식에서 그야말로 예의상 낭독되는 추도사를 듣다 보면, 생전 고

인의 결함들을 아는 사람으로서는 손발이 오그라들 때가 적지 않다. 하지만 장례는 그런 것이다. 누군가가 죽었을 때 그의 결점은 묻히는 것이며, 남은 자들은 그의 장점만을 찾아내 (비록 장점이 별로 없다고 하더라도) 망자의 결점을 덮어 줄 필요가 있다. 우리는 살아남은 자로서의 책임과 죽은 자에 대한 예의 사이 어디쯤에 서 있기 때문이다.

하물며 그가 자살한 경우라면 더더욱 그렇다. 그는 이미 자살을 통해서 형(刑)을 한 번 받은 것이다. 프로이트의 말을 빌리면, "자살은 자신에게 내리는 사형"이다. 자살한 사람들은 스스로에게 사형을 선고하고 집행한 사람들이다. 자살로써 그들은 충분히 벌을 받았고 치렀다. 더 이상 죄를 들추지 말자. 일사부재리다.

오페라 속의 자살들

이렇게 자신에게 내리는 형벌로서의 자살은 『오셀로』의 경우에도 해당된다. 셰익스피어의 유명한 이 희곡은 베르디가 오페라 『오텔로』로도 만들었다. 베르디의 『리골레토』에서 질다는 자신을 농락했지만, 자기가 여전히 사랑하는 남자의 목숨을 지켜 주기 위해 아버지가 보낸 자객의 칼에 몸을 던진다. 역시 자신을 징벌한 것이다. 푸치니의 『나비 부인』의 초초상은 잘못된 사랑에 모든 것을 걸었던 자신에 대한 처벌로 사형을 집행하듯이 자기 목을 찌른다.

그들에게 열려 있던 유일한 비상구

민족을 구할 수 있었던 기회를 저버린 삼손 역시 자신에 대한 징벌로, 자신을 포함한 모두를 공멸함으로써 『삼손과 델릴라』는 마무리된다.

그 외에 베를리오즈의 『트로이인』, 마스네의 『사포』, 마이어베어의 『아프리카의 여인』, 푸치니의 『토스카』, 『수녀 안젤리카』, 『투란도트』(의 류), 베르디의 『일 트로바토레』, 폰키엘리의 『라 조콘다』, 바그너의 『방황하는 네덜란드인』, 『탄호이저』, 『신들의 황혼』 등의 여주인공들도 모두 스스로 목숨을 끊는다.

오페라는 고대 그리스 비극을 재현하는 것이 원래의 목표였던 만큼 근본적으로 비극이다. 그리고 비극은 대부분 죽음으로 끝난다. 죽음 중에서도 가장 극적인 형태의 것이 자살이다. 그러니 오페라에 자살이 많은 것은 당연한 이치다.

자살, 쉽게 말할 수 없는 것

심리학, 의학, 철학, 종교, 정치학, 사회학, 경제학 등 여러 학문은 모두 자기들의 지식과 방법으로 자살을 설명하고 해석해 왔다. 심지어 요즘에는 행정가나 정치인들까지 "자살은 사회적 비용이 많이 들기 때문에 나쁜 것"이라는, 완벽하게 소시민적이고 경제적인 생각을 설파한다.

그러나 그 어떤 분야도 자살이라는 이 복잡하고 심오한 현상을 분명하고 완벽하게 설명하지는 못한다. 의학은 자살을 정상 대 병리로, 정치학은 사회 대 개인으로, 심리학은 삶의 본능 대 죽음의 본능, 사회학에서는 규범 대 혼란, 이런 식으로 단순화한다. 자살자에게 규격화된 잣대를 가져다 대는 순간, 이미 자신의 방식이 옳지 않다는 것을 스스로 증명하는 꼴이 될 수 있다.

자살은 적어도 아직까지는 어떤 한 분야의 전문가가 일면적인 지식으로 쉽게 설명할 수 있는 대상이 아니다. 자살은 몇몇 행정기관이 섣부르게 내놓은 '자살하지 말자. 자살은 나쁘다' 식의 팸플릿으로 설명하기에는 훨씬 복잡하고 깊은 무엇이다. 인간이란 일차원적인 잣대로만 측정할 수는 없는 품위 있는 존재다.

더구나 우리는 그 누구도 자살을 해 본 사람이 아니다. 자살을 백 번이나 시도했던 사람도 '자살 실패자'일 뿐 '자살자'는 아닌 것이다. 많은 행정가나 전문가들이 자살에 대한 단정적인 발언을 하는 순간, 스스로 자기 관점이 불충분하고 자신이 성급한 일반화를 저질렀다는 것을 세상에 알리게 될 수 있다.

예술, 자살을 이해하는 하나의 방법

그런 홍보적인 팸플릿이나 교양적인 설명서들보다도 자살을 훨

씬 잘 보여 주는 것이 예술이다. 예술가들은 문학, 음악, 미술, 연극, 영화 등의 위대한 캔버스에 자살을 그린다. 그 그림들은 각기 다르다. 인간은 모두 다르고, 아무리 미천한 인생도 똑같이 규격화하기에는 하나하나 존엄한 것이다. 예술은 자살을 다양하게 그려 낼 뿐, 한 가지로 결론을 내리지도 일반화하지도 않는다. 그러므로 예술은 자살을 가장 잘 보여 줄 수 있는 좋은 거울이요 동시에 현미경이다.

예술은 자살에 한 번도 성공해 보지 못한 남은 자들인 우리에게 자살의 다양한 모습을 가장 잘 보여 준다. 죽음이나 자살과 관련된 직업을 가진 자가 아니라면, 평생 주변에서 두어 명만 자살해도 많은 자살을 접한 편일 것이다. 하지만 그 두어 건의 자살로 결코 자살에 대한 견해를 일반화할 수 없다.

반면 예술은 더 이상의 희생자를 내지 않으면서도 다양한 자살의 모습을 여러 각도에서 보여 준다. 예술에서 우리는 수백 건의 자살을 경험하고 심지어는 당사자가 되어 보기도 하고 그들과 대화도 나눈다. 인간의 본성에 대해 깊이 사유하고 그것을 앞에서 언급한 그런 예술이라는 형태로 담아내는 작업을 평생 하고 있는 예술가들이야말로 자살에 대해 다양한 이야기를 할 수 있는 위치이며, 그럴 만한 존재라고 말할 수 있다.

그의 아픔을 이해하기 위하여

음악가들 가운데 자살로 생을 마감한 것으로 여겨지는 대표적인 사례가 표트르 일리치 차이콥스키(1840~1893)이다. 그는 교향곡 제6번 「비창」을 발표함으로써, 자신의 최고 걸작을 세상에 펼쳐 보이고 음악 인생의 절정을 맞이했다.

이 곡은 표제인 '비창(悲愴)'이라는 단어처럼 그 어떤 교향곡보다도 슬프고 처절한 느낌을 준다. 교향곡이 개인의 마음을 표현할 수 있다면, 이 곡보다 더한 곡은 없을 것이다. 그야말로 차이콥스키 경력의 정점에 놓인 최고의 곡이며, 세상의 모든 슬픔을 다 안고 살아가던 고독한 인간의 처절한 비망록과 같은 곡이다.

「비창」 교향곡이 차이콥스키 자신을 그리고 있다는 데에는 대부분 이견이 없다. 그렇다면 그의 죽음과도 관련이 있을까? 결과적으로 말하자면 차이콥스키는 이 곡에서 이미 자신의 죽음을 예견하고 있다고 볼 수 있다. 이 곡이 초연된 지 불과 9일 만에 그는 죽음을 맞았던 것이다.

「비창」의 초연이 끝난 직후 차이콥스키에게서 정신적으로나 육체적으로나 죽음의 징후는 발견할 수 없었다. 여느 때와 다름없었던 그가 며칠 후에 갑자기 죽은 것이다. 이 때문에 그동안 학자나 의사들은 몇 개의 가설을 사인으로 제시했다.

사람들의 입에 가장 많이 오르내린 것이 '콜레라 설'이다. 당시

페테르부르크에서는 콜레라가 크게 유행하고 있었다. 초연 후 5일째 되던 날 차이콥스키는 몸이 불편하다는 것을 느꼈다. 그때 그는 동생에게 "이제 내가 콜레라에 걸린 것일까?"라고 물었으며 "이것으로 나는 죽음으로 가나 보다."라고 스스로 결론 내렸다.

그렇다면 그가 어떻게 콜레라에 감염되었는지가 의문이다. 당시 페테르부르크 당국은 끓이지 않은 물을 마시는 것을 금지했는데도, 차이콥스키가 일부러 냉수를 마셨다는 이야기가 많다. 그가 사람들이 있는 자리에서 일부러 냉수를 주문하고는 "이다음에 죽을 작곡가를 위하여!"라는 건배사를 했다는 이야기도 있다. 즉 그는 죽음을 선택한 것이다.

다음으로 '타살설'이 있다. 당시 차이콥스키는 어떤 귀족 젊은 이와 동성애 관계였던 것으로 알려져 있다. 그것을 알게 된 주변에서 비밀리에 이른바 '명예법정'이라는 것을 열어, 차이콥스키에게 자살할 것을 권고하는 형을 내렸다. 그리하여 법정에서 비소를 보냈다고도 하고, 혹은 그 소식을 들은 차이콥스키가 스스로 냉수를 마시는 것으로 마무리했다는 설도 있다. 이런 가설들이 사실이라면 어느 쪽이든 그는 자살을 했던 것이다.

영국의 한 비평가가 차이콥스키의 음악을 듣고서 이런 말을 했다. "그의 음악을 들으면, 이 사람이 아프다는 것을 느낄 수 있다. 그런데 그가 입었던 상처를 우리가 빠짐없이 다 봐야만 하는가?"

그렇다. 다 봐야만 한다. 좀 보면 어떤가? 음악만 듣고서도 그

런 것이 느껴질 정도라면, 당사자는 얼마나 괴로웠을까? 경력의 정점에서 자살을 선택한 그 예민한 50대 남자는 얼마나 힘들었을까? 그의 음악을 듣고 있는 우리는 최소한 자살할 만큼 힘들지는 않다.

죽음의 길을 간 예술가들의 작품을 통해 인간의 깊은 내면을 조금이라도 이해할 수 있다면, 그것이야말로 우리가 예술을 감상해야 하는 가장 큰 이유다.

정말 축복받아야 할 아이들

떠들썩했으나 잊혀진 사건

2006년 서울에서 있었던 프랑스 주부의 영아 살해 사건은 세상을 떠들썩하게 했다. 그 여성은 자신이 낳은 아이 둘을 살해하여 냉동고에 넣어 두었다가 체포되었던 것이다. 그리고 그전에 프랑스에서 또 한 아이를 죽였던 것이 밝혀졌다.[1]

1 2006년 7월 23일 프랑스인 쿠르조가 친구를 통해 방배동 자택의 냉동고에서 갓난아기 시체 같은 것을 발견했다고 신고했다. 경찰이 냉동고에 아기 시체 2구를 발견하고 조사하던 중 수상한 점을 발견하여 유전자 감식으로 아기 시체의 부모가 쿠르조 부부인 것을 밝혀냈다. 경찰 수사 결과를 통보받은 쿠르조 부부는 혐의를 전면 부인했고, 프랑스에서 조사를 받겠다며 입국을 거부했다. 그러나 관련 자료를 한국 경찰에게서 넘겨받은 프랑스 경찰은 2006년 10월 죽은 아기들의 부모가 쿠르조 부부인 것을 최종 확인하고 이들을 긴급 체포했다. 체포된 뒤에 아내인 베로니크가 범행 일체를 자백하면서 사건의 전말이 알려졌고, 추가 조사 과정에서 총 3명의 아이를 살해한 것으로 밝혀졌다.(《조선일보》 2006년 10월 13일, 《주간조선》 2009년 4월 27일)
2009년 6월 18일 프랑스 서부 투르 지방법원 재판부는 베로니크 쿠르조에게 검찰의 구

이후의 재판 결과는 그리 알려지지 않았지만, 그 결과를 들은 사람들은 다시 한 번 의아함을 숨길 수 없었다. 프랑스 법원은 임신거부증 등을 이유로 그녀에게 징역 8년을 선고했으며, 얼마 가지 않아 형 집행을 중지하고 가석방했다. 한마디로 풀려난 것이다.

자, 생각해 보자. 사람을, 자신이 낳은 자식을 그것도 셋이나 죽였는데, 겨우 징역 8년형이었으며 그나마 결국에는 석방되었다. 형량이 너무 가벼운 것이 아닌가? 우리나라의 형법은 어떻게 되어 있을까?

자신의 어린아이, 즉 영아를 살해하면 징역 10년 이하이고, 유기(遺棄) 다시 말해서 내다 버리면 징역 2년 이하 또는 300만 원 이하의 벌금이다.[2] 대체 이것이 말이 되는 것일까? 사람을 죽이면 보통 사형이나 장기 징역을 떠올리는데, 자기 아이를 죽이거나 버

형인 10년형보다 적은 징역 8년형을 선고했다. 정식 재판에 회부되기에 앞서 2년 6개월간 수감되어 있어 잔여 형기인 5년여만 복역하면 석방된다.(《쿠키뉴스》 2009년 6월 19일) 2010년 5월 14일 베로니크 쿠르조가 형기의 절반을 마치고 오를레앙 교도소에서 비공개로 석방되었다. 그녀가 언론과 접촉하지 않는다는 조건이었다.(《연합뉴스》 2010년 5월 18일)

2 형법 제251조(영아 살해): 직계존속이 치욕을 은폐하기 위하거나 양육할 수 없음을 예상하거나 특히 참작할 만한 동기로 인하여 분만 중 또는 분만 직후의 영아를 살해한 때에는 10년 이하의 징역에 처한다.

형법 제272조(영아 유기): 직계존속이 치욕을 은폐하기 위하거나 양육할 수 없음을 예상하거나 특히 참작할 만한 동기로 인하여 영아를 유기한 때에는 2년 이하의 징역 또는 300만 원 이하의 벌금에 처한다.(개정 1995. 12. 29)

직계존속에는 법률상 직계존속뿐 아니라 사실상의 직계존속도 포함된다. 유기에는 적극적으로 보호 없는 상태로 옮겨 놓는 행위는 물론 생존에 필요한 보호를 하지 않는 행위도 포함된다.

　　　　　　　　　　　　　정말 축복받아야 할 아이들

리는데 왜 이리 형이 가벼울까?

놀랍게도 예로부터 인간은 자신의 아이를 버리거나 죽이는 데, 지금 우리가 생각하는 것 이상으로 관대했던 것이다. 그리고 이런 사고방식은 현재까지 이어지고 있다.

아이를 버려 왔던 사회

지금도 우리 주변에서는 아이를 버리고 있다. 생각보다 훨씬 많이 버린다. 일전에 서울의 다른 동네에서 아이들이 하도 많이 버려져서, 조금이라도 건강한 상태로 아이를 구하기 위해 한 목사가 아이를 버리는 상자 즉 '베이비 박스(baby box)' 혹은 '드롭 박스 (drop box)'를 만들었다는 소식이 보도되었다.[3]

3 서울 관악구 신림동 '주사랑장애인공동체'의 이종락 목사가 2009년 국내 처음으로 버려 지는 아이들을 위한 베이비 박스를 설치했다. 장애아로 태어난 둘째 아이로 인해 14년 간 병원을 드나들다가 병원에서 버려지는 아이들을 데려오기 시작하여 12명에 이르렀다.(《동아일보》 2009년 12월 28일)

2011년 6월 19일 미 일간 《로스앤젤레스타임스》는 이종락 목사의 장애아 보호시설 에 드롭 박스가 놓인 과정과 이를 운영하는 것에 대해 상세하게 소개했다.(《쿠키뉴스》 2011년 6월 21일)

주사랑공동체의 베이비 박스가 영아 유기를 조장한다며 철거를 요구하는 관악구청과 이종락 목사가 대립하고 있다. 관악구청 관계자에 따르면 관악구에 유기 아동이 2009 년 1명에서 2011년에 24명이나 발생했고, 영아 유기는 불법이기에 베이비 박스가 불법 을 조장한다고 주장한다. 그리고 관악구청은 2011년 4월부터 베이비 박스의 철거를 요 청했고, 2011년 10월에는 장애인 활동보조인 지원을 중단했다. 또한 미인가 시설이라 는 이유로 수급자 신청도 받아 주지 않는 실정이다. 현재 베이비 박스에 들어오는 아이

버리는 아이를 상자에 넣고 초인종을 누르면, 사람이 재빨리 나와 아이를 챙긴다는 발상이다. 그런데 이것이 문제가 된다고 말들이 많았다. 어떤 이는 "그런 시설이 도리어 영아 유기를 부추긴다"고 주장하는가 하면, 또 어떤 사람은 "그렇게 해서라도 아이들의 목숨을 살려야 하지 않느냐"라고 말한다.

하지만 베이비 박스라는 것이 이미 유럽과 일본에서는 제법 많이 설치되어 있는 것이며, 게다가 이런 시스템은 상당히 과거부터 운영되어 왔다. 이탈리아 르네상스의 시발이 된 유서 깊은 도시인 피렌체에 가면 '고아 병원'[4]이라는 곳이 있다. 1445년에 세워진 이

들은 경찰과 구청에 신고되어 어린이 시립병원을 거쳐 보호시설로 보내진다. 구청 측에서는 베이비 박스와 관련한 법적 규정이 없어 임의로 판단할 수 없으며, 시설의 적법성을 따질 법적 근거를 마련해 줄 것을 보건복지부에 요청한 상태라고 한다.(《오마이뉴스》 2012년 1월 19일)

2009년 12월 베이비 박스 설치 이후로 2015년 11월 15일까지 베이비 박스에 들어온 아기는 모두 830명이다. 이 시설을 찾는 엄마들의 60퍼센트 이상이 10대 미혼모이며 800여 명 중 150명이 본인이 키우겠다고 다시 데려가기도 했다. 2012년 8월 출생신고를 해야 입양을 보낼 수 있도록 입양특례법이 실시되면서 아기가 들어오는 빈도가 급증했다. 현재 정부 지원은 없으며 51가구의 생활비와 분유, 기저귀 값을 지원하고 있으며, 오갈 데 없는 미혼모의 자립을 돕기도 한다.(《여성조선》 2015년 12월 18일)

4 Spedale degli Innocenti: 이탈리아 피렌체에 있는 고아들을 위한 병원. 1419년 피렌체 비단업자 길드인 '아르테 델라 세타(Arte della Seta)'의 의뢰로 필리포 브루넬레스키가 설계하고 건축을 시작했다. 이 건물은 이탈리아 초기 르네상스 건축물의 대표적인 예로 간주된다. 여러 단계에 걸쳐 건축되었는데, 최종적으로 개원하게 된 것은 1445년이었다. 이 병원은 르네상스 시대 피렌체의 사회적 인본주의적 시각을 보여 주는 것이었다. 운영 초기부터 버려진 아이들을 받는 베이비 박스를 운영했고, 나중에는 회전 선반으로 아기를 받는 창을 만들었다. 개원 3년 뒤에는 260명의 아기들이 들어왔고, 1560년에는 1320명, 1681년에는 3000명이 넘게 되었다. 1577년 로마냐 지역에서 소를 구입해 우유를 아기

정말 축복받아야 할 아이들

곳은 600년의 역사를 바라보는 유럽에서 가장 오래된 고아원이다. 르네상스의 대표적인 건축가 필리포 브루넬레스키[5]가 설계한 곳으로, 시설과 규모도 가장 앞섰던 곳이다. 그런데 수녀원에서 운영하던 이곳에는 건립 초기부터 아기를 놓는 선반이 벽에 만들어져 있다.

즉 아이를 버리려는 엄마가 아이를 턴테이블 모양으로 된 선반에 올려놓고 옆의 초인종을 누르면, 안에서 수녀가 나와 선반을 안으로 돌린다. 그러면 아이는 뱅그르르 안으로 돌아 들어가고 수녀는 아이를 품에 안고 재빠르게 들어가는 것이다. 이 장치는 수녀가 아이를 빨리 구할 수 있을 뿐 아니라, 수녀가 아이 어머니의 얼굴을 볼 수 없다는 장점이 있어서 널리 활용되었다.

이런 시설이 있었다는 것은 사람들이 그만큼 아이들을 많이 버렸다는 증거다. 당시에도 영아 유기를 막으려고 시도해 보지 않았던 것도 아니다. 그렇지만 영아 유기는 없어지지 않는 폐습이었다.

그래서 어차피 근절하지 못할 바에야 아이들을 잘 키우기라도

들에게 수유하는 방식을 시작했다. 1756년에는 이탈리아에서 최초로 천연두 예방접종을 하기도 했다. 현재는 박물관과 아동 관련 기관과 유니세프 연구소가 입주해 있다.

5 Filippo Brunelleschi(1377~1446): 이탈리아의 건축가, 조각가. 투시도법의 발명자이자 르네상스 건축의 창시자로 알려져 있다. 어릴 때는 문학과 수학 교육을 받았지만, 예술에 뜻을 두고 비단업자 길드인 아르테 델라 세타(Arte della Seta)에 등록하게 된다. 1401년 피렌체에 있는 세례당 청동 문을 디자인하는 공모전에 로렌초 기베르티와의 경합으로 유명해졌다. 아르테 델라 세타의 의뢰로 건축하게 된 고아 병원이 첫 작품이었고, 이후로 산 로렌초 디 피렌체 대성당과 성구실 등을 건축했다.

하자는 쪽으로 합의했던 것이다. 그래서 고아원 시설이 발달하게 됐다. 또한 같은 이유로 영아 유기나 심지어는 영아 살해에 대해서 조차 정상을 참작한다고나 할까, 그 부모 특히 어머니의 심정을 이해하는 쪽으로 가벼운 형량을 책정하던 정서가 남아 있는 것이다.

가슴 아프지만 영아 유기는 지금도 계속되고 있다. 그런데 우리나라에서는 남의 아이를 데려다 키우면서, 자신이 낳은 아이라고 말하는 경우가 유독 많은 것 같다. 즉 업둥이인 것을 밝히지 않는 것이다. 그러니 국내에는 숨겨진 업둥이가 많을 것으로 추정되는 것이다.

그런데도 우리 당국에서 발표한 2011년 한 해 동안 시설에 맡겨진 아이가 8590명에 달한다.[6] 그러니 시설을 거치지 않고 이웃이나 지인에게 업둥이로 넘겨진 아이를 고려한다면, 적어도 한 해에 1만 명이나 그 이상의 우리 아이들이 버려진다고 봐야 할 것이다. 이렇게 버려진 아이들은 어떻게 살아가게 될까?

오페라하우스의 아기 바구니

독일의 뮌헨 시내에 파르테논 신전처럼 떡하니 버티고 서 있는

6 현재까지 구할 수 있는 가장 가까운 통계가 2011년 것이다. 그 이후는 영아 유기의 공식 통계도 없다.

정말 축복받아야 할 아이들

오페라하우스. 정식 명칭은 바이에른 국립 오페라극장이다. 이곳에는 지하에도 로비가 있어서, 공연 전이나 막간에 음료나 먹을 것을 판매한다. 공연이 있는 날은 그야말로 발 디딜 틈이 없다. 그런 와중에 지하 로비 한쪽에서 한숨 섞인 탄성이 흘러나왔다. 이어 사람들이 몰려서 웅성거린다. 궁금하여 사람들 사이를 비집고 그곳으로 가 본다.

놀라운 광경이 펼쳐져 있다. 바닥 구석에 아기 바구니 하나가 놓여 있는 것이 아닌가? 그리고 그 안에는 인형처럼 귀여운 아기가 누워 있었다. 울지도 않고……. 대체 누가 이곳에, 아기를 버리고 간 것일까? 그런데 다시 보니, 그것은 인형 같은 아이가 아니라, 인형이었다. 휴, 다행이다. 바구니와 그 안에 누워 있는 아이가 모두 설치 예술 작품이었던 것이다. 너무나 사실적으로 만들어져 바구니를 발견한 사람들이라면 다들 소리를 지르며 다가와 한참을 살피고, 진짜 아이가 아니라는 사실을 깨닫고 나서야 안도하는 것이다.

그러고는 "왜 이런 작품이 이곳에 있지?" 하며 궁금해한다. 그런데 그 바구니 바로 옆에 현금 자동 지급기가 서 있었다. 이 무슨 기묘한 조화인가? 현금 자동 지급기도 설치 작품의 일부였다. 즉 "오페라하우스의 로비에 있는 현금 자동 지급기 앞에 놓아 둔 아기 바구니"인 것이다. 오페라하우스에서 현금을 찾는 사람이라면 '아이를 키울 만한 사람'이라고 생각했을까? 눈에 뜨일 만한 곳에 아이를 버린 것이다.

바이에른 국립 오페라극장은 종종 주제를 정해서 페스티벌을 펼친다. 그 시즌의 주제가 '버려진 아이'였다. 한 시즌의 프로그램을 채울 만큼 영아 유기를 그린 작품들은 많은 것이다. 그 아기 바구니뿐만 아니라, 극장 곳곳에는 그 아이가 점차 성장해 가는 과정이 일련의 설치 작품 시리즈로 전시되고 있었다. 그날의 오페라는 『루크레치아 보르자』였다.

도니체티의 두 명작이 가진 공통점

가에타노 도니체티(1797~1848)의 『루크레치아 보르자』는 16세기 이탈리아의 유명한 여인이었던 루크레치아 보르자의 이야기를 다룬 것인데, 빅토르 위고의 희곡 『뤼크레스 보르자』가 원작이다.

페라라의 공작부인인 루크레치아는 남편보다도 더욱 강력한 배경이 있었다. 아버지가 교황 알레산드로 6세이며 오빠가 유명한 체사레 보르자였으니, 아버지(물론 법적인 아버지는 아니지만 교황이 생부라는 것은 세상이 다 아는 사실이었다.)와 오빠의 권력을 등에 업은 그녀의 악명은 드높았다. 더불어 그녀의 남성 편력역시 만만치 않았으니, 그녀가 낳았다는 사생아의 이야기가 야사(野史)에 종종 등장한다.

위고의 상상력은 그런 전해지는 이야기를 바탕으로 펼쳐진다. 루크레치아가 한 청년을 사랑하게 되는데, 알고 보니 그녀가 낳

정말 축복받아야 할 아이들

아 버렸던 아들이라는 이야기다. 연인이 될 뻔했던 상대가 아들이라는 것을 알고, 그때부터 숨어서 몰래 그를 도와주는 어머니, 하지만 그런 어머니의 마음을 알지 못한 채 그녀를 비난하는 아들…… 모자간의 비극은 위고의 무게 있는 문학에 도니체티의 박력 있는 음악이 더해져 극적으로 전개된다. 결국 아들은 그토록 찾던 어머니를 만나지만, 어머니가 준 독약을 잘못 먹고, 어머니의 품에 안겨 숨을 거둔다.

버려진 아이를 찾는 이야기는 도니체티의 또 다른 오페라에도 나온다. 『연대의 딸』은 『루크레치아 보르자』와 같은 비극이 아니라 희극이다. 즉 오페라부프(프랑스 희가극)인데, 내용은 버려진 전쟁고아의 이야기다.

나폴레옹이 스위스를 침략했던 전쟁을 배경으로 드라마가 전개된다. 프랑스 제21연대는 전쟁터에서 울고 있는 어린 여자아이를 발견한다. 병사들은 아이를 버리고 갈 수 없어서, 아이를 데리고 전투를 계속한다. 그렇게 아이는 제21연대 모든 장병들의 딸로 양육된다. 병사들은 군복을 줄여 그녀의 옷을 지어 입히고 인형을 만들어 준다. 그녀는 부대에서 북 치는 소녀로 자란다. 그래서 그녀를 '연대의 딸'이라고 부른다.

어느 날 후작 부인이 연대에 등장하여, 자기 동생이 낳아서 근방에 버렸다는 아이를 찾는다. 결국 마리가 그 아이로 밝혀지고, 마리는 병사들 즉 '아버지들'을 떠나서 이모인 후작 부인의 저택으

로 들어간다.

그런데 마리가 연대에 있을 때에 만나 마리 때문에 군인이 된 토니오가 후작 부인의 저택에 나타나서, 마리를 사랑하는 심정을 부인에게 고백한다. 이때 부르는 노래가 감동적인 로망스 「그녀 곁에 있고 싶어서 가난한 군인이 되었습니다」이다. 토니오는 부인에게 "저와 마리는 연대에서 이미 결혼을 약속했다"고 애원한다. 이에 부인은 "군인은 절대로 우리 집안과 결혼할 수 없다"고 완강하게 반대하지만, 토니오의 노래에 가슴이 벅차오르는 것을 느낀다.

마리의 엄마라는 사람은 왜 아이를 버릴 수밖에 없었을까? 그녀는 한 군인을 사랑했지만, 미천한 하급 장교와는 결혼할 수 없다는 집안의 반대로 결혼하지 못했다. 그래서 이미 임신을 했던 그녀는 마리를 낳아 버렸다. 그러면 마리의 엄마는 죽은 것일까? 그녀는 살아 있었다. 바로 후작 부인이 마리의 생모 본인이었다. 그녀는 후작과 결혼했지만, 결혼 전에 버렸던 아이가 마음에 걸렸다. 그래서 그녀는 조카라고 속이고 마리를 수소문했고, 늦게나마 마리를 찾자 누구보다도 행복하게 해 주고 싶었다. 명문가의 공작을 마리의 짝으로 정해 놓기까지 했다. 그런데 웬 시시한 군인 사윗감이란 말인가?

하지만 후작 부인은 토니오의 로망스를 듣고는 눈물이 고인다. 그렇다. 자신도 집안의 반대로 결혼하지 못하고 사생아를 낳아서 버렸는데, 이제 딸 마리도 엄마인 자신 때문에 사랑하는 군인과

정말 축복받아야 할 아이들

결혼할 수 없게 된 것이다. 그때 후작 부인이 이모가 아니라 생모라는 사실을 알게 된 마리가 달려와서 "어머니의 소원이라면 공작과 결혼하겠다"고 울면서 말한다. 하지만 후작 부인 아니, 마리의 어머니는 "아니다. 너는 사랑하는 군인과 결혼하라"고 말한다.

이 오페라는 버렸던 아이 찾기 이야기일 뿐만이 아니다. 이것은 '권력과 재산을 위한 결혼'만을 추구하던 귀족들이 '진정한 사랑에 의한 결혼'에 눈을 뜨는 이야기이며, 후작 부인의 의식 성장을 그린 작품이다. 결국 마리는 군인 토니오와 결혼한다.

더불어 후작 부인도 마리의 아버지 중 한 명인 중사와 결혼한다. 이 집안의 여성들은 모두 군인에게 반하는 유전형질이 있었던가 보다.

당당하게 자라나는 잃어버린 아이들

놀랍게도 고전 속에는 주인공들 가운데에서 버려진 아이, 즉 고아나 업둥이가 아주 높은 비율을 차지하고 있다. 그런데 그들은 대부분 영웅이나 지도자들이다. 부모 없이 컸음에도 불구하고 말이다. 어떤 이는 현대 세계에서 최고 권력자들의 절반가량이 어려서 부모의 손을 떠나 다른 사람의 손에 양육되었다고 말한다.

이것은 무슨 의미일까? 그들은 좋은 유전자를 가지고 태어났으

며, 거기에 부모를 떠나서 보다 거친 환경에서 단련되어, 더욱 강인한 존재로 키워진 것이 아닐까? 호랑이가 새끼를 계곡 밑으로 굴려서, 기어 올라온 새끼만을 키운다는 이야기가 연상된다. 인간도 그렇게 버려진 아이들 중에서 살아남은 자들이 그런 위치에 올라선다고 생각해 볼 수도 있다.

그런 가장 대표적인 예는 버려진 다음에 갖은 고생을 다 하고, 스스로 왕위에 오른 오이디푸스 왕의 경우일 것이다. 소포클레스는 비극 『오이디푸스 왕』에서 그 불쌍한 고아의 운명을 안타깝게 노래했지만, 오이디푸스는 누구보다도 지혜로운 정신과 강인한 의지로 최고 권력자의 자리에 오른 것이다. 부모나 배경의 도움이라곤 전혀 없이 말이다.

오페라에서도 부모와 떨어져 성장한 아이들이 성장하여 영웅이 되는 경우가 많다. 칠레아의 『아드리아나 르쿠브뢰르』의 남자 주인공 마우리치오는 폴란드의 왕이자 작센의 선거후의 사생아로서, 아버지와 어머니에게 모두 양육이 거부된 아이다. 그러나 그는 결국 전쟁 영웅이 되어 스스로의 능력으로 작센 백작의 작위를 차지한다. 베르디의 『시칠리아 섬의 저녁 기도』는 버려진 아들과 아버지의 이야기다. 시칠리아의 총독 몽포르테가 독립운동 세력의 우두머리를 잡고 보니, 자기가 젊어서 낳았던 아들로 밝혀진다. 아들은 아버지 없이도 훌륭하게 자라서 독립운동의 지도자가 되어, 아버지와 당당히 대적한다. 자신의 도움도 없이 적장으로 큰 아들

정말 축복받아야 할 아이들

을 본 아버지는, 비록 적이지만 아들의 대견함에 감격한다.

그 외에도 오페라 속의 버려진 아이들은 부모의 지원이 없이도 훌륭하게 잘 자라며, 원래의 혈통에 걸맞은 위엄을 나타내곤 한다. 모차르트의 『피가로의 결혼』에서 피가로는 비록 하인이지만, 귀족에게 무조건 굴종하지 않고 자신의 의견을 관철시키는 혁명적인 인물로 나온다. 결국 피가로는 의사인 바르톨로와 하녀장(下女長)인 마르첼리나가 젊은 시절에 낳은 아이라는 것이 밝혀진다. 베르디의 『일 트로바토레』의 만리코는 비록 집시의 아들이라고 하지만, 원래 혈통은 백작의 아들이다. 결국 그는 군대를 통솔하는 지도자로 성장한다. 토마의 『미뇽』에 나오는 미뇽은 어려서 누군가의 손에 넘어가서 거지가 된 떠돌이 소녀이지만, 원래 그녀는 이탈리아 명문 귀족인 백작의 딸로 밝혀진다.

버려져 자란 아이의 압권은 역시 바그너의 『니벨룽의 반지』에 나오는 영웅들이다. 지그문트는 아버지로부터 버려지고, 그의 아들인 지그프리트도 생모가 죽은 후에 대장장이에게 양육된다. 하지만 부모가 없는 악조건 속에서도 지그문트와 지그프리트는 둘 다 영웅으로 성장한다. 그렇다면 영웅의 첫 번째 조건은 버려지는 것이 아닐까?

7 유기아와 사생아

비극의 근간, 출생의 비밀

요즘 우리는 티브이 드라마에서 종종 '출생의 비밀'이 나오면 "또 '막장 드라마'가 나왔다"면서 작품을 우습게 보는 경향이 있다. 물론 비상식적으로 이야기를 꼬아서 말도 되지 않는 전개나 결말을 이끌어 가는 작품도 없지는 않을 것이다. 하지만 출생의 비밀이 나온다고 모두 '막장 드라마'라고 폄하하는 것은 옳지 않다.

앞에서 살펴보았듯이, 예로부터 아이들은 알게 모르게 많이 버려졌다. 그러므로 출생의 비밀이란 아주 흔한 사례였으며, 문학과 여러 예술에서 중요한 소재였다. 그리고 출생의 비밀을 가진 집은 상상 이상으로 많다.

만일 우리 집에 그런 일이 없거나 가까이서 그런 경우를 본 적이 없다고 하여도, 바로 이웃에는 말하지 못할 사정이 있을 수도 있는 것이다. 그런 일들을 모두 싸잡아서 매도할 수 있겠는가? 출생의 비밀이라는 것은 한 쌍의 남녀가 한때 사랑을 했었다는 증거이며, 그 아이와 부모들은 남들이 상상할 수 없는 고통과 슬픔을 참고 살아왔다는 방증이기도 하다.

역사상 많은 문화권이 일부일처제를 표방하고 선호해 왔지만, 모든 사람이 그렇게 살기는 어려운 일이었다. 평생 한 이성만을 상대로 아이를 낳고 살 수 있었던 사람이 도리어 복 많은 사람인 것이다. 그러니 그렇지 않은 사람들을 죄인으로 취급할 수는 없는

것이다. 하물며 그 아이들이 무슨 죄가 있는가?

출생의 비밀, 그것은 죄악이거나 수치이기 이전에, 인간이 삶을 살면서 겪었던 고통으로 인해 생긴 생채기다. 그리고 그것은 역사와 문학을 통틀어 가장 중요한 소재가 되었다.

잃어버린 딸을 찾는 또 하나의 감동적인 명작

베르디의 『시몬 보카네그라』는 잃어버린 어린 딸을 25년 만에 찾는 감동적인 내용이다. 베네치아와 함께 중세의 지중해를 양분하던 해양 강국인 제노바의 총독으로 시몬 보카네그라가 선출된다. 명망 있는 선원이었던 그가 총독으로 뽑힌 것은 귀족파에 대항하기 위한 평민파의 전략이었다. 총독의 권좌에 오른 시몬은 강압적인 통치로 귀족파를 압박해 나갔다.

사실 시몬은 귀족들에게 개인적인 원한이 있었다. 그는 젊은 선원이던 시절에 귀족 명문가인 피에스키 가문의 딸 마리아를 사랑했다. 그러나 그가 평민이라는 이유로 마리아의 아버지는 결혼을 반대했고, 이에 마리아는 집을 나와 시몬과 동거한다. 그리고 그들은 여자아이를 낳아 키웠다. 그러던 중 마리아의 아버지는 그녀를 강제로 납치해 가서 집 안에 가두어 버렸다. 그래서 시몬은 혼자서 어린 딸을 키웠고, 그가 바다에 나갈 때는 늙은 유모가 아이를 돌보았다.

그러던 어느 날 항해에서 돌아온 시몬이 집에 와 보니, 유모는 죽고 아이는 사라졌다. 너무 늙은 유모가 생을 마감하자, 어린애는 시신 곁에서 며칠을 울다가 사라져 버린 것이다. 시몬은 백방으로 아이를 찾았지만, 행방을 알 수 없었다. 그 후 시몬은 정계에 진출하고, 결국 총독이 된다.

25년이 흐른다. 이제 머리가 센 늙은 총독 시몬 보카네그라는 측근의 부탁을 받는다. 그가 한 귀족 처녀와 결혼하고 싶은데, 처녀가 피한다는 것이다. 그러니 총독이 그녀를 방문하여 얘기를 좀 해 달라는 것이다. 총독은 내키진 않지만 처녀의 집을 방문한다. 그녀의 이름은 아멜리아 그리말디. 평민 출신 총독에 의해 몰락한 귀족 세력의 마지막을 지키는 상속녀다.

아멜리아는 그런 위치에 걸맞게 우아하고 당당하다. 아멜리아는 총독이 자신을 측근과 결혼시킴으로써 마지막 남은 그리말디 가마저 멸문시키려는 것이라는 생각에, 경계하는 눈빛으로 총독을 맞는다. 그런데 아멜리아를 만난 총독은 자신도 모르게 마음이 수그러지면서 그녀에게 "이렇게 훌륭하고 아름다운 여인이 왜 세상을 등지고 숨어서 지내나요?" 하고 원래의 방문 목적과는 다른 이야기를 꺼낸다. 아멜리아 역시 그를 보더니 부드러워져서 "저는 그리말디 가의 여자가 아닙니다."라며 애인에게도 하지 않았던 비밀을 털어놓는다.

그녀는 "저는 그리말디 가를 지키기 위해 귀족파가 내세운 아이

에 지나지 않습니다. 실은 저는 고아입니다."라고 말한다. 이어 그녀는 "저는 피사 근처의 바닷가에 살았습니다. 한 할머니가 저를 키웠지요. 그런데 어느 날 할머니가 숨을 거두고 말았습니다. 할머니는 초상화 하나를 남겼습니다. 제 어머니의 모습이지요."

그 말을 듣던 시몬의 가슴은 벅차오른다. 그는 노래한다. "아, 신이여! 제가 감히 이런 희망을 가져도 되겠습니까?" 시몬은 묻는다. "혹시 그 집에 찾아오는 사람이 없었나요?" "가끔 어떤 선원이 오곤 했습니다." 시몬은 가슴이 방망이질 치는 것을 참으며 계속 묻는다. "그 할머니의 이름이 조반나가 아니던가요?" "예." 그는 그때까지도 자기 가슴에 걸고 있던 초상화를 내민다. "초상화의 얼굴이 이것?" "예!" "마리아!" "제 진짜 이름이에요!"

두 사람은 끓어오르는 감동으로 뜨겁게 포옹한다. 25년 만에 만난 부녀는 "딸아! 딸이라고 부르는 것만으로도 내 가슴은 뛰는구나."라며 감동적인 2중창을 이어 간다. 잃어버린 아이를 다시 찾는 이야기는 오페라 역사에서 중요한 테마의 하나다.

사회가 책임졌던 아이, 사생아

버려진 아이의 문제를 문학에서 정면으로 다룬 것은 헨리 필딩(1707~1754)의 『업둥이 톰 존스 이야기』다. 이 영국 소설은 한 업둥이의 탄생부터 유기 그리고 성장에서 결혼까지의 이야기를 풍속화

처럼 세밀하게 그리고 있다. 이 책은 비록 소설이지만 업둥이에 대한 유럽 사회의 시각과 풍속을 들여다볼 수 있는 좋은 자료다.

'영국 땅에서 탄생하는 모든 사생아는 교구에서 부양한다'는 법이 이미 엘리자베스 1세 시대에 제정되었다. 즉, 부모를 알 수 없는 아이는 사회가 책임지는 것이다. 이런 법률은 당시에 사생아가 얼마나 많았으며, 또한 아동 유기가 얼마나 많이 발생했는지를 짐작하게 해 주는 증거이기도 하다. 물론 이 법률이 국민 모두의 지지를 받은 것은 아니지만 말이다.

그래서 버려진 어린아이 톰을 발견한 사람들은 "아이를 교구의 원의 집 문간에 가져다 놓자"고 말한다. 그리고 톰은 다행히도 덕성이 높은 귀족을 만나 양육된다. 그리하여 톰은 업둥이지만, 좋은 성품을 가진 훌륭한 어른으로 성장한다.『업둥이 톰 존스 이야기』는 좋은 환경이 제공된다면 사생아도 좋은 사람이 될 수 있다는 점을 강조한, 당시로서는 신선한 메시지를 담은 작품이다.

당시에 혼외로 낳은 아이, 다시 말하자면 사생아들은 대부분 나쁜 아이로 인식된 것이 사실이었다. 그때까지도 대부분의 법률과 종교적 관행은 천한 태생의 아이에게 은혜를 베푸는 것은 좋은 일이라기보다는 교회의 가르침에 위배되는 일이라고 여겼다. 부모의 잘못 때문에 사생아가 벌을 받는 것은 당연하다고 생각했다.『업둥이 톰 존스 이야기』에 보면, "사생아란 인간의 음란함을 보여 주는 증거"라고 믿었다. 이렇게 법이나 종교는 결혼 밖에서 생겨난

아이들을 누구의 자식으로도 간주하지 않았다.

그런 이유로 사생아는 태어날 때부터 장래가 결정되었다. 즉 사생아는 미천하고 하찮은 일을 하도록 키워야 하는 것이 당연하다고 생각했고, 사생아에게 좋은 교육을 시키는 것을 근본적으로 차단했다. 즉 사생아들은 버려지는 것이 당연한 일이며, 주워 키우지 않아도 상관없다는 인식이 만연했다. 그 아이들을 외면하는 행위는 아이들을 만든 부모의 죄에 비하면 대수롭지 않고, 교육적으로 사회적으로 사생아를 외면해도 당연한 것으로 사회적 합의가 이루어진 것이다. 그런 상황에서 업둥이 톰을 훌륭하게 키우며 재산까지 상속하는 작품 속의 올워디 영주는 그야말로 개혁적인 인물이었다.

사생아에게 낙인을 찍은 이유

하지만 단지 혼외자라는 이유만으로 사회가 그 아이들을 외면한 것일까? 사생아들에게 법적인 아이들과 구별되는 낙인을 찍어야만 했던 진짜 이유는 무엇일까? 그렇게 낙인을 찍는다고 사생아가 줄어드는 것도 아니었으며, 그렇게 태어난 아이들에게 비극적인 결과만 초래했는데도 왜 여전히 낙인을 찍었을까?

첫 번째 이유는 종교적인 것이다. 기독교 교회는 사람들이 다만

신을 믿는 것만이 아니라, 기독교적 사회 속에서 살아가기를 요구해 왔다. 기독교적 사회구조의 바탕이 되는 것은 가족제도다. 그러므로 가족제도를 위협하는 것은 범죄이며, 그것은 혼외 자식에 대한 금기로 이어진다. 따라서 기독교 사회에서 사생아는 태어날 때부터 죄인이라는 낙인이 찍힌 채로 탄생하는 것이다. 그러나 알다시피 이것은 예수님이 가르친 사랑과는 다르다.

두 번째 이유는 경제적인 것이다. 엘리자베스 1세 시대의 법률은 획기적인 것이었지만, 그것은 국가나 사회의 재정적 부담으로 이어졌다. 그러므로 법률이 좋았다고 하더라도 (누군지도 알 수 없는) 부모 대신에 국가가 부양비를 부담해야 하는 사생아에 대한 시각이 좋을 수 없었다.

세 번째는 법적인 이유다. 사생아를 구별하는 가장 중요한 이유는 상속 문제였다. 한 사람의 재산을 자식들에게 나누어 주면, 재산 분할로 인하여 재산은 규모가 축소될 수밖에 없다는 것이 고대 때부터의 고민이었다. 그래서 영국에서는 대부분의 재산을 장남에게만 상속하고, 차남에게는 거의 재산을 물려주지 않는 경우도 많았다. 그래야만 가문의 재산이 일정한 규모로 유지될 수 있기 때문이다. 본처 슬하의 형제 사이에도 그랬는데, 본부인이 아닌 몸에서 낳은 자식은 말할 나위도 없었다. 사생아라는 낙인은 재산을 물려주지 않아도 되는 아이로 만들어서 가문의 재산을 지키기 위한 보호 장치였다. 그래서 낙인은 쉽게 없어질 수가 없었다. 한 여인이 낳은 아이에게만 재산을 물려주는 관습은 가족제도의

정말 축복받아야 할 아이들

틀 안에서 점점 공고해졌다. 즉 사생아라는 낙인을 찍는 것은 사생아를 만들지 말자는 취지가 아니라, 상속자와 아닌 자를 일찌감치 구별하기 위해서 더욱 필요했던 것이다.

사랑의 아이

미래에 물려받을 재산도 없이 낙인 찍혀서 태어난 사생아 중에는 많은 예술 작품에서 보듯이 왜 그렇게 훌륭하고 뛰어난 사람들이 많을까?

사생아를 영어로 '법률을 위반한 아이' 또는 '법률에 어긋난 아이'라는 뜻의 '일리지티메트 차일드(illegitimate child)'라고도 부르지만, 더 흔히 '러브 차일드(love child)'라고 부른다. '사랑의 아이'란 말이다. 얼마나 사랑스러운 말인가? 계약이나 책임으로 낳은 아이가 아니라, 오직 사랑 때문에 생긴 아이라는 뜻이다. 다시 말하자면 법과 규칙에 어긋남에도 불구하고 낳은 아이인 것이다. '내추럴 차일드(natural child)'라고도 부르니, 역시 흡사한 의미다.

한 쌍의 사랑이 비록 결혼으로 이어지지 못했지만, '정말 사랑했기 때문에 낳은 아이'가 사생아다. 물론 그들의 혈통이 좋아서 뛰어난 아이가 나왔을 수도 있다. 그러나 아이 아버지는 혈기왕성하고 열정적인 사내였을 경우가 많았을 것이고, 어머니 역시 젊고

건강하고 아름다운 여성이었을 확률이 높다.

영국의 소설가 도리스 레싱(1919~2013)은 소설 『러브 차일드』에서 사생아가 잉태되는 순간을 아름답고 뜨겁게 그려 냈다. 그때 두 남녀는 눈부시게 아름다웠다. 그 순간은 둘에게 무엇과도 바꿀 수 없었고, 다른 어떤 것도 돌아볼 필요가 없었던 인생의 가장 찬란한 순간이었다는 것을 레싱은 강조하고 있다.

그렇게 본다면 사생아의 탄생은 합법적인 아이들보다 더 조건이 좋으면 좋았지 못할 이유는 없는 것이다. 아버지와 어머니가 세상의 제약도 무시할 만큼 그렇게 뜨겁고 행복한 순간에서 생긴 아이가 아니던가?

시궁창에 던져진 인생이라 하여도

사생아에 대한 이야기에서 자칫 빠뜨릴 수 있는 중요한 것이 사생아를 낳은 어머니다. 세상의 규율을 어긴 채로 사생아를 낳은 여성들은 비난과 멸시의 표적이 되었다. 아버지는 알 수가 없거나 알아도 표식이 없으니, 모든 화살은 사생아를 낳은 여성에게 돌아갔다.

일단 사생아를 낳은 후에 그녀의 일생이 더 이상 이전과 같을 수 없다는 것은 누구나 짐작할 수 있다. 그녀들에게는 손가락질의 세월이 기다리고 있고, 아이의 출산 이후로는 결혼도 취업도 쉽지

정말 축복받아야 할 아이들

않았다. 즉 경제적으로 사회적으로 육체적으로 곤두박질치는 경우가 많았다.

　여기에 소개하는 한 오페라는 모든 조명을 사생아가 아닌 사생아를 낳은 여성에게 맞추고 있다. 정확히 말하면 사생아의 어머니와 외할머니, 즉 사생아 어머니의 새어머니가 주인공이다.

　한 젊은 여성이 어떤 경로로 사생아를 임신하고, 아이의 아버지에게서 버려지고, 혼자서 아이를 낳고, 세상의 시궁창에 빠지는가, 그리고 더불어 불행 중 다행으로 어떻게 진실한 남자를 다시 만나는가 하는 모든 과정이 그려져 있다. 체코의 작곡가 레오시 야나체크(1854~1928)의 손끝으로 탄생한 『예누파』는 20세기 오페라의 새 방향을 보여 준 걸작이다.

　예누파는 부농 가문의 손녀로서 차남의 딸이지만, 부모님이 모두 돌아가시고 없다. 그녀는 아버지의 후처로 들어와서 과부가 된 새어머니, 즉 양모의 손에 자랐다. 예누파는 장남의 아들인 슈테바를 좋아한다. 당시 사촌간의 결혼에 규제는 없었다. 하지만 주색을 좋아하는 슈테바는 그녀를 희롱할 뿐 진지하게 대하지 않는다. 반면 슈테바의 어머니가 데리고 들어온 아들인 라차는 예누파를 진심으로 사랑한다. 하지만 예누파는 이미 슈테바의 아이를 임신하고 있다.

　예누파는 겨울 내내 양모의 작은 집에 숨어서 아이를 낳는다.

양모가 슈테바를 불러서, 슈테바는 마지못해 양모의 집에 찾아온다. 슈테바에게 양모는 "예누파가 아들을 낳았다. 너와 꼭 닮았다."면서 그녀와 결혼하라고 요구한다. 하지만 이미 양가의 처녀와 정혼해 버린 슈테바는 달아난다.

그때 라차가 들어온다. 여전히 예누파를 그리워하는 라차를 보고 양모는 용기를 내어 사실을 말한다. 양모는 "예누파는 그동안 아이를 낳았다. 그래도 괜찮겠느냐?"라고 묻는다. 라차는 사랑하는 그녀를 받아들이고 싶지만, 슈테바의 아이도 떠맡아야 한다는 것 때문에 괴로워한다. 그런 그를 본 양모는 순간적으로 "그런데 아이는 죽었다."라고 거짓말을 해 버린다. 그리고 아이를 안고 눈보라 치는 밖으로 나가서, 얼어버린 강물의 얼음 밑으로 아이를 밀어 넣는다.

봄이 되어 라차와 예누파는 결혼식을 치른다. 식이 한창 진행될 때 밖이 소란스러워진다. 흥분한 사람들이 뛰어와서 "녹은 강물 속에서 영아의 사체가 발견되었다."고 외친다. 사람들은 예누파를 비난하고, 그녀에게 돌을 던진다. 그러자 양모가 나서면서 "예누파는 아무것도 모른다. 다 내가 한 짓이다!"라며 예누파를 구한다. 그리고 예누파에게 "어미를 용서해 달라."며 무릎을 꿇는다. 정신을 차린 예누파가 양모를 일으킨다. 그녀는 결연한 음성으로 "어머니가 죄인으로 살아가게 할 수는 없어요. 우리는 어머니를 저주할 수 없어요. 신이여, 그녀를 돌보아 주소서."라며 양모를 껴안는

다. 그리고 양모는 체포되어 퇴장한다.

모두 떠나고 무대에는 예누파와 라차만이 남는다. 예누파는 라차에게 "모두 가 버렸군요. 이제 당신도 가세요. 저는 재판을 받아야 할 몸이에요. 저 같은 죄인은 당신 같은 사람과 살 수 없어요."라고 말한다. 그러자 라차는 "세상이 뭐라든지 우리 둘은 서로 위로가 될 수 있을 것입니다. 나는 당신의 곁을 지키겠습니다. 둘이 함께할 수 있다면, 이것보다 더한 짐도 지겠습니다."라고 말한다.

그런 라차의 얼굴을 그윽하게 바라보던 예누파는 말한다. "신께서 당신을 저에게 보내셨군요. 마침내 신께서 저에게도 미소를 보내 주시는군요." 그녀는 이 혼란의 와중에서도 난생처음으로 진짜 사랑을 느낀다.

시궁창에 던져진 인생이라 해도 빛이 비칠 수 있는 것이다. 이제 두 사람이 함께 있다. 그녀는 처음으로 그를 가만히 껴안는다.

7 유기아와 사생아

이해받지 못하는 사랑의 진실

그는 왜 베네치아에서 죽어야만 했나

1911년 독일의 소설가 토마스 만[1]은 아드리아 해에 있는 휴양지

1 Thomas Mann(1875~1955): 뤼벡의 부유한 곡물상 집안에서 태어났다. 1891년 아버지가 사망하자 집안이 파산하여 가족이 뮌헨으로 이사했다. 보험회사에 근무하면서 뮌헨 대학에서 미술사와 문학사 등을 청강했다. 이 시기에 쇼펜하우어, 바그너, 니체 등에 영향을 받았다. 1901년 장편소설 『부덴브로크 가의 사람들』을 발표해 작가로서 이름을 알렸다. 이 작품은 1929년 토마스 만이 노벨문학상을 수상하는 계기가 되었다. 1924년 초기의 우울한 귀족적 의식에서 휴머니즘으로 향해 간 정신적 변화 과정을 묘사한 『마의 산』을 발표했다. 그는 일찍부터 나치의 대두를 위협으로 여겨 '이성에의 호소' 등 강연 및 평론을 통해 독일 시민계급에게 그 위험성을 호소했다. 1933년 1월 히틀러가 수상이 되자 2월부터 망명에 들어가 1936년 체코 국적을 획득했다. 같은 해에 독일 국적과 자산을 박탈당하고 심지어 본 대학 철학과에서 받은 명예박사도 철회되었다. 1938년 미국으로 이주해 1944년 미국 시민권을 취득했다. 1940년부터 1945년 5월까지 BBC 방송을 통해 독일 국민에게 히틀러 타도를 호소하는 반 나치 정기 방송을 계속했다. 1952년 매카시 위원회에게 공산주의자로 지목받자 스위스 취리히로 거처를 옮겼다. 주요 작품으로 장편소설 『대공전하』, 『마의 산』, 『요셉과 그 형제』, 『파우스트 박사』, 단편 「토니오 크뢰거」, 「트리스탄」, 「베네치아에서의 죽음」 등이 있다.

8 성 소수자

인 브리오니 섬에서 휴가를 보내고 있었다. 그러던 중 그는 구스타프 말러가 50세의 이른 나이에 뜻하지 않게 세상을 떠났다는 소식을 듣는다. 그때 만은 계시를 받은 듯한 심정으로 새로운 작품을 구상하게 된다. 그것이 소설 『베네치아에서의 죽음』이다. 작업이 시작되자, 그는 일정을 변경하여 브리오니에서 배를 타고 아드리아 해를 건너서 베네치아로 들어간다. 그러고는 베네치아에 있는 리도 섬의 한 호텔에 머물면서 집필을 계속한다.

『베네치아에서의 죽음』은 아직 세기말의 분위기에서 깨어나지 못한 시절 유럽의 상류층과 지성인들, 특히 예술가들의 행태를 비판하는 색채가 진한데, 그 속에는 자기 자신에 대한 통렬하고 가혹한 비난도 포함되어 있다.

이야기는 뮌헨에서 시작된다. 구스타프 폰 아셴바흐는 소설가이다. 그는 독일 문학의 오랜 과제였던 시민 계급과 예술가 계급 사이의 대립을 극복하고 내면적 조화를 이루어 낸 인물로서, 이미 사회적으로는 저명하고 인간적으로 원숙한 단계에 있다.

그는 어느 날 뮌헨의 영국 정원을 산책한다. 이 정원은 성(性)에 관해서 가장 자유로운 도시였던 뮌헨의 성적 자유를 대표하는 상징성이 있었다. 그곳에서 그는 처음 본 남자의 암시에 이끌려 여행을 떠나기로 한다. 목적지는 남쪽이라는 것뿐. 베네치아를 구체적으로 명시한 것은 아니지만, 궁리 끝에 아셴바흐는 자신에게 남쪽 나라라면 이탈리아일 수밖에 없으며, 도시는 베네치아일 것이라

는 결론에 이른다. 그런데 베네치아 역시 가장 환락적인 도시이며 자유연애와 유곽이 발달한 곳이지 않은가.

아셴바흐는 독일에서 바로 이탈리아로 가는 것이 아니라, 일단 브리오니 섬으로 갔다가 기선을 타고 베네치아로 건너간다. 이 여정은 말러의 죽음을 따라서 베네치아로 향했던 만 자신의 여로와 일치한다. 그런데 소설 속에서 묘사되는 주인공 아셴바흐의 모습은 작곡가 구스타프 말러를 연상시킨다. 만일 그가 소설가가 아니라 작곡가라고 했다면, 거의 모든 점에서 말러와 일치한다고 생각될 정도다. 그런 점에서 아셴바흐라는 인물은 자신의 분야에서 어떤 경지에 도달한 예술가, 즉 괴테나 말러 그리고 토마스 만, 세 인물을 모두 의미하는 것으로 볼 수도 있다.

어떤 알 수 없는 힘에 이끌려 남쪽 나라 즉 베네치아로 서서히 접근해 가는 여행은 주인공이 아니, 작가 자신이 잊었던 꿈과 고향을 찾아서 가는 여정이다. 또한 동시에 병과 죽음을 향해 가는 길이기도 한다.

베네치아에 도착한 작가는 리도 섬의 호텔에 여장을 푼다. 그는 그곳에서 운명처럼 미소년 타치오를 만나고, 그에게 참을 수 없는 동성애적 열정을 느낀다. 폴란드에서 여행 온 한 가족의 일원인 타치오는 절대적인 미를 상징하는데, 아셴바흐에게는 희열이자 동시에 고통이며 또한 죽음이다. 아셴바흐는 타치오를 떠나지 못한다. 베네치아에 콜레라가 창궐하여 모든 관광객들이 도시를 떠나지

만, 아셴바흐는 아랑곳하지 않고 타치오의 뒤를 쫓을 뿐이다. 타치오에 대한 그의 마음은 죽음을 피하고자 하는 본능보다 강한 것이다. 그는 타치오에게 어떤 애정 어린 관심도 직접 표하지는 않지만, 섬을 떠나지 않고 죽음을 맞이하는 것 이상의 열정이 있을 수 있겠는가? 결국 그는 아무도 없는 텅 빈 섬에서 쓰러지고, 생을 마감한다.

이 소설은 이탈리아의 영화감독이자 오페라 연출가인 루키노 비스콘티(1906~1976)가 1971년에 영화로 만들기도 했다. 비스콘티는 토마스 만이 창조한 소설의 주인공 아셴바흐는 작가로 표현되고 있지만, 그것은 위장일 뿐이며 실은 말러를 가리키는 것이라고 판단했다. 그래서 그는 말러의 교향곡 제5번의 아다지에토 악장을 영화에 사용하여, 이 곡을 널리 유명하게 만들기도 했다.

그러나 이 영화 이상으로 중요한 『베네치아에서의 죽음』의 재창조 사례가 또 하나 나타났다. 1973년 영국의 작곡가 벤저민 브리튼(1913~1976)이 오페라로 작곡한 것이다.

영국이 낳은 20세기 최고의 작곡가

지난 2013년은 오페라계의 두 거목인 베르디와 바그너의 탄생 200년이 되는 해로서, 세계 오페라계는 거장들의 작품들을 올리

이해받지 못하는 사랑의 진실

느라 분주했다. 하지만 2013년은 브리튼이 태어난 지 100주년이 되는 해이기도 했다. 물론 브리튼은 베르디나 바그너에 비해서는 인지도가 떨어지고, 그의 오페라들은 일반인들이 다가가기 어렵다고 생각한다. 하지만 2013년 한 해 동안 영국에서는 브리튼에 관한 다양한 행사와 공연이 있었으며, 많은 서적, 음반 그리고 영상이 나와서 그를 기렸다.

영국은 세계적으로 가장 중요한 음악 시장의 하나다. 그러나 정작 영국에서 공연되는 많은 오페라들은 대부분 외국 작품들이며, 영국은 퍼셀 이후에 오랫동안 이렇다 할 오페라 작곡가를 배출하지 못했다. 그러나 20세기에 들어서 영국은 그야말로 홈런을 친 것 같은 인물을 얻었으니, 2차 세계대전 이후 세계 오페라계의 중요한 작곡가로 손꼽히는 브리튼이다.

유복한 집안 출신인 브리튼은 어려서부터 음악적 재능을 보였고, 20대 초반에 이미 이름을 날렸다. 브리튼은 세계 정상급의 피아니스트이자 지휘자로도 활동했다. 동시에 뛰어난 작곡가로서 16편의 위대한 오페라와 많은 관현악곡 그리고 더 많은 가곡을 남겼다. 특히 그의 오페라들은 20세기 작품 중에서 중요한 위치를 차지한다. 한마디로 브리튼은 1900년 이후에 태어난 모든 작곡가들 중에서 작품 숫자로 따졌을 때 가장 많이 공연되는 오페라 작곡가다.

그러나 브리튼의 인생은 순탄치 않았으니, 동성애 성향 때문이

었다. 그는 영국의 테너 피터 피어스[2]를 만나서, 둘은 인생의 동반자이자 예술의 동지로 평생을 살았다. 하지만 영국의 사교계와 음악계는 그들을 백안시했고, 그럴 적마다 브리튼과 피어스는 음악과 여행 속으로 도망쳐야 했다.

브리튼과 피어스는 사람들의 호기심과 기자들의 카메라 때문에 불편했고, 공항에서나 철도에서나 힘들어했다. 그래서 하는 수 없이 그들은 자동차 여행을 즐겨했는데, 자동차만이 두 사람이 사회와 격리될 수 있는 편안한 공간이었다. 런던에서 잘츠부르크나 밀라노처럼 먼 곳까지 갈 때에도 그들은 자동차를 이용했다.

가장 짙고 고독한 향기의 오페라

브리튼의 오페라들 가운데에 마지막 작품이 『베네치아에서의 죽음』이다. 이 소설을 읽은 브리튼은 감동을 받았다. 아셴바흐에서 자신을 보았기 때문이다. 그는 누구보다도 작품 속의 주인공을 잘 이해할 수 있고 잘 표현할 수 있다고 생각했다. 그렇게 해서 오페라 『베네치아에서의 죽음』의 작곡은 시작되었다.

2 Peter Pears(1910~1986): 1937년 벤저민 브리튼을 만나 1939년부터 같이 살기 시작했다. 1943년 새들러스 웰스 오페라의 멤버가 되어 1945년 「피터 그라임스」 초연에서 타이틀 롤을 부른 뒤 브리튼의 오페라 초연에 여러 차례 참여했다. 1947년 브리튼과 함께 올버러 페스티벌을 창설했고, 1972년에는 브리튼-피어스 재단을 세워, 1980년 무대를 떠난 뒤에도 음악과 교육, 사회적 활동에 헌신했다.

이해받지 못하는 사랑의 진실

브리튼은 아셴바흐 역할을 테너가 부르도록 했다. 그것은 자신의 파트너인 피터 피어스의 역할이었다. 사실 피어스를 만난 이후 브리튼 오페라의 테너 역할들은 거의 피어스를 위한 배역들이었고, 모든 세계 초연에서 그 역할은 피어스가 처음 불렀다. 아셴바흐 역 역시 피어스의 스타일을 염두에 두고 작곡한 것이다.

이 오페라는 구성이 독특한데, 아셴바흐를 상대하는 모든 배역들을 단 한 사람이 맡는다는 것이다. 한 명의 바리톤이 여러 바리톤 역할들을 혼자서 다 부르는, 즉 일인다역을 한다. 처음에 아셴바흐가 여행을 하도록 이끄는 영국 정원의 남자에서부터, 베네치아로 가는 증기선에서 만나는 늙은 멋쟁이, 리도 섬까지 태워 가는 곤돌라 사공, 호텔의 지배인, 이발사, 유랑 악사 등을 모두 한 명의 바리톤이 계속 의상을 바꾸어 입고 나와서 부른다.

그러니 사실 주인공 테너가 매번 다른 사람을 만난다지만, 계속 같은 바리톤과 대화하는 셈이다. 왜 한 가수가 여러 남자 배역들을 모두 맡아서 부르는 것일까? 이것은 바로 오페라가 때로는 소설보다도 더욱 구체적인 암시를 줄 수 있는 장치를 만들 수 있다는 것을 보여 준다. 즉, 그 사내들은 모두 주인공을 죽음으로 인도하는 사람들이다. 그들은 모두 아셴바흐를 이해하지 못하는 다수의 편에 서 있는 사람들, 바로 우리들이다. 결국 그들이, 아니 우리가 아셴바흐를 죽음으로 이끈다. 그렇게 아셴바흐는 처음엔 브리오니로, 다음엔 베네치아로, 나아가 리도로 가게 되고, 결국 그

섬에서 나오지 못한 채 영원히 갇힌다.

그리고 아셴바흐가 호텔에서 만나는 소년 타치오 역은 가수가 아니라 무용수가 맡는다. 오페라 용어로 말하자면 묵역(默役)으로서, 노래는커녕 대사 한마디도 없다. 그는 단지 음악에 맞추어서 무용이나 팬터마임과 같은 몸짓으로만 표현한다. 타치오와 동행하는 그의 어머니인 폴란드인 귀부인과 타치오의 두 누이도 무용수가 연기한다.

결론적으로 이 오페라의 주요 가수는 테너 한 명과 바리톤 한 명뿐이다. 이 작품은 절제되고 원숙하며 세련된 음악이 극 전체를 지배한다. 폭발적인 표현이나 화려한 가창도 없다. 모든 것은 조용하고 정제되어 있다. 그러므로 아셴바흐 역은 강력한 발성이나 화려한 노래를 해야 하는 역할들보다도 더 어려운 역할이다.

토마스 만의 소설에서나 브리튼의 음악에서나 아셴바흐는 동성애를 직접적으로 웅변하지 않는다. 그런 일은 일어나지 않는다. 다만 이 작품에서는 니체가 『비극의 탄생』에서 설명한 것처럼 디오니소스적인 요소와 아폴론적인 요소가 대비되면서, 비극의 본질을 보여 준다.

이 오페라는 베네치아라는 '인공미'로 가득한 땅에서 타치오라는 '자연미'의 상징을 발견한 주인공이 타치오 때문에 죽어 가는 과정을 음악과 무용과 무대미술로 표현한다. 그런 점에서 오페라 『베네치아에서의 죽음』은 위대한 종합예술 작품으로 남았다.

이해받지 못하는 사랑의 진실

평생을 함께했던 어느 예술가 커플

벤저민 브리튼은 영국이 배출한 가장 위대한 작곡가로 남았다. 생전의 삶은 소외와 고통으로 점철되었다. 그러나 그는 예술적 과업을 묵묵히 수행했다. 그는 피어스와 함께 잉글리시 오페라 그룹을 설립하고 올버러 페스티벌을 창설했다. 또한 둘은 브리튼-피어스 재단을 만들어 젊은 음악가들을 교육하고 후원하는 사업을 정착시켰다.

브리튼은 최후의 대작인 『베네치아에서의 죽음』을 쓰는 동안에 심장병이 악화되었지만, 펜을 놓지 않고 끝까지 악보를 완성했다. 1973년에 올버러 페스티벌에서 오페라 『베네치아에서의 죽음』이 세계 초연되었다. 하지만 브리튼은 심장병 악화로 초연에 참석하지 못한다. 하지만 그는 침대에 누워 자신의 마지막 오페라가 성공적으로 초연을 치렀다는 소식을 듣는다. 그가 지켜보지는 못했지만, 피어스가 최고의 열연을 했음은 물론이다.

브리튼은 그 후로 3년을 더 살았다. 1976년 브리튼이 사망하기 직전에 엘리자베스 2세 여왕은 그에게 작위를 수여했으니, 브리튼은 남작이 되었다. 영국 여왕이 뛰어난 음악가에게 기사 작위를 내린 경우는 종종 있으나, 남작의 작위를 수여한 경우는 드문 것이었다. 그만큼 영국 왕실과 정부도 그의 업적을 높이 평가했다.

브리튼이 사망하자 여왕은 (다른 이도 아닌 바로) 피어스에게

'삼가 조의를 표한다'는 조문을 보냄으로써, 이 남남 커플을 여왕이 역사상 처음으로 인정하는 자세를 취했다.

브리튼이 죽은 후에 피어스는 홀로 브리튼-피어스 재단을 이끌면서 올버러 페스티벌에 혼신을 다했다. 그리고 자신의 생명이 얼마 남지 않았음을 느끼자, 피어스는 둘이서 생전에 모았던 전 재산을 사회와 재단에 기증하고, 브리튼이 떠난 지 10년 후에 브리튼의 곁에 묻혔다. 두 사람은 영국의 국법으로 둘 다 평생 미혼이었다.

그들이 남긴 오페라들은 직접적인 웅변이 아니라 은유들이지만, 소수자들의 그 어떤 외침이나 울부짖음보다도 더욱 우리 가슴을 때린다. 그것이 예술의 기능이자 책임이다.

동성애자에 대한 오해와 진실

우리 주변을 살펴보면 많은 사람들이 동성애자에 대해 잘못된 지식으로 인한 편견을 가지고 있는 경우가 많다. 그것은 분명 사실과 다르므로, 일단 바로잡고 이야기를 계속할 필요가 있다. 열 가지로 요약해 본다.

첫째, 많은 사람들이 동성애는 본인이 선택하는 것이라고 생각

한다. 전혀 그렇지 않다. 남자가 여자를 사랑하고 싶어도 마음대로 되지 않는 것이며, 본인이 원하지 않는데도 동성에게 끌린다고 보는 것이 옳다. 그것은 본인의 취향도 의사도 아니다. 그냥 그렇게 만들어진 것이다. 우리가 검은 머리를 가지고 태어난 것이 우리 잘못이 아닌 것과 같다. 금발이 좋아도 나는 흑발로 태어났고, 나의 머리 색깔에 정작 나는 아무런 결정권이 없는 것과 같다. 동성애를 동성애자가 선택한다는 생각이 그들에 대한 탄압을 초래한다.

둘째, 동성애를 병이나 이상으로 생각하는 것이다. 동성애는 병도 장애도 아니다. 미국 정신과 협회에서는 1973년에 동성애를 질병 목록에서 완전히 삭제했으며, WHO에서는 1992년 이후로 더 이상 동성애는 관리 대상이 아님을 천명했다. 동성애는 이상(異常)도 아니다. 우리는 세상에 여자를 좋아하는 남자와 남자를 좋아하는 여자 두 종류의 사람만 있다고 잘못 생각해 왔던 것뿐이다. 이제는 남자 중에는 여자와 남자를 좋아하는 사람이 있고, 여자 중에도 남자와 여자를 좋아하는 사람이 있다는 것으로 생각을 바꾸어야 한다. 그들은 이상이 아니므로 교정하거나 교화하려는 시도나 생각도 허용되지 않는다. 있는 그대로 그들을 받아들여야 하는 것이다, 그것은 다만 하나의 현상인 것이다.

셋째, 동성애의 원인을 묻는 사람들이 있다. 지금은 더 이상 동성애의 원인을 묻지 않는다. 원인을 묻는 의도가 교정을 염두에 둔다고 보기 때문이다. 이상이 아닌데 왜 교정을 하려고 하는가? "우리 애가 왜 이래요?"라고 묻는 어머니는 아이가 마음에 들지

않는 것이고, 나아가 고치고 싶은 것이다. "우리 애가 왜 이렇게 잘 났을까? 대체 왜 이렇게 예쁠까?" 하고 고민하거나 묻는 부모는 없지 않은가?

넷째, 어떤 이는 동성애가 특수한 환경 때문에 생긴다고 생각한다. 그렇지 않다. 군대나 기숙사, 감옥 같은 환경에서는 이성이 없기 때문에 물론 일시적으로 동성애가 생겨날 수 있다. 그러나 그런 것은 진짜 동성애가 아니다. 동성애란 이성이 있는 환경에서도 동성에게만 매력을 느끼는 경우를 일컫는다.

다섯째, 어떤 사람들은 동성애가 전염된다고 피한다. 동성애는 전염되지 않는다. 이성애자가 동성애자와 얼마든지 사교적인 관계를 맺을 수 있다. 동성애 성향이 없는 사람에게는 동성애가 물들지 않는다.

여섯째, 동성애자들은 항문 성교자라고 생각하는 사람들이 많다. 그렇지 않다. 항문 성교의 역사는 동성애 탄압과 함께 시작된 것이며, 어쩌면 교회가 만들어 낸 또 하나의 마녀사냥과 같다. 동성애자라고 다들 항문 성교를 하는 것은 아니다. 그들도 보통 사람처럼 정신적인 사랑을 더 중요하게 생각하며, 정서적인 사랑이 동반될 때 행복하다. 진정으로 사랑한다면 육체적인 사랑을 하지 못하여도 참을 수 있고, 사랑하는 사람을 위해 육체의 기쁨을 희생할 수도 있다. 사랑이라는 거대한 가치에서 그들은 우리와 조금도 다르지 않다.

일곱째, 동성애자들은 사람들이 흔히 생각하듯이 어떤 특징들

을 가지고 있는 것이 아니다. 흔히 남성 동성애자들은 여성적인 태도를 보이고, 여성 동성애자들은 남성과 닮았다고 생각한다. 물론 그런 사람도 있다. 하지만 그렇지 않은 사람도 많다. 보통 사람들도 이런 사람이 있고 저런 사람이 있는 것과 마찬가지다. 그러므로 그들의 외모나 취향, 능력 등에 대한 섣부른 판단은 곤란하다. 동성애자들도 각각 다른 인격과 개성을 가진 인격체들이다. 동성애자 개개인 사이에는 어떤 공통점도 없다.

여덟째, 많은 사람들이 동성애 때문에 에이즈가 퍼졌다고 믿는다. 1981년《뉴욕타임스》가 처음 에이즈를 보도하면서 동성애와의 관련성을 부각시켰다. 그 후로 미국의 일부 기독교회가 앞장서서 에이즈를 동성애에 대한 하늘의 징벌이라고까지 말했다. 물론 에이즈 발견 초기에는 남성 동성애자들 사이에서 많이 나타났다. 그러나 1996년부터 이성애자들의 에이즈 숫자가 동성애자들을 추월했다.

아홉째, '호모섹슈얼'이나 '레즈비언'이라는 단어는 비하하는 의미가 있어서, 함부로 사용하면 안 된다. 외국에서는 이미 거의 사용하지 않는다. 대신에 '게이(gay)'란 단어는 '즐거운, 쾌활한'이라는 말에서 나온 만큼, 그들도 즐겁고 행복하게 살고 싶다는 소망이 담겨 있다. 게이는 동성애자들이 스스로 지칭하는 단어이며, 그렇게 불러 주기를 원한다. 게이는 남성 동성애자뿐 아니라 여성 동성애자들을 부를 때에도 동일하게 사용된다.

마지막 열 번째로 사람들은 간혹 "나는 동성애자를 인정해." 혹은 "난 인정할 수 없어."라는 말을 하는데, 이 말 자체가 언어도단

이다. 그들이 죄인도 아닌데, 누가 누구를 인정하고 말고 한단 말인가? 우리는 그들을 부정하거나 인정할 권리도 자격도 없다. 그들은 우리와 동등한 인격체들이다.

왜 약자를 포용하지 않는가?

우리는 동성애자들을 잘 알지도 못하고 그들에 관해 제대로 공부조차 하지 않은 채 선입관만으로 그들을 힐난한다. 세상에는 동성애자들이 있다. 그것이 무슨 문제가 되는가? 그들은 남에게 어떤 피해도 주지 않는다. 감염이 되는 것도 아니다. 그런데 세상에는 동성애자들보다도 더 많은 동성애 혐오자들이 존재한다. 그들이 도리어 동성애자들에게 피해를 주고 있으며 다수의 횡포를 부리고 있다.

동성애자들은 지구 위에서 우리와 함께 살고 있는 존재들이다. 그런데 우리는 불완전한 근거와 잘못된 편견과 미숙한 사고로 그들을 재단하고 폄하하고 혐오하며 그들에게 고통을 주었다. 우리에게는 그럴 권리가 없다. 이제 우리의 사고와 태도를 반성하면서, 인류애를 발휘하여 그들을 껴안을 때가 되었다. 그렇게 하지 못한다면, 우리는 역사적으로 가장 창피한 세대가 될지도 모른다.

중세도 아니고 나치 시대도 아닌 21세기를 사는 우리가 사람을 나누어 상위 인간과 하위 인간으로 선을 긋고, 서로 반목하고 긴장

이해받지 못하는 사랑의 진실

하면서 살 것인가, 아니면 다 함께 웃으며 사는 지구로 만들 것인가?

어떤 대형 교회의 유명한 목사의 설교를 들은 적이 있었다. 그 날 그는 하느님의 사랑과 자신의 신앙에 자신감이 넘쳐 있었다. 그 앞에서 죄 많은 신도들은 목사의 말씀 하나하나를 가슴에 새기고 있었다. 그러던 중에 동성애에 대한 이야기가 나왔다.

그는 주먹을 휘두르면서 마치 죄인을 다루는 검사처럼 동성애자들의 죄목을 하나하나 나열하기 시작했다. 그들은 하느님의 법칙을 어겼으며, 그들은 죄인이며, 그들은 마귀이고, 그들의 정신은 악마가 지배한다고……. 옳은 말씀일지도 모른다. 그러나 그의 설교 속에는 앞서 나열한 열 가지 편견이 빠짐없이 골고루 들어 있었다.

백번 양보해서 그의 말씀이 다 옳다고 치자. 그렇다고 하여도 왜 그는 동성애자들을 포용하지 않을까? 히틀러가 갖은 이유를 가져다 붙여서 유대인을 차별하고 학살한 지 겨우 70년이 지났다. 이제는 우리가 동성애자들을 제2의 유대인으로 삼을 것인가? 동성애자들은 다른 사람에게 피해를 주지 않는다. 그들은 사회를 전복하지 않는다. 피해를 받고 있는 것은 그들이다. 그들은 힘들게 살아가는 약자들이다. 기독교는 사랑의 종교가 아니던가? 예수님이 이 땅에 와서도 동성애자에 대해 그 목사처럼 얘기했을까?

예술 속의 동성애자들

역사상 많은 동성애자들이 있었다. 그 명단을 제시한다면 여러분은 아는 이름이 너무 많아서 놀랄지도 모른다. 하지만 여기에서는 유명한 예술가 동성애자 커플만 소개해 본다.

프랑스의 천재적인 시인 아르튀르 랭보[3]와 폴 베를렌[4]은 가장 잘 알려진 시인 동성애 커플이다. 둘의 사랑은 세상의 비난을 이기지 못하고 결국 비극으로 끝났다. 아일랜드의 작가 오스카 와일드[5]와 앨프리드 더글러스 커플도 유명하다. 미국의 작곡가 아론

3 Arthur Rimbaud(1854~1891): 프랑스 상징주의의 선구자 중 한 명이다. 조숙한 천재로 오늘날 남아 있는 많은 작품이 15세부터 20세 사이에 쓴 것이다. 1871년 시인 폴 베를렌과 연인 관계로 발전하여, 베를렌은 신혼의 아내를 버리고 랭보와 동거 생활을 한다. 그러나 경제 상태가 악화되자 둘은 자주 다투었으며, 결국 1873년 베를렌에게 권총을 맞았으나 무사했고, 어머니에게 돌아갔다. 파리에서의 생활을 바탕으로 한 산문시집 『지옥의 계절』을 출간했고 1875년부터 점차 문학에 흥미를 잃고 여러 나라를 유랑했다. 1891년 병으로 인해 프랑스에 돌아와서 다리 절단 수술을 받고 곧이어 사망했다.

4 Paul Verlaine(1844~1896): 파리 대학에서 법학을 공부하다가 중퇴하고, 보험회사에서 일하다가 프랑스 파리 시청에서 근무하면서 시를 쓰기 시작했다. 1866년 첫 시집 『토성인의 노래』를 출판한다. 1870년 결혼하였으나, 1871년 랭보와 동거를 시작해 가정불화를 초래했다. 1871년부터 주사가 심해졌는데, 술에 취해 랭보와 논쟁을 벌이다가 권총을 발사해 랭보는 왼손에 상처를 입고, 베를렌은 2년간 교도소에 복역했다. 복역 중에 시집 『말없는 연가』를 출판했고, 아내와 이혼했다. 출소 후 성실한 가톨릭 교인으로 평온한 전원생활을 보내면서 1881년 시집 『예지』를 발표했다. 한때 중학교 교사로 일했으나, 제자와 동성애에 빠지고 주사를 부려 면직당한다. 이후 근대시의 귀재들을 소개한 평론집 『저주받은 시인들』, 회상기 『나의 감옥』과 『참회록』을 발표하기도 했다. 추문과 빈곤으로 점철된 만년을 보내다 사망한다.

5 Oscar Wilde(1854~1900): 아일랜드의 극작가, 소설가, 시인. 더블린 트리니티 대학을 거쳐 옥스퍼드 대학을 졸업했다. 1880년대 다양한 분야에서 글을 썼고, 1890년대 초반에는 런던에서 가장 인기 있는 극작가였다. 1891년 퀸스베리 후작의 아들인 앨프리드 더

이해받지 못하는 사랑의 진실

코플랜드[6]와 지휘자 레너드 번스타인[7]의 음악적 동반 관계도 잘 알려져 있다. 같은 경우로 미국의 작곡가 잔 카를로 메노티[8]와 지휘자 토머스 쉬퍼스[9] 역시 커플이었으며, 작곡가 벤저민 브리튼과 테

글라스를 만나 연인이 된다. 1895년 퀸스베리 후작은 오스카 와일드가 수많은 소년을 추행했다는 혐의로 고발했고, 오스카 와일드는 명예훼손으로 후작을 고소했다. 결국 재판에서 유죄 판결을 받고 2년 동안 교도소에 수감되었다. 1897년 출옥했으나 가족과 명예, 부까지 모든 것을 잃고 파리에서 빈곤하게 살다가 호텔에서 객사했다. 동화집『행복한 왕자』, 장편소설『도리언 그레이의 초상』, 시극『살로메』등이 대표작이다.

6 Aron Copland(1900~1990): 미국의 작곡가. 뉴욕에서 골드마크에게 화성과 작곡을 배웠으나, 1921년 파리로 건너가 나디아 불랑제에게 배우며 큰 영향을 받았다. 귀국 후 현대음악과 대중이 유리되어 있음을 보고 1937년 멕시코 여행을 바탕으로 한「엘 살롱 멕시코」를 발표하여 주목을 받았다. 미국적인 요소를 순음악으로 살려 미국의 이미지를 클래식 작품에 심는 데 성공했다. 주요 작품으로 발레곡「빌리 더 키드」,「로데오」,「애팔래치아의 봄」, 오페라『텐더 랜드』, 관현악곡「링컨의 초상」, 영화음악「생쥐와 사람들」,「빨간 망아지」,「우리의 거리」, 3개의 교향곡 등이 있다.

7 Leonard Berstein(1918~1990): 미국의 지휘자, 작곡가, 피아니스트. 하버드 대학에서 음악을 공부했다. 1937년 디미트리 미트로폴로스를 만나 영향을 받았다. 이후 프리츠 라이너, 세르게이 쿠세비츠키에게 지휘를 배웠다. 2차 세계대전 당시 러시아 난민을 돕는 자선 행사에 자주 참여하고 진보당 창당에 관여하면서 공산주의자로 분류되어 시련을 겪기도 했다. 또한 미국 내 민권투쟁과 인종차별 등의 사회적 문제에도 적극 참여했다. 1969년 작곡에 전념하기 위해 오래 함께했던 뉴욕 필하모닉 상임 지휘자를 사임했고, 이후 유럽을 무대로 활동했다. 주요 작품으로 오페레타『캔디드』, 뮤지컬『웨스트 사이드 스토리』, 교향곡「카디시」,「불안의 시대」, 저서로『음악의 즐거움』,『음악 이해를 위한 젊은이의 콘서트』,『음악의 무한한 다양성』등이 있다.

8 Gian Carlo Menotti(1911~2007): 이탈리아 출신의 미국 작곡가, 대본가. 미국에서 활동했지만 평생 이탈리아를 버리지 않았다. 10여 편의 오페라를 작곡했는데, 대표작은 크리스마스 오페라『아말과 밤에 찾아온 손님』과 퓰리처 상을 받은『영사』,『블리커가의 성녀』등이다. 1958년 이탈리아 스폴레토에서 세계적으로 유명한 '두 세계의 페스티벌(Festival dei due mondi)'을 조직했다.

9 Thomas Schippers(1930~1977): 조숙한 천재로 13세에 고등학교를 졸업하고 커티스 음악원과 줄리아드 음대에서 공부했다. 1950년 메노티의 대역으로 메노티의 오페라『영사』의 세계 초연을 지휘하여 유명해졌다. 1954년에는 역사상 두 번째의 연소자로 메트

너 피터 피어스는 앞서 언급했다. 러시아의 세계적인 공연 기획자이자 흥행사였던 세르게이 디아길레프[10]와 세계적인 무용수 바슬라프 니진스키[11]의 사랑도 유명하다.

문학 속에서도 동성애자들의 사랑은 안타깝게 그려지고 있다. 토마스 만의 『베네치아에서의 죽음』뿐만 아니라, 앙드레 지드 (1869~1951)의 『코리동』, 에드워드 모건 포스터(1879~1970)의 『모리스』 그리고 래드클리프 홀(1880~1943)의 『고독의 우물』 등에서 동

로폴리탄 극장에 데뷔했다. 1970년 신시내티 오케스트라의 상임 지휘자로 취임했다. 왕
성한 활동을 하던 중 1977년 폐암으로 갑작스럽게 사망했다.

10 Sergei Pavlovich Diaghilev(1872~1929): 상트페테르부르크 대학에서 법률을 공부했
고, 상트페테르부르크 음악원에서 림스키코르사코프에게 음악을 배웠다. 음악원을 졸업
하면서 작곡가의 꿈은 버리고 알렉산드르 베누아를 만나 영향을 받았고, 함께 잡지 《예
술세계》를 발간했다. 1900년 황실 극장 연간 공연의 책임자가 되었다. 1906년 파리에서
러시아 미술전을 개최하고, 이듬해 러시아 음악, 1908년에는 무소륵스키의 오페라 『보
리스 고두노프』를 파리 오페라에서 올려 이름을 떨쳤다. 러시아 예술을 소개하는 데 자
신을 얻은 그는 발레를 소개하기 위해 '발레뤼스(Ballet Russe)'를 만든다. 발레뤼스는
마린스키 극장 출신의 우수한 무용수들을 비롯하여 음악과 미술에 뛰어난 재능을 가진
예술가를 참여시킨, 개인이 경영하는 최초의 발레단이었다. 1909년 파리에서의 첫 공연
뒤, 해마다 런던과 파리에서 정기 공연을 가졌고 세계 각지를 순회 공연했다. 디아길레
프가 사망한 뒤 발레뤼스는 해산되었지만, 단원들은 세계 각지로 흩어져 전 세계의 발레
발전에 크게 공헌했다.

11 Vaslav Nijinsky(1890~1950): 1900년 상트페테르부르크 황실 무용학교에 입학, 1907
년 황실 발레단에 데뷔했다. 1909년 디아길레프의 발레뤼스에 들어가 '무용의 신'이라
고 불리며 큰 성공을 거두었다. 그 뒤 디아길레프와 연인 관계로 발전했고, 1912년부터
「목신의 오후」, 「봄의 제전」, 「세헤라자드」 등 많은 걸작을 안무했다. 1913년 결혼을 계
기로 디아길레프와 결별하고 발레뤼스를 떠난다. 이후 독립하여 발레단을 창설하지만
성공하지 못했다. 1917년 정신병에 걸린 이후 공식 무대에 오르지 못했다. 여생을 아내
의 보살핌 속에 정신병원과 보호시설을 전전하며 보내다가 사망했다.

성간의 사랑을 진지하게 다루고 있다. 세라 워터스(1966~)의 『핑거스미스』는 박찬욱 감독에 의해 영화 「아가씨」로 만들어지기도 했으며, 최근 미국 소설인 채드 하바크(1975~)의 『수비의 기술』에서도 동성애자를 따뜻하면서도 애처로운 시선으로 바라보고 있다.

그중에서도 최고의 동성애 소설이라면 아르헨티나 출신의 마누엘 푸익(1932~1990)이 쓴 소설 『거미 여인의 키스』라고 할 수 있다. 영화로도 만들어진 이 작품은 동성애자를 경멸하면서도 필요에 따라 그들의 사랑을 이용하기도 하는 우리 사회의 현실을 적나라하게 고발하고 있다.

그들의 아름다운 작별

프랑스의 세계적인 패션 디자이너 이브 생로랑[12]이 2008년 세상을 떠났다. 그러자 50년간 그의 파트너로 지냈던, 이브 생로랑

12 Yves Saint Laurent(1936~2008): 여성 패션에 최초로 바지 정장을 도입했다. 1955년부터 크리스티앙 디오르의 조수로 근무하기 시작했다. 1957년 크리스티앙 디오르가 갑자기 사망하자, 21세의 젊은 나이에 그를 이을 수석 디자이너로 임명된다. 1962년 연인이었던 피에르 베르제와 함께 이브 생로랑 오트쿠튀르 하우스를 설립했다. 이후 발표하는 컬렉션마다 센세이션을 일으키며, 세계적인 디자이너로 발돋움한다. 1976년 베르제와 연인 관계를 끝냈으나, 이후에도 친구이자 사업 파트너로서 평생을 함께했다. 2002년 은퇴했고 2008년 지병인 뇌종양으로 사망했다.

그룹의 회장 피에르 베르제[13]가 둘이서 모았던 733점의 미술품들을 모두 경매에 내놓아 세상을 놀라게 했다. 베르제는 "둘이서 함께 감상하던 작품들을 혼자서 본다는 것은 의미가 없다."라고 말했다.

2009년 2월 23일부터 3일간 파리에서 열린 '이브 생로랑-피에르 베르제 컬렉션'의 경매는 단일 경매 사상 최고 액수로 총 경매가가 3억 1350만 유로(당시 가치로 약 5000억 원)를 기록하면서, 단 한 작품을 제외하고 모두 판매되었다. 그리고 베르제는 경매 수익금의 절반을 사회의 질시와 질병으로 고통 받는 에이즈 연구 재단에 기부하고, 나머지 절반을 생로랑-베르제 재단에 기부했다.

그리고 베르제 자신은 빈손을 툴툴 털고 두 사람의 추억만을 안고서 행사장을 떠났다. 두 사람의 오랜 사랑과 이 경매에 얽힌 이야기는 피에르 소레통 감독이 만든 다큐멘터리 영화 「라무르」에 고스란히 담겨 있다.

피에르 베르제는 평생 이브 생로랑의 뒤를 지키면서 내조했다. 그는 회사의 조직을 관리하고 이끌어서, 생로랑 회사가 세계적인 명성을 이루는 데 결정적인 기여를 했다. 시인이면서 오페라 애호

13 Pierre Bergé(1930~): 시인, 문화행정가, 극장장. 이브 생로랑 브랜드 공동 설립자. 1960년 이브 생로랑이 알제리 독립전쟁에 징집되어 정신질환으로 입원하고 디오르에서 해고당하자, 베르제는 1961년 생로랑을 대신해 디오르를 상대로 소송을 걸어 보상금을 받아 낸다. 그 돈을 바탕으로 생로랑은 자신의 이름을 내건 오트쿠튀르 하우스를 열 수 있었다. 2002년까지 생로랑 기업의 CEO로서, 생로랑을 세계적인 브랜드로 발전시킨다.

이해받지 못하는 사랑의 진실

가인 베르제는 평생 많은 금액을 여러 오페라극장에 기부하기도 했다. 그는 미테랑 정부에서 여러 요직을 맡았으며 프랑스의 문화 행정에도 기여했다. 바스티유 오페라극장의 총감독을 맡기도 하였고,《르몽드》지를 인수하기도 했다.

그러나 베르제의 존재가 가장 빛난 것은 그의 일생의 파트너였던 생로랑이 죽고 난 다음이었다. 베르제가 보여 준 결단과 기부 행위는 50년 동안 그들의 사랑이 얼마나 깊고 숭고하며 얼마나 이타적인 것인지를 보여 주는 것이었다. 그러면서 그는 무엇보다도 자신의 그런 행동으로 동성애자를 보는 세상의 시선이 바뀌기를 바랐다. 그것이 어쩌면 그가 바랐던 가장 강력한, 아니 유일한 소망이었을지도 모른다.

베르제의 행동은 그가 평생 무엇보다도 생로랑과의 사랑을 중요시했고 오직 사랑을 위한 삶을 살았다는 것을 입증하는 행동이었다. 더 이상 남의 사랑을 함부로 말해서는 안 될 것이다.

진짜 예술 같은 세상을 기다리며

서울

공연장에 갈 때마다 마주치는 분이 있다. 그곳에 근무하는 사람이 아니지만, 거의 매일 거기 오는 분이다. 그렇게 말하면 공연 관계자인 것 같지만, 그것도 아니다. 그는 화환을 등에 지고 배달하는 노인이다. 공연 때마다 공연장 로비에는 3단짜리 화환들이 줄을 지어 늘어서서, 관객들보다도 먼저 그날 저녁의 공연을 축하한다.

노인은 오늘도 화환을 몇 번이나 등에 지고 나른다. 바닥에 꽃잎이 떨어질까 봐 신경을 쓴다. 공연장 측에서 엘리베이터를 타지 못하게 해서, 그는 늘 많은 계단을 몇 번씩 오르내려야 한다. 유달리 화환들이 많은 날이 있다. 그런 날 꽃집은 대목이지만, 노인은 힘들다.

세계적인 단체의 내한 공연이 콘서트홀에서 열리는 날이다. 그런데 정작 콘서트홀에는 화환이 거의 없다. 그런데 옆에 자리 잡은 작은 리사이틀 홀에는 화환이 줄지어 서 있다. 이제 더 놓을 자리도 없어 보인다.

리사이틀 홀에서는 이름을 처음 들어 보는 젊은 여성 연주자의 독주회가 열리고 있다. 그렇다면 이렇게 화환이 많은 공연자는 대단한 사람일까? 공연자는 모르겠는데, 그녀의 아버지가 유명한 분이라고 한다. 어머니나 외할아버지가 대단하면 화환은 더 많을지도 모른다. 꽃집은 아주 바쁠 것이고, 옮기는 노인의 목에는 땀이 흐른다. 화환 밑에 붙은 리본의 이름들은 모두 무슨 의원이요, 무슨 단체장이고, 다 대표들이다.

매일 이곳에 오면서도 노인은 한 번도 공연을 보려고 한 적이 없다. 그는 자신이 공연을 봐도 되거나, 볼 수 있는 사람이라고 생각도 해 본 적이 없다. 그는 공연을 보는 사람과 화환을 가져다주는 사람은 다르다고 생각해 온 것이다.

한 번쯤은 들어가 봐도 되지 않을까? 이 공연은 나라의 기관에서 연 것이고 세금도 투입된 것이다. 그도 시민이 아닌가? 음악을 모른다고? 누구는 음악을 아나? 음악이란 들었을 때 가슴이 움직이고 심장이 뛰면 되는 것이다. 그러면 진짜 감상자다.

지금 공연장 안은 자리가 많이 비어 있을 터이다. 앉아 계신 귀하고 높은 분들도 실은 음악을 모르기는 마찬가지다. 그들도 다

졸고 있거나, 아니면 졸음을 참으며 딴생각을 하고 있을 것이다.

로비에는 화환들이 많지만, 정작 공연장 안에는 꽃을 반입할
수 없다. 이유를 알 수 없는 규칙을 가진 근엄한 장소다. 한번은 내
가 어려서부터 아주 좋아한 세계적인 성악가가 내한하여 리사이
틀을 했다.

그래서 반가운 마음에 꽃다발을 만들어 들고 간 적이 있었다.
입구에서 제지당했다. 공연 분위기를 흐린다고. 꽃다발은 끝나고
주는 것이 아닌가? 어떻게 공연 분위기가 흐려질 수 있을까? 맡기
라고 한다. 그러나 맡긴 후에도 공연이 끝나도 공연장에는 가지고
들어가지 못한다. 관계자가 아니라서 공연장 뒤로 들어가는 것도
제지당했으니, 꽃다발을 전달할 방법은 없었다.

공연장 밖의 로비에 세워져 있는 그 많은 화환을 정작 연주자
는 보지도 못하는 경우가 많을 것이다. 누군가가 리본의 이름이나
적어 가겠지만…… 나는 로비에 놓여 있는 많은 화환들과 그 밑
에 적힌 고관대작의 이름들이, 오히려 연주회 분위기를 흐린다는
생각이 든다. 연주회의 분위기는 연주가에게만 중요한 것이 아니
라, 관객에게도 중요하다. 관객을 위해서 연주자가 연주하는 것이
지, 연주자를 위해서 관객이 가는 것은 아니지 않은가? 공연장의
행태를 보면 종종 주객이 바뀐 것같이 느껴질 때가 있다. 내가 잘
못된 것일까?

볼로냐

볼로냐 시립 극장에서 공연이 끝났다. 우레와 같은 박수가 터져 나온다. 이곳의 박수는 5층 꼭대기의 갈레리아 좌석에서부터 시작하여 폭포수처럼 밑으로 내려온다. 마지막으로 1층 바닥 특석까지 다 박수를 치면, 그날 공연은 어느 정도 성공한 것이다.

아는 사람의 자녀라고 박수를 더 쳐 주고, 아이의 선생님이라고 박수를 더 쳐 주는 법이 없는 곳이다. 그래서 이곳 박수 소리의 크기는 여전히 신뢰되고, 그것은 지금도 성공의 척도로 삼을 수 있다.

그때 꽃다발이 떨어진다. 꽃다발도 5층에서부터 떨어진다. 마치 꽃잎이 날리듯이 꽃들이 떨어진다. 함께 환성도 터진다. 프리마돈나는 세상에서 가장 행복한 표정을 짓는다. 그녀의 표정에는 감사뿐 아니라 자기 공연에 대한 자긍심도 함께 묻어 있다. 고개를 숙인 그녀는 무대 바닥에 떨어진 꽃다발을 주워서 5층을 바라보며 함박웃음을 짓고 흔들어 보인다. 요즘은 그렇게까지 하지는 않지만, 과거에는 가수가 노래를 잘 못했을 때 당근이나 호박 혹은 토마토를 던지기도 했다. 오페라 전성기의 추억이다.

정작 극장의 로비에는 화환이 하나도 놓여 있지 않다. 3단 화환도 2단 화환도 없다. 지진 이재민을 위해 모금한다는 상자 아래에 희생자를 추모하는 작은 꽃다발 하나가 놓여 있는 것이 전부다.

진짜 예술 같은 세상을 기다리며

유럽 유수의 오페라극장들에 갈 때면, 종종 사람들은 티켓이 다 팔렸으니 자리가 없을 것이라고 생각한다. 인터넷으로도 매진이며, 반환되는 티켓도 거의 없다. 하지만 공연 당일 아침에는 한번 극장에 가 볼 필요가 있다.

빈 국립 오페라극장이나 밀라노의 라 스칼라 극장 같은 유럽의 명문 극장에는 꼭 길이 있다. 극장 정문이 아니라 옆으로 가야 한다. 후면이나 측면으로 가면 티켓 판매소 입구가 따로 있다. 문 앞에 사람들이 줄을 서 있다면, 바로 거기다. 서 있기 지쳐서 앉아 있기도 한다. 그들은 당일권을 구하기 위해 이른 아침부터 줄을 선 사람들이다.

이 극장의 옆 골목에도 아침부터 사람들이 줄을 서 있다. 조금 있으니까 여자 직원 한 명이 나온다. 그녀는 손님들에게 줄을 선 순서대로 번호가 적힌 표를 나누어 준다. 30명에서 끝낸다. 30번이 넘은 사람들은 돌아가야 한다. 그런 다음에 직원은 번호표를 받은 사람들에게 오후 3시에 다시 오라고 말하고 들어가 버린다.

표를 받은 사람들은 오후에 다시 모인다. 이번에는 자율적으로 자칭 회장 같은 사람이 생겨서, 번호대로 열을 맞춘다. 그러면 아침의 그 여직원이 다시 나온다. 나누어 줬던 번호표를 확인하고, 또 다른 표로 바꾸어 준다. 그리고 그들은 다시 흩어진다.

세 번째 만나는 시간은 공연 시작 1시간 전이다. 낮에 모였던 사람들이 다시 줄을 서 있다. 그런데 이번에는 복장이 좀 다르다.

재킷을 입고 온 노인도 있고, 아침에 입은 청바지 위에 새끼줄같이 가느다란 넥타이만 맨 청년도 있다. 자전거를 끌고 온 아가씨의 자전거 손잡이에는 스카프가 매어져 있다. 나름대로 예의를 다한 것이다.

이번에는 아침에 나왔던 직원과는 다른 사람이 등장한다. 턱수염을 멋지게 기른 아저씨는 한 손에 티켓을 잔뜩 들고 있다. 그는 사람들에게 티켓을 나누어 준다. 공짜는 아니지만, 요금은 한 사람당 만 원도 안 되는 금액이다. 딱 30장이다. 아침에 왔던 사람이 오지 않았으면 건너뛰고, 31번째 사람에게 순서가 돌아간다. 그런 식으로 해서 3명이 탈락하고 33번까지가 티켓을 손에 쥔다.

턱수염은 티켓을 나누어 주기 전에 마치 교장 선생님처럼 한마디 일장 연설을 한다. "우리 극장은 여러분의 돈이 아니라, 예술을 향한 열정을 삽니다. 하루에 세 번이나 극장에 온 사람이라면, 이 공연을 볼 자격이 있습니다."

부산

한번은 건축가로 일하는 지인이 찾아왔다. 어느 자치단체가 오페라하우스를 짓는다고 한다. 극장 설계도를 공모하는데, 그의 사무소가 출품한다고 한다. 몇 가지 자문을 구했다. 발주하는 측에

진짜 예술 같은 세상을 기다리며

서 정한 건축의 조건이라며 보여 준다.

읽어 보니 오페라를 몰라도 너무 모른다. 오페라하우스를 지으려면 오페라에 대해 최소한의 공부는 해야 하는 것이 아닐까? 그중 압권은 로열박스이다. 필히 로열박스를 설치해야 한다고 적혀 있다.

중세의 극장을 지으려는 건가? 절대 권력 시대의 궁정 극장을 봉헌하는가? 오페라극장에서 로열박스가 없어진 지는 오래되었다. 극장의 원형이라고 할 수 있는 고대 그리스 야외극장의 사진을 보라. 그때에도 무대를 중심으로 동심원 형태의 벤치 같은 좌석이 놓여 있을 뿐이다.

1876년 리하르트 바그너[1]가 바이로이트에 축제 극장을 지을 때, 그리스 극장 양식을 도입했다. 그는 모든 관객들이 무대를 향해 둥글게 늘어선 벤치에 앉도록 했다. 극장의 개관 공연 때 독일

[1] Richard Wagner(1813~1883): 독일의 작곡가이자 지휘자, 음악 이론가, 대본가, 수필가. 그는 오페라를 개혁하고 '악극(Musikdrama)'이라고 이름 붙였다. 악극은 기존의 오페라에 비해 풍부한 화성과 반음계적인 음악 언어, 성악을 뒷받침하는 것을 넘어서 주역으로서의 오케스트라, 무한선율, 유도동기(라이트모티프, Leitmotif; 특정한 인물이나 상황에 각기 음악 동기를 부여함) 등을 사용한 것이 특징이다. 결국 그는 자신의 미학적 사상을 '총체 예술(Gesamtkunstwerk)'이라는 개념으로 발전시켜 나갔으며, 이후 서양 음악, 오페라, 연극, 영화 등에 지대한 영향을 끼쳤다. 그의 작품들 중에서 『니벨룽의 반지』 4부작을 비롯한 『트리스탄과 이졸데』, 『뉘른베르크의 마이스터징거』, 『파르지팔』은 이런 이론에 맞는 악극이며, 반면 그 이론 전에 나온 『리엔치』, 『방황하는 네덜란드인』, 『탄호이저』, 『로엔그린』 등은 오페라로 부른다. 그의 막강한 영향력과는 별개로 그에 대한 찬반이 극단적으로 엇갈리는 인물이기도 한데, 아직도 논란이 되고 있는 그의 반유대적 시각과 그의 작품들이 나치에 의해 정치 선전에 이용되었기 때문이기도 하다.

황제와 브라질 황제도 참석했지만, 그들도 일반 관객과 같은 자리에 앉았다. 예술 앞에 만인은 평등하다는 뜻이다.

이때를 기점으로 세계의 극장에서 로열박스는 사라졌다. 지금 유럽의 극장들 중에서 로열박스가 있는 곳은 대부분 그 이전에 지어진 곳이다. 그런데 3세기가 지난 21세기에 웬 로열박스란 말인가?

보안을 위해 필요하단다. 웃을 일이다. 몇 년에 한 번 있을지 없을지도 모르는 행차를 위해 그 건축을 해야 하는가? 그 박스 하나를 없애면 일반 좌석 20개는 만들 수 있을 것이다.

앙겔라 메르켈 독일 총리는 국제적으로 오페라 마니아로 통한다. 내가 그녀와 한 공연장에 앉았던 것이 십수 회는 될 것이다. 하지만 그녀는 거의 매번 맨 뒷자리에 조용히 앉아서 보고는 조용히 돌아가곤 했다. 독일이라고 보안을 하지 않았을 리는 만무하다.

그래도 보안이 걱정되신다면 오지 않으면 된다. 오지도 않는 분을 그렇게 모시고 싶은 지방 수령들의 충정인가 짝사랑인가. 안타깝게도 그들은 오페라하우스는 짓고 싶어 하지만, 정작 예술의 정신은 모른다.

밀라노

라 스칼라 극장에는 2층 발코니열 중앙에 커다란 로열박스가

있다. 하지만 이것은 18세기 후반에 지어진 것으로, 당시에 밀라노는 전제 공국(公國)이었으니 로열박스를 만든 것이다. 지금도 대통령이나 총리 혹은 국빈이 극장에 오면, 이 자리를 내준다. 그런데 고위층도 국빈도 특별한 행사도 없을 때가 있다. 오히려 그럴 때가 더 많다.

이럴 경우에 이 자리들은 일반 판매도 하지만, '안식의 집'에 거주하고 있는 사람들에게 건네주는 것으로도 유명하다. 안식의 집은 무엇일까?

주세페 베르디[2]는 오페라 사상 최대의 거인일 뿐만 아니라, 음악사상 가장 높은 개런티를 받은 작곡가이기도 했다. 그는 오페라 작곡으로 상당한 재산을 이루었다. 베르디 부부에게는 자식이 없었다. 그렇다면 사후에 그 많은 재산은 어디로 갔을까?

2 Giuseppe Verdi(1813~1901): 이탈리아 오페라 작곡가로서, 『나부코』를 위시한 일련의 초기 오페라들의 성공으로 명성을 얻었다. 당시 이탈리아는 여러 나라로 나뉘어 있었으며, 많은 영토가 오스트리아 등 주변국의 영향 아래에 있었다. 그런 시기에 초기 오페라의 내용들은 마치 당시 이탈리아를 대변하는 듯이 여겨져, 그의 인기에 일조했다. 결국 베르디와 그의 오페라는 이탈리아 통일 운동의 상징이 되었다. 『라 트리비아타』, 『리골레토』, 『일 트로바토레』 등은 지금도 세계의 오페라극장에서 가장 인기 있는 작품들이다. 이후에 그는 산타가타의 전원에 정착하여 인간의 내면 묘사에 충실한 깊이 있는 작품들을 작곡하는데, 『가면무도회』, 『시몬 보카네그라』, 『돈 카를로』, 『아이다』, 『오텔로』, 『팔스타프』 등이 그것들이다. 이탈리아가 통일되자, 베르디는 통일에 대한 공로를 인정받아 초대 상원의원이 된다. 그러나 이내 정치에 회의를 느끼고, 작곡을 통한 사상의 구현과 농장 경영에 평생을 바친다. 그의 오페라들은 상투적이던 이탈리아 오페라에 새로운 더 높은 생명력과 예술성을 불어넣었고 이탈리아 오페라 양식을 완성했다.

에필로그 — 남은 이야기

베르디는 만년에 자신의 전 재산을 들여서 '안식의 집'을 지었다. 밀라노에 있는 이 시설은 은퇴한 음악가들이 노후를 보낼 수 있도록 설립한 일종의 양로원이다. 베르디는 이렇게 말했다.

나는 신의 은총으로 운이 좋아서 돈을 많이 모았고,
노후를 염려하지 않아도 됩니다.
그러나 세상에는 평생을 바쳐 음악에 헌신하였음에도,
은퇴 이후가 불행한 음악가들도 많습니다.

그렇다. 어떤 이는 오케스트라 피트의 구석에서 악기를 연주하며 일생을 다 보내고, 또 누구는 합창단의 말석에서 수십 년 무명으로 오페라를 노래한다. 은퇴 뒤에는 수입도 없어지고, 가족이 없는 사람도 많다. 평생을 극장인으로 살았던 베르디는 자기 재산만 모으며 자신의 길만 걸어간 사람이 아니었다. 그는 극장 안의 어두운 곳에서 고생하는 다른 동료들을 늘 살피고 있었던 것이다.

오페라를 공연하면 우리는 작곡가나 지휘자 아니면 주역 가수들에게 열광한다. 그러나 오페라는 한두 사람이 만드는 것이 아니다. 누구는 관객에게 환호를 받고 언론의 주목을 받는 사이에, 무대 뒤에서는 묵묵히 움직이는 수백 명의 사람들이 있다.

오케스트라 주자들, 합창단원, 엑스트라 배우들, 엔지니어들, 목수들, 세트, 조명, 분장, 의상 담당자들 그리고 앞서 얘기했던 티

진짜 예술 같은 세상을 기다리며

켓을 팔고, 예약을 받고, 프로그램을 만들고, 커피를 준비하는 사람들. 바닥을 청소하고, 주차를 도와주고, 코트를 보관해 주는 많은 분들이 힘을 합쳐 하나의 공연이 완성되는 것이다.

그렇게 보면 극장이야말로 사회의 축소판이다. 세상에는 주인공이 되는 사람들도 있고 돈을 버는 사람도 있지만, 똑같은 시간을 들여 열심히 일해도 허리를 펴지 못하는 사람도 있다. 하지만 그런 사람들의 힘이 합쳐져 사회가 이룩되는 것이 아닌가? 여러 사람이 힘을 합쳐 훌륭한 오페라 하나가 만들어지듯이…… 한두 명의 스타 정치가와 매스컴에 나오는 사람만으로 세상이 돌아가는 것은 아니다.

지휘자 다니엘 바렌보임[3]은 오페라가 끝난 후에 종종 오케스트라 전원을 무대에 올라오도록 하여 다 함께 인사를 하곤 한다. 연

3 Daniel Barenboim(1942~): 아르헨티나 출신의 피아니스트 겸 지휘자. 아르헨티나, 이스라엘, 팔레스타인, 스페인의 국적을 가지고 있다. 부에노스아이레스의 유대인 집안에서 태어나, 8세에 피아노 연주회를 한 신동이었다. 그 후 피아니스트로 활동하여 유명해졌으며, 지휘자로도 크게 인정받았다. 파리 관현악단, 시카고 교향악단의 음악 감독을 역임했고, 현재는 베를린 슈타츠카펠레의 음악 감독이자 밀라노 라 스칼라 극장의 지휘자를 겸하고 있다. 영국의 첼리스트 재클린 뒤 프레와 결혼했으나, 나중에 별거했다. 그는 팔레스타인에 대한 이스라엘의 정책에 비판적인 입장을 보이며, 팔레스타인인의 권리를 위한 운동을 하는 등 이스라엘 국적을 가진 음악가로서의 정치적 신념을 드러내 화제의 중심에 서기도 했다. 팔레스타인 출신의 비평가 에드워드 사이드와 함께 아랍 국가들과 이스라엘의 청소년을 함께 모아 서동시집 관현악단을 창단하여, 이스라엘과 팔레스타인 간의 관계 개선에 큰 기여를 했다.

에필로그 — 남은 이야기

출가 스테파노 포다[4]는 전 스태프들을, 의상을 만드는 아주머니와 세트를 조립한 아저씨까지도 모두 무대에 올라오게 하여, 관객의 박수를 같이 나누기도 한다.

베르디는 많은 음악가가 함께 작품을 만들었듯이, 모든 음악가가 함께 예술과 평화 속에서 쉴 수 있기를 꿈꾸었다. 그는 80년 동안 모은 전 재산을 이곳에 투입했다. 그리고 자기 부부도 이곳에서 잠들기를 희망하여, 그들의 무덤도 안식의 집 안에 놓여 있다. 그는 죽어서도 무명 음악가들과 늘 함께 있는 것이다.

안식의 집은 100여 명을 수용하는 규모로 시작하여, 1세기가 넘은 지금까지도 잘 운영되고 있다. 베르디는 자기 사후의 저작권료도 안식의 집으로 들어오도록 조처해 놓았다. 그리하여 베르디 오페라가 공연될 때마다 자금이 들어왔기에, 이곳은 오랫동안 재정적 어려움을 겪지 않을 수 있었다.

평생 음악과 극장에 헌신한 예술가들이 100년이 지난 지금도 안식의 집에서 살고 있다. 그들은 아침에 눈을 뜨면 베르디에게 감

4 Stefano Poda: 이탈리아의 오페라 연출가. 트렌토 출신으로 일찍이 무대의 제작에 투신하여, 오페라 연출가로 성장했다. 무대 연출뿐 아니라 무대 미술, 세트 제작, 의상 제작, 조명 연출 등을 혼자서 도맡아 하는 것으로 이름을 떨쳤다. 화려하고 사실적이며 의상과 조명이 돋보이는 것이 특징이며, 제작 자체를 중시하는 장인적 정신을 강조한다. 지금은 자신의 팀원들과 함께 작업한다. 토리노를 중심으로 주로 활약하여, 주 활동 지역은 이탈리아, 스페인, 포르투갈, 우루과이, 아르헨티나, 브라질 등이다.

진짜 예술 같은 세상을 기다리며

사하고, 베르디가 지어 준 집에서, 베르디의 음악을 학생들에게 레슨하고, 저녁에는 베르디의 음악으로 콘서트를 연다.

이곳에서 생활하는 그들은 자신이 예술을 택한 것을 후회하지 않으며, 얼마 남지 않은 여생이지만 진정한 예술의 길을 살아갈 것이다. 그리고 그런 그들의 모습을 후학들이 보고 배울 것이다. 이것이 진정한 예술의 아름다움이 아닐까?

사람들이 팔순의 베르디에게 물었다. "선생님이 남기신 작품들 중에서 가장 아름다운 것은 무엇이라고 생각하십니까?" 백발의 노(老)예술가는 답했다. "내가 만든 것 중에서 가장 아름다운 것은 '안식의 집'입니다."

세상에서 가장 성공한 음악가는 성공하지 못한 다른 음악가들의 사정을 항상 생각하고 있었던 것이다. 약자를 위한 강자의 실천. 이것이 예술의 완성일 것이다.

잘못과 반성을 거듭한 예술의 여로

나를 뒤돌아보며

나 자신을 돌아보면 나도 이전에는 예술은 다만 아름답고 멋진 것이라는 단편적인 생각만을 가졌던 시절이 있었다. 젊은 시절에 멋진 오페라의 아리아와 교향곡의 강렬한 음향이 내 몸을 휘감았다. 그러면서 음악과 오페라와 나아가 문학과 영화와 미술에 점점 빠져들었다. 그렇게 열정을 바쳐 나만의 소시민적인 삶을 누렸고, 그러면 그것이 복락인 줄 알았다.

그러다가 얼마 전부터 (너무나 부끄럽게도 불과 얼마 전부터) 그것이 얼마나 잘못된 것인지를 느끼기 시작했다. 예술은 그런 것이 아니었다. 나는 모든 공부를 거의 바닥부터 다시 시작했다. 어려서 읽었던 책들도 다시 새겨 읽으며, 그 속에 몰랐던 내용을 발

견하기 시작했다. 알고 있던 음악에서도 이전에는 들리지 않았던 선율이 들려왔다. 그러면서 과거에 알고 있다고 생각했던 것이 얼마나 잘못되었으며, 나의 언행이 얼마나 엉터리였는가를 통렬히 깨달았다.

더불어 내가 하는 말, 나의 강의도 변하기 시작했다. 세로로 얘기하던 것을 가로로 얘기하기 시작했다. 작품만을 얘기하던 것이, 이제 의도나 배경 그리고 시대적 소명이 더욱 중요하게 다가오기 시작했다. 그러면서 예술이라는 큰 세계가 비로소 제대로 보이기 시작했다.

그것은 강의를 하면서 배운 것이었다. 강의란 듣는 분도 배우지만, 하는 사람이 더 많이 배운다. 준비하면서 깨닫고, 강의하면서 또다시 반성하게 되었다. 강의는 내가 하지만, 나를 자극시키고, 나를 분발하게 만들고, 나를 채찍질하고, 나를 키워 준 것은 바로 내 강의를 듣는 분들이었다.

그런 점에서 이 책은 최근 몇 년간 내 강의를 열심히 들어주신 여러분들이 함께 만들어 준 것이다. 매번 열정적으로 강의에 참여하고 지지해 주신 모든 분에게 이 지면을 빌려 깊은 감사의 말씀을 드린다. 여러분과의 옳은 만남의 결실로 맺은 것이 이 책이다.

그리고 나와 여러분 앞에 이제 남은 것은 행동일 것이다. 예술의 출발은 내가 애당초 생각했던 이상으로 위대한 것이었으며, 예

　잘못과 반성을 거듭한 예술의 여로

술이 가졌던 목표는 우리의 생각보다 더욱 높은 것이다. 예술이 하는 일이란 사사로운 욕심에 함몰되었던 우리에게 세계를 열어 주고 그것에 의미를 부여하며 진리를 드러내는 것이다.

고개를 돌려서 타인을 보라

예술이라는 말을 흔하게 쓰는 세상이 되었다. 더불어 지금 이 땅의 예술은 힐링의 전도사로 전락해 버렸다. 예술은 그런 것이 아니다. 예술은 우리의 가려운 데를 긁어 주거나 일상에서 받은 스트레스를 풀어 주기 위해 존재하는 것이 아니다. 그것도 예술이라고 우긴다면 아주 틀렸다고 말하지는 않겠지만, 그것만이 예술이라고 하기에는 예술이 가진 넓이와 깊이가 훨씬 크고 깊다.

가슴은 울리지 못하고 귀만 즐겁게 해 주는 음악은 진정한 예술이 아니다. 그것은 고막만 허망하게 울리는 고막의 음악이다. 우리의 가슴을 적시지 못하고 눈만 즐겁게 해 주는 미술은 예술이 아니다. 망막만 건드리는 허접한 망막의 미술이다. 예술은 그런 것이 아니다.

예술을 대하는 우리는 불편해야 한다. 굳이 예술이 없어도, 세상에는 즐거운 것이 얼마나 많은가? 재미와 편리함에 중독된 세상이다. 예술에서마저 그것만 찾으려고 하지는 말자. 예술을 대하

나가며

는 순간만이라도, 평소와는 다른 생각을 해 보자. 일상에서는 잊었던 것을 찾아보자. 삶과 실천 사이에서, 개인의 윤리와 세상의 정의 문제를 마주쳐 보고, 자신의 인식과 세계 사이의 간극에 막막해야 한다.

예술이 우리를 깨우치고 아프게 할 때에, 그것은 진짜 예술이다. 예술이 우리에게 주는 고통을 견디어 보자. 그렇다면 그것은 비로소 내 속에서 진정한 예술이 된다. 그래야 희망이 생긴다. 정직한 인문 정신이 건네는 불편한 목소리를 견디어 낼수록, 개인은 나아가고 사회는 성장한다.

현재 우리의 공연장들을 보면 참으로 안타깝다. 과시에 눈멀어 욕망으로 가득 찬 무대들. 버릴 줄을 모르고 자신밖에 모르니 감동이 없다. 역시 욕심으로 가득 찬 객석들. 버릴 줄 모르고 남을 돌아보지 않으니, 오늘도 돌아서면서 욕심으로 가득한 허망한 말만 던질 뿐이다.

고개를 돌려 타인을 보라. 가난한 자, 불쌍한 자, 부당하게 무시당하고 불이익을 당하는 자들……. 이제 벙어리를 위하여 입을 열고, 들리지 않는 자를 위하여 대신 들어 보자. 그것이 진짜 예술의 태도다. 망설이지 말고 목청을 높이라. 예술의 의무는 인식이며, 예술의 결과는 정의다.

잘못과 반성을 거듭한 예술의 여로

들어가며

1 프리드리히 실러, 최석희 옮김, 『오를레앙의 처녀』(서문당, 2001).

2 카타리네 크라머, 이순례·최영진 옮김, 『케테 콜비츠』(실천문학사, 2004).

3 케테 콜비츠, 전옥례 옮김, 『케테 콜비츠』(운디네, 2004).

프롤로그 — 소수자

1 베르디, 『아이다』, 라 스칼라 극장, 영상, 시메이저, 2015.

2 푸치니, 『나비 부인』, 토레 델 라고 푸치니 페스티벌, 영상, 다이내믹, 2004.

3 푸치니, 『라 보엠』, 라 스칼라 극장, 영상, TDK, 2003.

4 베르디, 『라 트라비아타』, 잘츠부르크 페스티벌, 영상, DG, 2006.

5 비제, 『카르멘』, 로열 오페라하우스(2010), 영상, DG, 2016.

6 베르디, 『리골레토』, 파르마 레조 극장(2008), 영상, 시메이저, 2013.

7 빌헬름 뮐러, 김재혁 옮김, 『겨울 나그네』(민음사, 2001).

8 피종호, 『아름다운 독일 연가곡』(자작나무, 1999).

9 Ian Bostridge, *Schubert's Winter* Journey: *Anatomy of an Obsession* (Knopf, 2015).

10 마츠오 바쇼, 유옥희 옮김, 『마츠오 바쇼의 하이쿠』(민음사, 1998).

11 Cara Sutherland, *The Statue of Liberty*(Barnes&Noble, 2003).

12 David Matthews, *Britten*(Haus Publishing, 2003).

13 John Bridcut, *Essential Britten*(Faber&Faber, 2010).

14 벤저민 브리튼, 「피터 그라임스」, 라 스칼라 극장(2012), 오푸스 아르테, 2013.

15 뮈리엘 스작, 김혜영 옮김, 『영혼을 살린 추방자, 빅토르 위고』(시소, 2008).

16 빅토르 위고, 한대균 옮김, 『어느 영혼의 기억들』(고려대학교출판부, 2011).

1 장애인

1 빅토르 위고, 정기수 옮김, 『파리의 노트르담 1~2』(민음사, 2005).

2 베르디, 「리골레토」, 리세우 대극장(2004), 영상, 아울로스미디어, 2012.

3 Geoffrey Edwards·Ryan Edwards, *The Verdi Baritone: Studies in the Development of Dramatic Character*(Indiana University Press, 1994).

4 데이빗 린치, 「엘리펀트 맨(The Elephant Man)」, 영화, 미국, 영국, 1980.

5 크리스틴 스팍스, 성귀수 옮김, 『엘리펀트 맨』(작가정신, 2006).

6 루제로 레온카발로, 「팔리아치」, 잘츠부르크 부활절 페스티벌(2015), 소니뮤직, 2016.

7 채만식, 『탁류』(현대문학, 2011).

8 이창동, 「오아시스」, 영화, 한국, 2002.

9 슈테판 츠바이크, 이유정 옮김, 『초조한 마음』(문학과지성사, 2013).

10 빅토르 위고, 이형식 옮김, 『웃는 남자 1~2』(열린책들, 2009).

11 그레이엄 웨이드, 이석호 옮김, 『로드리고, 그 삶과 음악』(포노, 2014).

12 미하엘 크바스토프, 김민수 옮김, 『빅맨 빅보이스』(일리, 2008).

2 추방자

1 김현정, 「이중간첩」, 영화, 한국, 2002.

2 쇤베르크, 「바르샤바의 생존자」, 빈 필하모닉 오케스트라, 클라우디오 아바도 지휘, 음반, DG, 1999.

3 셰익스피어, 최종철 옮김, 『로미오와 줄리엣』(민음사, 2008).

4 샤를 구노, 「로메오와 쥘리에트」, 잘츠부르크 페스티벌(2008), 영상, DG, 2009.

5 베르디, 「포스카리 가의 두 사람」, 로열 오페라하우스(2015), 영상, DG, 오푸스 아르테, 2016.

6 이종묵·안대회, 『절해고도에 위리안치하라』(북스코프, 2011).

7 엘레인 페인스테인, 손유택 옮김, 『뿌쉬긴 평전』(소명출판, 2014); 유리 미하일로비치 로트만, 김영란 옮김, 『푸시킨』(고려대학교출판부, 2013).

8 Julian Budden, *Puccini: His life and Works*(Oxford University Press, 2005).

9 William Weaver·Simonetta Puccini, *The Puccini Companion*』(W. W. Norton & Co, 1994).

10 푸치니, 「투란도트」, 잘츠부르크 페스티벌(2002), 영상, 아트하우스, 2011.

11 정약용, 『정본 여유당 전서: 시문집 중 1책 시집』, 다산학술문화재단 엮음(사암, 2013). 원래 제목은 천거팔취(遷居八趣)이다.

12 Sándor Márai, *Egy polgár vallomásai*(Akadémiai Kiadó, Budapest, 1935).

13 테오도로스 앙겔로풀로스, 「영원과 하루」, 영화, 그리스·독일·프랑스·이탈리아, 1998.

14 Romilly Jenkins, *Dionysius Solomos*(1940, Reprinted by Denise Harvey, Athens, 1981).

15 E. Kriaras, *Dionysios Solomos*, 2nd edition(Estia, Athens, 1969).

16 Peter Macridge, *Dionysios Solomos*, translation by Katerina Aggelaki-Rooke Kastaniotis, Athens, 1995.

17 이덕희, 『토스카니니』(을유문화사, 2004).

18 안동림, 『안동림의 불멸의 지휘자』(웅진지식하우스, 2009).

19 베로니카 베치, 노승림 옮김, 『음악과 권력』(2009).

20 Brendan G. Carroll, *The Last Prodigy. A Biography of Erich Wolfgang Korngold*(1997).

21 Jessica Duchen, *Erich Wolfgang Korngold*(20th-Century Composers) (Phaidon Publication, 1996).

22 Luzi Korngold·Verlag Elisabeth Lafite, *Erich Wolfgang Korngold* (Vienna, 1967).

3 유대인

1 니콜라이 호바니시안, 이현숙 옮김, 『아르메니아인 제노사이드』(한국학술정보, 2011).

2 도니체티, 「폴리우토」, 글라인드본 페스티벌(2015), 영상, 오푸스 아르테, 2016.

3 할시 스티븐스, 김경임 옮김, 『바르토크의 생애와 음악』(경북대학교출판부, 2011).

4 스티븐 존슨, 이석호 옮김, 『바르토크, 그 삶과 음악』(포노, 2014).

5 정준호, 『스트라빈스키: 현대 음악의 차르』(을유문화사, 2008).

6 데이빗 나이스, 이석호 옮김, 『스트라빈스키, 그 삶과 음악』(포노, 2014).

7 Charles Rosen, *Arnold Schoenberg*(University of Chicago Press, 1996).

8 해럴드 쇤베르크, 윤미재 옮김, 『위대한 피아니스트』(나남, 2003).

9 오희숙, 『쇤베르크, 달에 홀린 피에로』(음악세계, 2009).

10 Francis Toye, *Rossini, the Man and His Music*(Dover Publications, 1987).

11 Richard Osborne, *Rossini*(Oxford University Press, 2007).

12 로시니, 「모세와 파라오(Moise et Pharaon, 1827)」, 라 스칼라 극장(2003), TDK, 2005.

13 베르디, 「나부코」, 로열 오페라하우스(2013), 영상, 소니, 2015.

14 알레비, 「유대 여인(La Juive)」, 빈 국립오페라(2003), 영상, DG, 2005.

15 칼 쇼르스케, 김병화 옮김, 『세기말 빈』(글항아리, 2014).

16 슈테판 츠바이크, 곽복록 옮김, 『어제의 세계』(지식공작소, 2014); 로랑 세크 직, 이세진 옮김, 『슈테판 츠바이크의 마지막 나날』(현대문학, 2011).

17 랍비 조셉 텔루슈킨, 김무겸 옮김, 『죽기 전에 한 번은 유대인을 만나라』(북스 넛, 2012); 빅토르 퀴페르맹크, 정혜용 옮김, 『유대인: 유대인은 선택받은 민족 인가』(웅진지식하우스, 2008); 박재선, 『세계를 지배하는 유대인 파워』(해누 리, 2010); 홍익희, 『유대인 이야기』(행성B잎새, 2013).

4 창녀

1 게리 마샬, 「귀여운 여인(Pretty Woman)」, 영화, 미국, 1990.

2 베르디, 「라 트라비아타」, 잘츠부르크 페스티벌(2005), 영상, DG, 2009.

3 뒤마 피스, 민희식 옮김, 『춘희』(동서문화사, 2012).

4 에밀 졸라, 김치수 옮김, 『나나』(문학동네, 2014).

5 John Rosselli, *The Life of Verdi*(Cambridge University Press, 2000).

6 베르디, 『라 트라비아타』, 잘츠부르크 페스티벌(2005), 영상, DG, 2009.

7 에밀 졸라, 유기환 옮김, 『목로주점』(열린책들, 2011).

8 에밀 졸라, 박명숙 옮김, 『여인들의 행복 백화점 1~2』(시공사, 2012).

9 막스 베버, 김덕영 옮김, 『프로테스탄티즘의 윤리와 자본주의 정신』(길, 2010).

10 푸치니, 『제비』, 라 페니체 극장(2008), 영상, 아트하우스, 2010.

11 아나톨 프랑스, 이한 옮김, 『타이스』(서울대학교출판부, 1997).

12 마스네, 『타이스』, 토리노 레지오 극장(2008), 영상, 아트하우스, 2010.

13 에밀 아자르(로맹 가리), 용경식 옮김, 『자기 앞의 생』(문학동네, 2003).

14 에드몽드 샤를 루, 강현주 옮김, 『코코 샤넬』(디자인 이음, 2011).

15 앙리 지델, 이원희 옮김, 『코코 샤넬』(작가정신, 2008).

16 번 벌로·보니 벌로, 서석연·박종만 옮김, 『매춘의 역사』(까치, 1992); 알랭 코

르뱅, 이종민 옮김, 『창부』(동문선, 1995); 이성숙, 『매매춘과 페미니즘, 새로운 담론을 위하여』(책세상, 2002); 김고연주, 『길을 묻는 아이들 — 원조 교제와 청소년』(책세상, 2004); 김완섭, 『창녀론』(춘추사, 2003).

5 유색인

1 제임스 웰든 존스, 천승걸 옮김, 『한때 흑인이었던 남자의 자서전』(문학동네, 2010).

2 해리엇 비처 스토, 이종인 옮김, 『톰 아저씨의 오두막 1~2』(문학동네, 2011).

3 스티븐 스필버그, 「쉰들러 리스트」, 영화, 미국, 1993.

4 조지 오웰, 도정일 옮김, 『동물 농장』(민음사, 1998).

5 김진묵, 『흑인 잔혹사』(한양대학교출판부, 2011).

6 손영호, 『마이너리티 역사: 혹은 자유의 여신상』(살림, 2003).

7 조지 거슈윈, 「포기와 베스」, 샌프란시스코 오페라하우스(2009), 영상, 유로아츠, 2014.

8 클라우스 비쉬만·마르틴 바에르, 「킨샤사 심포니」(2010), 다큐멘터리 영화, 아울로스미디어, 2012.

9 모차르트, 『마술피리』, 네덜란드 국립 오페라(2012), 영상, 오푸스 아르테, 2015.

10 폴 제퍼스, 이상원 옮김, 『프리메이슨』(황소자리, 2007).

11 모차르트, 『마술피리』, 잘츠부르크 페스티벌(2006), 영상, 데카, 2014.

12 베르디, 『운명의 힘』, 바이에른 국립 오페라(2014), 영상, 소니, 2016.

13 유리 미하일로비치 로트만, 김영란 옮김, 『푸시킨』(고려대학교출판부, 2013); 엘레인 페인스테인, 손유택 옮김, 『뿌쉬낀 평전』(소명출판, 2014).

14 F. W. Hemmings, *Alexandre Dumas: The King of Romance*(Encore

Editions, 1980); Claude Schopp, *Alexandre Dumas: Genius of Life* (Franklin Watts, 1988).

15 윌리엄 웰스 브라운, 오준호 옮김, 『클로텔, 제퍼슨 대통령의 딸』(황금가지, 2005).

16 셰익스피어, 최종철 옮김, 『오셀로』(민음사, 2001).

17 베르디, 『오텔로』, 잘츠부르크 페스티벌(2008), 영상, 시메이저, 2013.

18 조르다노, 『안드레아 셰니에』, 볼로냐 시립 극장(2006), 영상, TDK, 2010.

19 아서 플라워스, 피노 옮김, 『I Have a Dream』(푸른지식, 2014).

6 자살자

1 미셸 슈나이더, 김남주 옮김, 『슈만, 내면의 풍경』(그책, 2014).

2 로베르트 슈만, 이기숙 옮김, 『음악과 음악가』(포노, 2016).

3 John Worthen, *Robert Schumann: Life and death of a musician*(Yale University Press, 2007).

4 Robert Schumann, *The Letters of Robert Schumann*(Forgotten Books, 2012).

5 슈테판 츠바이크, 이유정 옮김, 『초조한 마음』(문학과지성사, 2013).

6 요한 볼프강 폰 괴테, 박찬기 옮김, 『젊은 베르테르의 슬픔』(민음사, 1999).

7 마스네, 『베르테르』, 오페라(2010), 파리, 영상, 데카, 2010.

8 페트르 바이글, 「베르테르」, 영화, 체코, 서독, 1986.

9 테렌스 영, 「마이얼링(Mayerling)」, 영화, 영국, 프랑스, 1968.

10 미시마 유키오, 이문열 엮음, 「우국(憂國)」, 『이문열 세계문학산책 2: 죽음의 미학』(살림출판사, 2003).

11 로랑 세크직, 『슈테판 츠바이크의 마지막 나날』.

12 소포클레스, 천병희 옮김, 『오이디푸스 왕』(문예출판사, 2001).

13 스트라빈스키, 『오이디푸스 왕』, 마츠모토 페스티벌, 영상, 데카, 2005.

14 베르디, 『맥베스』, 로열 오페라하우스(2011), 영상, 오푸스 아르테, 2011.

15 베르디, 『오텔로』, 잘츠부르크 페스티벌(2008), 영상, 시메이저, 2013.

16 베르디, 『리골레토』, 파르마 레지오 극장(2008), 영상, 시메이저, 2013.

17 푸치니, 『나비 부인』, 함부르크 국립 오페라극장(2012), 영상, 아트하우스, 2014.

18 생상스, 『삼손과 델릴라』, 로열 오페라하우스(1981), 영상, 워너.

19 베를리오즈, 『트로이인(Les Troyens)』, 로열 오페라하우스(2012), 영상, 오푸스 아르테, 2013.

20 마이어베어, 『아프리카의 여인(L'africaine)』, 샌프란시스코 오페라(1988), 영상, 아트하우스, 2016.

21 푸치니, 『토스카』, 취리히 오페라극장(2009), 영상, 데카, 2011.

22 푸치니 3부작(Il trittico) 중 『수녀 안젤리카(Suor Angelica)』, 모데나 시립극장(2007), 영상, 아트하우스, 2012.

23 푸치니, 『투란도트』, 잘츠부르크 페스티벌(2002), 영상, 아트하우스, 2011.

24 폰키엘리, 『라 조콘다』, 리세우 대극장(2005), 영상, TDK, 2010.

25 바그너, 『방황하는 네덜란드인』, 바이로이트 페스티벌(2013), 영상, 오푸스 아르테, 2014.

26 바그너, 『탄호이저』, 바이로이트 페스티벌(2014), 영상, 오푸스 아르테, 2015.

27 바그너, 『신들의 황혼』, 라 스칼라 극장(2013), 영상, 아트하우스, 2014.

28 제러미 시프먼, 김형수 옮김, 『차이콥스키, 그 삶과 음악』(포노, 2011); 에버렛 헬름, 윤태원 옮김, 『차이코프스키』(한길사, 1998).

29 대리언 리더, 우달임 옮김, 『우리는 왜 우울할까?』(동녘사이언스, 2011); 베르나르 그랑제, 임희근 옮김, 『우울증: 우울증 환자는 나약한가』(웅진지식하우스, 2007).

7 유기아와 사생아

1 브라이언 아이비, 「드롭 박스」, 제13회 서울 국제사랑영화제 개막작, 다큐멘터
 리 영화, 2016: 2009년부터 베이비 박스를 운영하는 이종락 서울 주사랑공동
 체교회 목사의 삶을 다룬 다큐멘터리 영화(《국민일보》 2016년 6월 1일).

2 신경득, 『출생의 비밀, 그루갈이 삶을 위한 씨뿌리기』(살림터, 2006).

3 베르디, 『시몬 보카네그라』, 파르마 레지오 극장(2010), 영상, 시메이저, 2013.

4 도니체티, 『루크레치아 보르자』, 바이에른 국립 오페라(2009), 영상, 메디치
 아츠, 2009.

5 Victor Hugo, *Lucrèce Borgia* (CreateSpace Independent Publishing
 Platform, 2015).

6 John Golder·Richard Hand·William D. howarth, *Victor Hugo:
 Four plays: Hernani, Marion De Lorme, Lucrèce Borgia, Ruy Blas*
 (Bloomsbury Methuen Drama, 2004).

7 시오노 나나미, 김석희 옮김, 『르네상스의 여인들』(한길사, 2002).

8 도니체티, 『연대의 딸』, 제노바 카를로 펠리체 극장(2006), 영상, 데카, 2012.

9 칠레아, 『아드리아나 르쿠브뢰르』, 로열 오페라하우스(2010), 영상, 데카,
 2012.

10 베르디, 『시칠리아 섬의 저녁 기도』, 로열 오페라하우스(2013), 영상, 워너클래
 식스, 2015.

11 모차르트, 『피가로의 결혼』, 잘츠부르크 페스티벌(2015), 영상, 유로아츠,
 2016.

12 베르디, 『일 트로바토레』, 베를린 국립 오페라(2013), 영상, DG, 2014.

13 토마, 『미뇽』, 안토니오 데 알메이다, 필하모니아 오케스트라, 음반, 소니,
 1978.

14 바그너, 『니벨룽의 반지』, 라 스칼라 극장(2010~2013), 영상, 아트하우스,

2015.

15 헨리 필딩, 김일영 옮김, 『업둥이 톰 존스 이야기』(문학과지성사, 2012).

16 주레 피오릴로, 이미숙 옮김, 『사생아, 그 위대한 반전의 역사』(시그마북스, 2011).

17 레오시 야나체크, 『예누파』, 리세우 대극장, 영상, 아트하우스, 2011.

18 바바라 아몬드, 김진·김윤창 옮김, 『어머니는 아이를 사랑하고 미워한다』(간장, 2013).

19 하인리히 폰 클라이스트, 진일상 옮김, 『버려진 아이 외』(책세상, 2005).

20 미셸 마르크 부샤르, 임혜경 옮김, 『고아 뮤즈들』(지식을 만드는 지식, 2011).

21 조르주 상드, 이재희 옮김, 『사생아 프랑수아』(지식을 만드는 지식, 2011).

8 성 소수자

1 Ronald Hayman, *Thomas Mann: A Biography* (Scribner, 1995).

2 Hermann Kurzke, *Thomas* Mann: *Life as a Work of Art. A Biography* (Princeton University Press, 2002).

3 스티븐 존슨, 임선근 옮김, 『말러, 그 삶과 음악』(포노, 2011).

4 토마스 만, 안삼환 옮김, 『베니스에서의 죽음』(민음사, 1998).

5 토마스 만, 홍성광 옮김, 『베네치아에서의 죽음』(열린책들, 2009).

6 루키노 비스콘티, 「베네치아에서의 죽음(Morte a Venezia)」, 영화, 이탈리아 프랑스, 1971.

7 Paul Kildea, *Benjamin Britten: A Life in the Twentieth Century* (Penguin, 2013).

8 Eric Walter White, *Benjamin Britten: His Life and Operas* (Univ of California Press, 1983).

9 Humprey Carpenter, *Benjamin Britten: A Biography*(Scribner, 1993).

10 DSM-5(Diagnostic and Statistical Manual of Mental Disorders, Fifth Edition by American Psychiatric Association), American Psychiatric Association, 2013.

11 앙드레 지드, 권기대 옮김, 『코리동』(베가북스, 2008).

12 에드워드 모건 포스터, 고정아 옮김, 『모리스』(열린책들, 2005).

13 채드 하바크, 문은실 옮김, 『수비의 기술 1~2』(시공사, 2012).

14 마누엘 푸익, 송병선 옮김, 『거미 여인의 키스』(민음사, 2000).

15 피에르 소레통, 「이브 생로랑의 라무르(L'amour fou)」, 영화, 프랑스, 2010.

에필로그 — 남은 이야기

1 다니엘 슈미트, 「토스카의 입맞춤」, 다큐멘터리 영화, 스위스, 1984.

2 안나 슈미트 외 4명, 「바그너 대 베르디(Wagner vs. Verdi)」, 영상, 독일, 2013.

3 John Rosselli, *The Life of Verdi*(Cambridge University Press, 2000).

4 Willian Weaver · Martin Chusid, *The Verdi Companion*(Penguin Books, 1979).

5 Felix Breisach, 「Va Pensiero, Sull'ali Dorate」, 다큐멘터리, EuroArts, 2013.

6 Renato Castellani, 「Verdi」, TV 미니시리즈, 이탈리아 프랑스 서독 영국 스웨덴, 1982(이탈리어어 제목은 Verdi, 영어 제목은 the life of Verdi).

7 더스틴 호프만, 「콰르텟(Quartet)」, 영화, 영국, 2012.

예술은 언제
슬퍼하는가

1판 1쇄 펴냄 2016년 11월 30일
1판 9쇄 펴냄 2023년 4월 10일

지은이 박종호
발행인 박근섭, 박상준
펴낸곳 (주)민음사

출판등록 1966. 5. 19. (제16-490호)
주소 서울시 강남구 도산대로1길 62
 강남출판문화센터 5층 (06027)
대표전화 02-515-2000 | 팩시밀리 02-515-2007

www.minumsa.com

ISBN 978-89-374-3372-6 (03600)

* 잘못 만들어진 책은 구입처에서 교환해 드립니다.